盖博瓦丛书
让我们聊聊艺术

画里话宋

HUA LI HUA SONG

琉花君 著

长江出版传媒 湖北美术出版社

图书在版编目（CIP）数据

画里话宋 / 琉花君著 . — 武汉： 湖北美术出版社，2023.7
（盖博瓦丛书）
ISBN 978-7-5712-1785-3

Ⅰ . ①画… Ⅱ . ①琉… Ⅲ . ①中国画 – 绘画研究 – 中
国 – 宋代 Ⅳ . ① J212.092.44

中国国家版本馆 CIP 数据核字（2023）第 026764 号

画里话宋
HUA LI HUA SONG

出 版 人：陈辉平

责任编辑：张　岩　　成文露

技术编辑：李国新

责任校对：杨晓丹

封面设计：杨　蓓

出版发行：长江出版传媒　湖北美术出版社

地　　址：武汉市洪山区雄楚大道 268 号湖北文化出版城 B 座

电　　话：（027）87672123（编辑部）　　87679525（发行部）

印　　刷：武汉精一佳印刷有限公司

开　　本：720mm×1000mm　　1/16

印　　张：15.75

版　　次：2023 年 7 月第 1 版

印　　次：2023 年 7 月第 1 次印刷

定　　价：88.00 元

写在前面的话

说起宋代，往往会延伸出许多有趣的话题，传统美学在这段时期大放异彩，艺术与文学领域诞生了许多令后人深深膜拜的名家。可以说，宋代妥妥是一个"文化自信"的时代。

国学大师陈寅恪有言："华夏民族之文化，历数千载之演进，造极于赵宋之世。"近现代有许多海外汉学家，也完全折服于大宋的文明之美，如法国学者谢和耐，日本学者薮内清、宫崎市定，都认同宋代是一个堪比欧洲文艺复兴时期的时代。英国学者汤因比甚至说："如果让我选择，我愿意活在中国的宋朝。"

这个让"文艺青年"痴迷的时代，也深深吸引了我。我平时逛博物馆、阅读也尤其关注宋代。正好，与之前合作过的编辑聊起来，两人一拍即合，很快确定了这个选题。

宋代文化繁荣，包罗万象，很难用一本书写清楚这段历史的深厚与生动。与编辑沟通之后，决定选用五个关键词——游山水、生灵美、相见欢、市井气、鬼神谈，来大胆概括宋代不同类型的画作。每类关键词下有三到四篇文章，每篇文章以一幅宋画作"主角"，相关画作为"配角"，并从大量笔记文献中搜寻出宋人生活的影子，用画作与文献互证的方式勾勒出真实鲜活的宋代日常。

经过一年多的写作，我发现宋人的日常远比我印象中的更有趣鲜活，他们和现代人一样喜欢养宠物、开 party、点外卖、做花痴，同时他们也爱登山、旅游、钓鱼、说唱、喝茶、避暑、打卡、游戏、美妆、带货、躺平……有时令人恍惚，现在互联网有些热梗和流行议题，居然像是千年前的重演！

这种分类不一定严谨、完美，也很难涵盖宋代生活的所有精髓，不过确实也费了一番心思。希望以画入手，为读者朋友提供低门槛快速了解宋画的有趣角度，拓展些许关于宋代文化生活的想象剪影，从中发现梦回宋朝的快乐。作为一个赏画爱好者，写作时随性所至，也会偶尔玩梗，有一些私人赏画意见存在其中。如果能让读者在茶余饭后看得高兴，有益身心健康，那么这本书便完成了它的使命。

最后借此机会，感谢编辑文露一如既往地细心和严谨，在本书写作过程中提供了莫大帮助。另外，也要感谢我的家人在生活中对我无微不至的关心和包容。

目 录 | CONTENTS

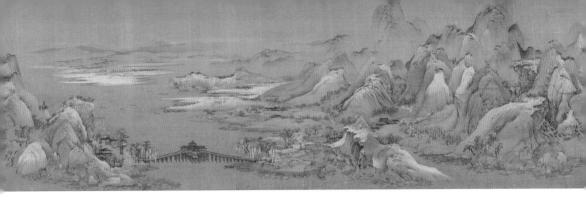

去找河边捕鱼的渔民，聊聊今日的天气和收成，听他们讲江河湖海中的冒险故事；加入前往山中探寻秘境的神秘三人组，组成四人团队去探险；寻访敞开大门静待道友的隐士，告诉他外面世界发生了什么；与行走在山间的赶路商旅擦肩而过；与河边嬉闹的人们一起摸鱼、折芦花，其乐融融！

第一章 游山水

骑行策杖泛舟，赴一场山中之旅
——跟着《溪山行旅图》去旅行

在没有高铁也没有缆车的宋朝，人们靠什么翻山越岭，游览山水？宋代行旅图或许能为现代人打开一扇一探究竟的窗户。

在以《溪山行旅图》为代表的巨作和大量行旅意味浓厚的山水画里，崇山峻岭非常多见，其中很多都有细小的人物穿梭其中，旅人们通过骑行、驾驶盘车、舟行、策杖步行等方式跋山涉水，向大自然的深处不断探索。

世界那么大，应该去看看

正如美国学者马伯良（Brian E. McKnight）所言，"宋代的个人获得了前所未有的流动性"。商品贸易的发展与繁荣，带来了大规模的人口流动。以汴梁（今开封）为中心的道路呈网状延伸，连接起全国各大城市。北宋时广州、泉州、明州（今宁波）已成为国际贸易港。南宋都城临安（今杭州）也是典型的内通运河、外接大海的枢纽城市，商贸往来十分频繁。甚至在山间驿栈和溪岸河边，也遍布着舟车行旅，来往人群络绎不绝。

北宋《萍洲可谈》记载："舟师识地理，夜则观星，昼则观日，阴晦则观指南针。"海上舟师的目标是星辰大海！商人的脚步越走越远，甚至跨出国界。利用海上丝绸之路，宋代人和全世界做生意，带来非常可观的经济收益。

除了商旅，宋代地方官员在某地任期满三年后，需调往他处任职，这种制度也促使官员频繁地往返于地方与京城。而那些因为被贬谪或党派斗争而被迫离开任职地的士人们，可能会走得更远。苏轼就曾多次被流放，足迹遍布大半个北宋，最远曾到过海南的儋州，他写的那句"人生如逆旅，我亦是行人"，道出多少游子的心声！要说苏轼在半生奔波途中留下的很多行旅诗文，是宋代版的"公路文学"也未尝不可。

但总的来说，朝廷还是非常重视人才培养的，不断增加官学招生和科举录

取名额，大量尚未入仕的学子常处于赴京"考公"或外出游学的旅途中，一度达到了"四方游士岁常数千百人"的盛况，神宗、徽宗年间，太学甚至曾经容纳不下，只能让学子们借居别处。

　　好在宋代的基建服务已经有了很大提升。国家的官道、河道系统比前朝更加完善，每二十里有马驿、歇马亭，六十里设驿，供官员、士人等暮宿朝行。民间客栈也经营得如火如荼。宋代释道潜出游时就曾写道："数辰竞一墟，邸店如云屯。"便利的交通和发达的旅店行业，给长途跋涉的旅人、游子带来了慰藉。

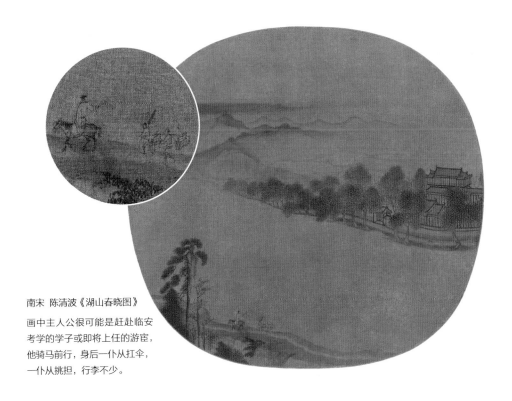

南宋　陈清波《湖山春晓图》
画中主人公很可能是赶赴临安考学的学子或即将上任的游宦，他骑马前行，身后一仆从扛伞，一仆从挑担，行李不少。

　　该有的条件都有了，难怪北宋著名学者胡瑗说："学者只守一乡，则滞于一曲，隘吝卑陋。必游四方，尽见人情物态，南北风俗，山川气象，以广其闻见，则为有益于学者矣。"简单来说就是：读书人别老呆在书房里做书呆子，世界那么大，应该去看看！

从宋人留下的诗文记载中就会发现，不少知名人士都是喜爱畅游山水的资深"驴友"。欧阳修两游嵩山，留下《嵩山十二首》；周密活到老游到老，老年"居清波门，日往来湖山间"；被后人视为一代大儒"学霸"的朱熹一生更是遍览山林，写下《南岳游山后记》《云谷记》《百丈山记》等游记；沿着范成大的《吴船录》所记，也能设计出一条成都至临安的名山游览路线；王安石晚年退休隐居半山园，在《游钟山》中自称："终日看山不厌山，买山终待老山间。"

如果让宋代文人介绍自己的爱好，估计很多人一定会写上：游山水。由此也就可以推测，宋代行旅图的流行，也许与当时"旅行热"的探索精神脱不了关系。

有种生活叫"在路上"

在宋代山水画不同地域的山景中，常有士人、僧侣、车夫、童仆、船家出没，熙攘众生成为其中的重要意象。小小的人物虽占幅不大，却经常成为整幅画的画眼，这使观者意识到，如此山路畅通的景致，也可供观画人的精神畅游其中，传达出"我上我也能走"的卧游情境。

山中旅人的繁忙背影，也在告知画外人行走于旅途的现实意义。那些为生计奔波的劳动人民，常常多人结队，奔波盘桓于山麓之间，有的挑担运粮，有的驱赶着骡队奔忙，有的列队驾驶盘车前行，有的在渡口等待人货来往……一股生活气息扑面而来。

南宋 佚名《山店风帘图》局部
旅人正在装卸货物

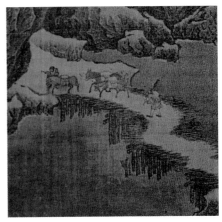

北宋 郭熙《秋山行旅图》局部 行旅队伍　　　　北宋 佚名《雪麓早行图》局部 驴队

　　《山店风帘图》中的驿站旅店，《秋山行旅图》中的行旅队伍，都有装载货物的忙碌身影。这些旅人行走于四方要塞险路中，通常背负着载客、货运、粮运、递送书信消息的职责，他们可能就是大宋版的快递小哥、邮政专员、长途司机。这是一群为民生运转保驾护航的普通人，也是大宋帝国这艘巨轮前行中不可或缺的无冕英雄。

　　相比之下，文士的山中旅行少了一些生存压力，更有"寻道""叩问"的文艺气息。有人骑驴沿路寻觅山中的隐秘乐土；有人带仆携琴寻访隐居深山的友人；也有人策杖轻装，心中带着人生疑问，前往大自然寻求答案。宋代行旅图中的"头号选手"——《溪山行旅图》便通过两队人的山中之旅，表达出两种截然不同的意义。

　　溪流边，一队商旅从林中缓步走出，队伍前列的络腮胡大汉手持一鞭，扭头转向身后，乖巧的毛驴身驮重物尾随其后。他们穿越这座大山，跨过潺潺溪水和巨嶂，终将走向闹市。

　　商队右前方的远处，一名禅师头戴僧笠，肩挑行李，正穿越巨石走向密林，探寻深山中的圣地。高山之下，两种生活以一种让人难以察觉的方式擦肩而过。有人要出山，有人要入山，这或许也寓意出世和入世两种人生态度。

北宋 范宽《溪山行旅图》

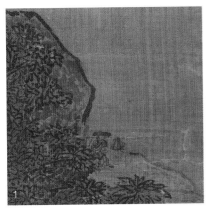

1、2 北宋 范宽《溪山行旅图》局部

《溪山行旅图》不只画旅人翻山越岭，更为观画人提供了与大山相遇般身临其境的感觉。宋人称范宽的山水"远望不离坐外"，意思是说，就算远望之也似近在眼前。英国艺术史学家苏立文在看到《溪山行旅图》时也颇有同感："范宽的意图很清楚，他要让观者感到自己不是在看画，而是真实地站在峭壁之下，凝神注视着大自然，直到尘世的喧闹在身边消逝，耳旁响起林间的风声、落瀑的轰鸣和山径上嗒嗒而来的驴蹄声为止。"

范宽早年学习李成、荆浩，后来常居终南山，苦心经营画技，他有句名言："与其师人，不若师诸造化。"这位善于向自然山水学习的大师，在《溪山行旅图》中，运用中国山水画特有的散点透视，将山景全景式地展开，使近景、中景、远景和谐地组织在一起，形成主体巨峰壁立、宛如顶天立地的巨碑式山水画体式，被誉为"与山传神"。

北宋另一幅著名的巨碑式山水画《早春图》，也传达出类似的意境。作者郭熙不仅画出山中的一角春意，更画出了寸步皆蕴藏春日气息的大山。观者站立于画前，"山行步步移"，一寸一生机，每走一步都会有新的惊喜。大山深处迎面拂来的熏风，潺潺蜿蜒流下的溪水，笼于林中的薄雾，树籽掉落的扑簌声，甚至还有那远处的鸟鸣，都一齐向画外扑来。

岩间小路上，有两位行者正驻足，等待身后骑驴的伙伴跟上步伐；在他们前方不远处，有一位策杖的旅者和一名挑担者，沿着越来越陡峭的山路举步前行。

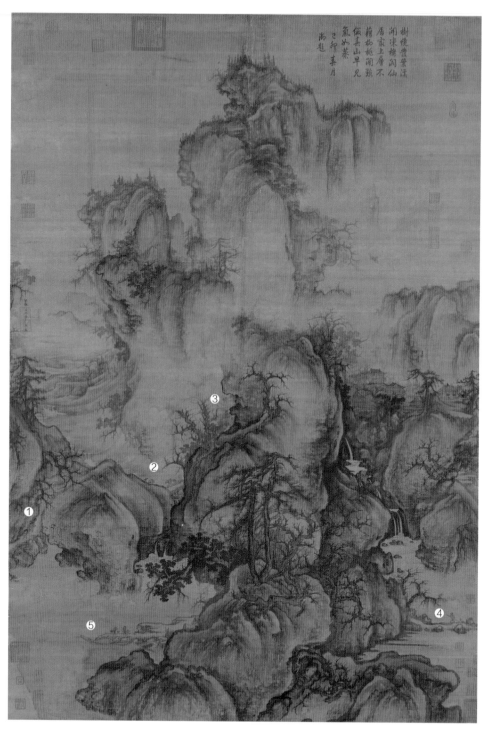

树缘霞萦溪
涧凍桃凤仙
唐宇上屠不
楷枒桃闲簸
依秀山早凡
氣如茶
己印季月
尚詩

北宋 郭熙《早春图》

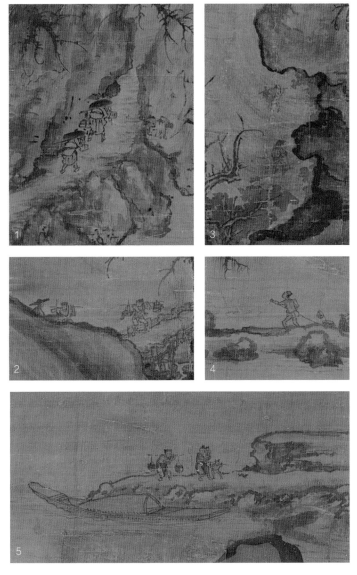

北宋 郭熙《早春图》局部

1、2、3 挑担奔波的旅人
4 深山里的摆渡人
5 刚下船的一行人

行者们沐浴在春日的烟岚中，距离深山中的楼阁仍有一山之隔。

北宋巨碑全景山水画的特点是尺寸要大！《早春图》纵约一米六，而《溪山行旅图》更是达到了两米！画外人看山，尤觉得威势逼人，而行走于其中的人不过是壮丽大山中的微茫一点，让人不由得生出敬畏之心。

深山里也有"服务区"

除了在山间行走、投宿山舍酒家，在此呼吸眠憩，也能深刻感受大山。而行旅图中的客舍旅店，则更体现出山水画的"可居"意味，有时也可以借由旅居中的细节，窥探出不同的地域条件。

宋代有些为公务人员服务的驿站，提供的食宿条件相当不错。苏轼在《凤鸣驿记》中记载，自己投宿在陕西扶风的凤鸣驿时体验了豪宅般的待遇："如官府，如庙观，如数世富人之宅"，以至于"四方之至者如归其家，皆乐而忘去"。

而《征人晓发图》中坐落于古松下的客舍，虽然简朴，却也不失温馨。此时天色已大亮，一名士人趴在桌上困得睁不开眼，他的随从已经装载好行李等候在门外，身边的小毛驴也扭头关心主人何时醒过来。一旁的女店主正在灶台前忙活，为游子准备早餐，这种"吃饱了好上路"的暖心关怀，在宋代山村客店就能体验得到！身未动，心已远，士人或许早就在梦中抵达了他的理想所在。

北宋李成《晴峦萧寺图》中的风光，很有作者家乡齐鲁地区的地域特色。店中有客人交谈甚欢，有人悠闲临溪看风景，也有旅人正在大快朵颐，一碗不够再来一碗。栈桥边上，一个骑驴人带着他的两位小伙伴，前后脚正打算入住，缓解这一路的疲乏。巨岩前的瀑布飞流直下，有天然的巨型瀑布空调控温，难怪山脚下的客店不愁生意。

南宋 佚名《征人晓发图》局部

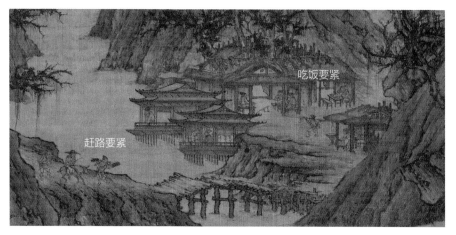

北宋 李成《晴峦萧寺图》局部 正在抓紧时间吃饭的旅人和途中跋涉的人

南宋 佚名《山店风帘图》局部 旅店门口插着酒旗

　　《山店风帘图》中的旅店门口插着酒旗，门前客人携马车、牛车来往，络绎不绝，甚至还有骆驼队趴坐着休息。看来这座旅店很可能位于要塞关隘，或许附近便是大漠与中原地区的接壤地带。这片区域是不是有点像现在高速公路的"服务区"？

万水千山总是情，不骑驴子可不行

跟随旅人的步伐，往往也能窥见画里山中的时节。宋代行旅图中，还能见到人们在寒气逼人的秋冬季节长途远行，正是"明知山里冷，偏向冷山行"。

《关山行旅图》画群山环抱的山中一隅，云雾涌现密布。似乎是山雨欲来时，一队旅人行走于山间的崎岖狭路上，正在抓紧时间奋力赶路。

朱锐的《盘车图》中，正值凛冽寒冬，有一行者呼喝三头牛，牵引一辆棚车正要涉水，车棚顶部积了厚厚一层雪，车后一只狗躲在炭炉边瑟瑟发抖，但也关切地看向队伍末尾的主人——骑驴者。这支行旅队伍，主要由动物组成，关键时候，可爱动物旅行团成员该出力出力，该陪伴陪伴，没有一个"拉胯"，不愧为人类好伙伴。

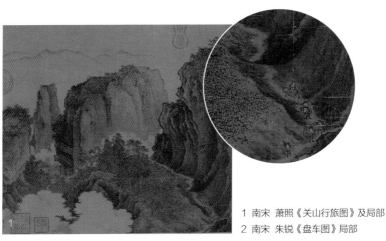

1 南宋 萧照《关山行旅图》及局部
2 南宋 朱锐《盘车图》局部

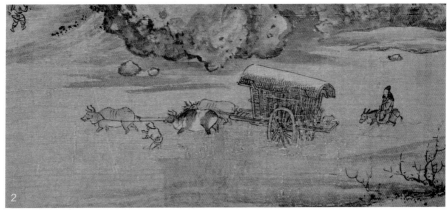

而燕文贵的《江山楼观图》中，风雪交加，行旅人群游荡于四处，各有遭遇：衣裳单薄的纤夫面迎啸叫的山风，正在逆风拖船；风雨中归家的旅人差点被这阵"妖风"刮跑了随身物品；骑驴奔波的商人们，在寒风中瑟缩着身子奋力前行。

《雪麓早行图》《雪山行旅图》中的旅人，也同样面临着隆冬考验。漫天风雪似乎将所有的声响都吞没了，周围万籁俱寂。骑驴者不惧酷寒，踏雪跋涉于幽深的山麓，唯有那呵气成冰的刺骨寒意和回荡在深山中的驴蹄踢踏声，陪伴旅人前行。

尽管山中寒气逼人，商旅们却不畏风雪严寒，列队前行。这些被寒气冻得瑟瑟发抖的"苦命人"，似乎还有一个共同点：身边总少不了骑驴者的身影。

骑驴者似乎经常与苦寒、困窘的状况分不开。人生不易，诗人叹气，成本低廉的骑驴，是"倒霉者"的最佳通行方式。杜甫诗说："骑驴十三载，旅食京华春。朝扣富儿门，暮随肥马尘。残杯与冷炙，到处潜悲辛。"张籍问："蹇

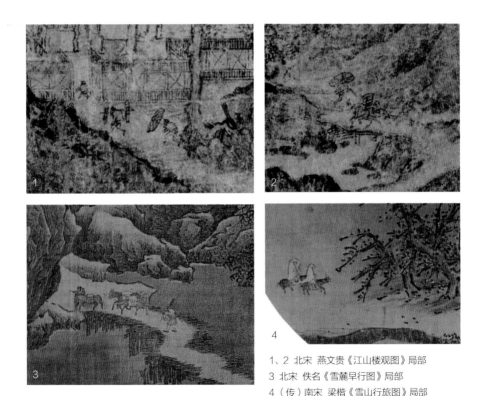

1、2 北宋 燕文贵《江山楼观图》局部
3 北宋 佚名《雪麓早行图》局部
4（传）南宋 梁楷《雪山行旅图》局部

驴放饱骑将出，秋卷装成寄与谁？"苏轼道："路长人困蹇驴嘶。"大家都很有默契地借骑驴感慨人生之旅的困窘，蹇驴成了诗人们在失意碰壁时的自喻。不过，骑驴的另外一层诗意，也被唐代郑綮道出："诗思在灞桥风雪中，驴子背上。"诗人心里的苦和泪，也是会化为好文章的，陆游就留下名句"细雨骑驴入剑门"。骑驴看似穷酸，却也能带着诗人找到终极归途。

比起"蹇驴"，南宋行旅图中还能见到郑綮、孟浩然等文人骑驴叩问诗意的画意。清人鲁骏在《宋元以来画人姓氏录》中记载："（南宋）梁楷画《孟襄阳灞桥驴背图》，信手挥写……"可见骑驴行旅也被画家赋予了别样的高士意味，不再是只为"穷苦"代言。

放大局部有惊喜

从北宋至南宋，画家对构图方式进行了革新，完成了从全景山水到截景山水的转变。一方水土养一方人，也养一方画家，从某种意义上说，宋代政治中心迁至杭州以后，画师群体对南方的温柔山水有了更多的行旅体验，这在一定程度上促使南宋山水画的取景方式侧重于突出局部细节，也更适宜用来表现江南精致秀丽的山水风土。

其中以马远、夏圭为代表形成的"马一角""夏半边"的创作风格，多取局部的边角小景，将近景描绘得精整细致，远景则变得轻盈虚淡，极大地拓展出画面的想象视野，也使得南宋行旅题材山水画有更多细腻的表现，尤其是受文士喜爱的悠哉闲玩、临流独坐、赏花望云、探幽观瀑、泛舟嬉游等富有诗意的短途旅行休闲，在行旅图中被放大描摹，也让观者感受到画中人悠然自得的心态。

《山村策杖图》和《山径春行图》中的士人在仆从的陪同下行走于旅途中，或策杖过桥，或悠悠遥望远山。《静听松风图》《坐看云起图》《观瀑图》，则画旅人们经历了一番行走，终于抵达目的地，驻足林下、静坐山中，享受美景带来的片刻适意安宁。正如宋诗中形容的"山静似太古，日长如小年"，山里的日子，真是舒服得像在休年假！

还有更放飞自我的，比如南宋有两幅《舟人形图》，画中的士人正在泛舟饮酒，在微醺上头的兴致中享受山风吹拂，解放灵魂，"划水"的日子真是惬意！

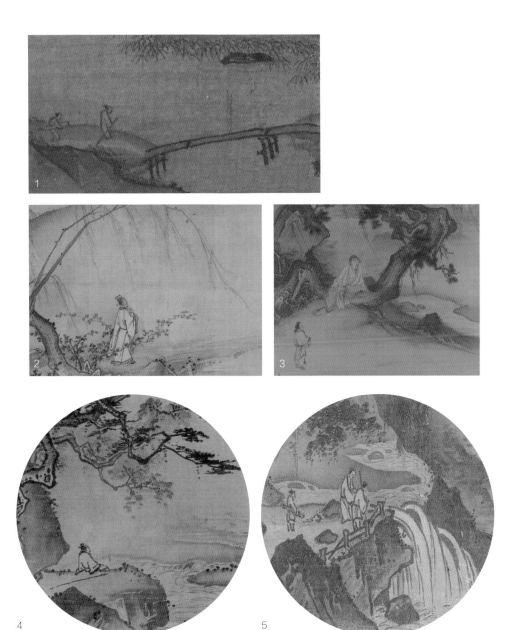

1 南宋 马远《山村策杖图》局部
2 南宋 马远《山径春行图》局部
3 南宋 马麟《静听松风图》局部
4 南宋 夏圭《坐看云起图》局部
5 南宋 马远《观瀑图》局部

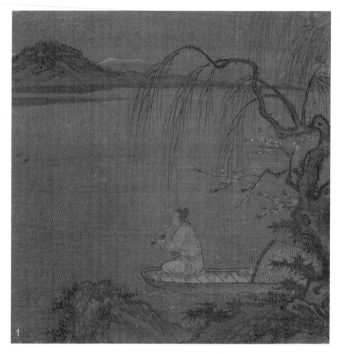

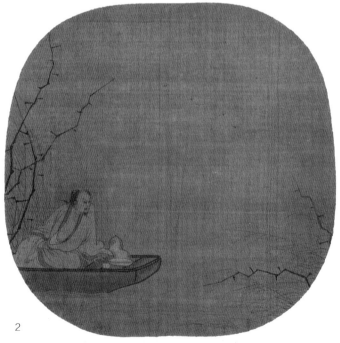

1 南宋 王辉《舟人形图》局部　　2（传）南宋 马远《舟人形图》

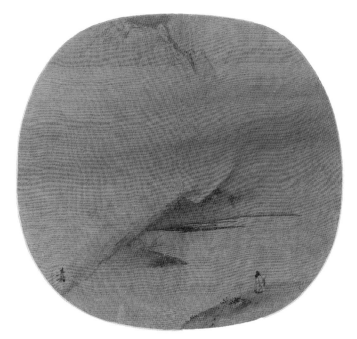

南宋 梁楷《泽畔行吟图》

　　南宋梁楷的团扇画《泽畔行吟图》，也是边角小景图中的佳作。画家在取景时融入个性化"减笔"，删繁就简的创意，创造出不俗的潜藏蕴藉之美。画中旅人手拄竹杖，迎着瑟瑟秋风，行走于河畔，对岸有几株芦苇随风飘摇，更远处的山峰被一片云烟笼罩。旅人前行的那片天地虽然处于画外，成为一片空寂，却给观者留足了想象空间。烟云背后，似是隐藏着无限浩瀚的宇宙。

　　尽管在不同画师笔下，行旅山水图的风格各有差异，但有一点始终不变，那就是旅人于山，终究是渺小过客。

　　曾经有人问当代登山家乔治·马洛里为什么要攀登珠峰，他回答道："因为山就在那里。"宋代画家似乎不喜欢表现征服山、超越山。山本就在那里，他们以敬畏之心，画山的险峻危势，也画山的柔情温润；画山的惊吼咆哮，也画山的博大胸怀。

　　旅人行走在山中，被山水包纳一切。人们看山，问山，走山，画山……无论是寻觅皈依的疲惫身体，还是仓惶出逃的心灵，似乎都能通过山中旅行得到暂时的安宁。无论什么时候，只要出发走向山，山都会在那里等候着旅人。

最强“网红”景点，大宋文艺青年必打卡！
——《潇湘图》走红攻略

说到“逃离北上广”，去远方旅行打卡，现代文艺青年很可能首选云南的大理、丽江和西双版纳。而在宋代，也有一个略带神秘气息的“网红”地区名声在外，吸引无数资深文艺人士前往打卡，这就是屈原在《楚辞》中为潇湘二妃的故事架设的梦幻大舞台——潇水和湘水交集的潇湘地带。

跟着名人去打卡

陆游说“不到潇湘岂有诗”，把潇湘抬高为诗词创作者必打卡地点。对有些诗人来说，潇湘确实像是个诞生名句的“福地”，令他们在这里“喜提”流传千古的名句。诗家笔下的潇湘，是像唐代张若虚“斜月沉沉藏海雾，碣石潇湘无限路”形容的云雾氤氲，也是宋代洪适“十月橘洲长鼓枻，潇湘一片尘缨洗”形容的温润朦胧。

而这个拥有特别的“水性”和云雾奇观的地方，也给亲临此地的大咖画家们带来蓬勃灵感，从五代宋初的董源，到北宋苏轼、米友仁、宋迪，南宋牧溪、玉涧，不同时期的作者用各自独特的艺术创意，画出潇湘山水的云雾奇观、夕阳晚景、潇潇雨景，大家铆足了劲，让笔下的潇湘美出新高度，倾诉着别样风采。

宋代几乎再也找不到第二个地方，能集齐这样的“梦幻大咖天团”，集体创作为它代言，为它如痴如醉。尽管宋画中赫赫有名的佳作无数，但这些画家的潇湘图，有不少都自带神奇的“爆红”体质，以特别的方式影响中国画的后世传承，甚至红出海外，成为宋画之传奇。

把董源作为开启宋代《潇湘图》系列传奇的“骨灰级”大家，估计没什么争议。他将潇湘风景放置在平远视角的“长镜头”之下，突出表现了南方山水的横平之势，让观画人跟随着董源的镜头，伴随辽阔江水，开启一段沿江面乘舟泛行的潇湘之旅。

从右翻开画卷，映入眼帘的是一片水岸汀渚，右边沙坡上有两女子并立，张望前方，一位提篦的白衣女子顾盼回头，汀岸边有五人正在演奏歌乐。辽阔的江面上，一叶小舟载着数位渡江的人，舟中坐在伞下的红衣人遥望岸上，也许他将靠岸，或许他即将远行。画中人的浓情厚意，在这片江水上交织成令人恋恋不舍的乐曲。

接着沿河岸，目光推移到苇渚间，数叶渔舟繁忙穿行于江中，舟中人大都是潇洒独行的素衣人；到画面中段，渔民们聚在岸边水域，正忙着布网打鱼。

1 五代 董源《潇湘图》　　2《潇湘图》局部

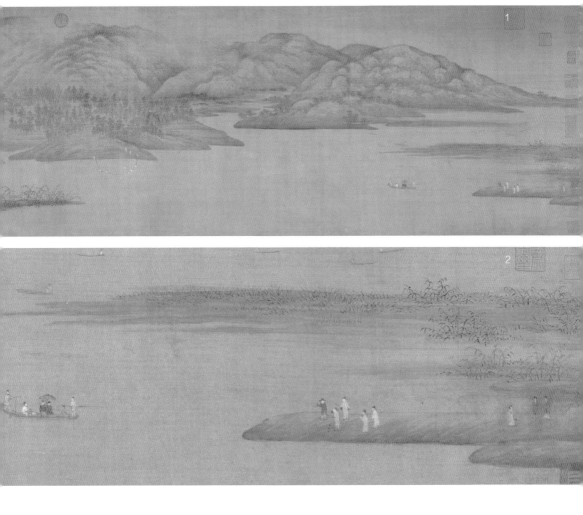

五代 董源《潇湘图》局部
1、2 渔民和远行的人　　　3、4 短披麻皴与墨点皴

绵延不绝的水脉与山脉一路相伴，直至画面的尽头；远处的山峰笼罩在一片迷蒙中，悠然远去，余韵绵长。

　　潇湘一带云雾蒸腾，那要如何表现出江南山水的朦胧浑沌气象呢？董源在这卷《潇湘图》中，先以松弛圆润的线条勾出山的轮廓，再以短披麻皴塑造出山石纹理，然后用淳朴圆浑的墨点皴写出远山和植被，又在圆点中融入不规整的变化，掺杂干笔，浓淡相济，形成繁密而通透的"雨点"，犹如漫天的轻盈

南宋 米友仁《潇湘奇观图》

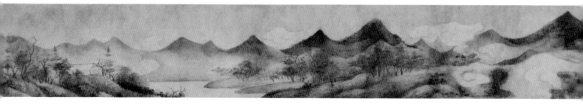

雨雾，萦绕在葱郁繁茂的山林之间，将润湿的江南山水表现得淋漓尽致。《潇湘图》这样丰富的笔墨表现，对中国的山水绘画史，特别是南方山水画的发展脉络产生了重大影响。

明代董其昌对董源的《潇湘图》爱不释手，甚至把这幅画当成是打卡必备参考图，他好几次亲临潇湘，惊喜地发现：潇湘山水居然和此图长得一样耶！（"余亦尝游潇湘道上，山川奇秀，大都如此图。"）可以说，董其昌将董源视为一生的偶像，更认为董源是开启南派山水的代表人物，和北派山水形成风格对峙。董源后世声望的扩大，不得不说董其昌是功臣之一。

爱他就要模仿他

不过，比董其昌更早发现董源魅力的超级粉丝，那还得是北宋的米芾。

米芾为人处世张狂，与主流格格不入，官位不大，脾气却不小，满腹才华给了他放飞自我的勇气，他喜欢四处旅行，是一位资深"驴友"。他在长沙做了五年官，亲身在潇湘地区生活过。米芾理想中的潇湘山水，颇有董源之风。他热情称赞董源的画"平淡天真，唐无此品"。喜爱他，那就模仿他。于是米芾学习董源皴法，改中锋圆笔为卧笔横点，让笔点由圆变横长，自创了"米点皴"，因为形状有点像落倒躺平在地的茄子，所以也叫"落茄皴"。

米芾偏爱云雾山水，认为"山水有无穷之趣，尤是烟云雾景者为佳"。米友仁继承亲爹米芾的绘画基因，在趣味上几乎复刻甚至超越了亲爹的品味。如果说在董源笔下，潇湘的云雾感还只是浅尝辄止，那么米友仁笔下的潇湘云雾，就称得上壮观无比。

不过，米友仁爱画潇湘的云雾奇观长卷，更多是为了给自己多次打卡旅行留下纪念，他在作品《潇湘奇观图》中自题："余生平熟潇湘奇观，每于登临佳处，

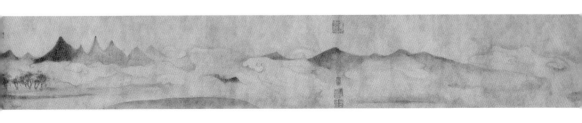

辄复写其真趣成长卷以悦目，不俟驱使为之。"可以说，他对潇湘的雾景奇观相当熟悉，以至于每次到了 VIP 观赏位就忍不住作图纪念。

"无实物"创作

米友仁谈到自己的创作时说："点滴烟云，草草而成，而不失天真，每自题曰墨戏。"所谓"草草而成"，其实也有点致敬董源的意思。早于米友仁的沈括就总结过董源的风格是"用笔甚草草，近视之几不类物象"，"草草"抽象地画，重神韵而不需要非常写实。

山的烟云，正如北宋书画家韩拙所说的"夫通山川之气，以云为总也"，郭熙的说法也是差不多意思："山无烟云如春无花草。"在宋代艺术家看来，山的云雾是山林的吐纳气息，画得好，这山也就有灵气，活起来了。

那么，云雾这种虚无缥缈的物象，该怎么表现呢？

这种"无实物"创作并不容易，不画秃几支笔真达不到境界。米友仁在《潇

南宋 米友仁《潇湘奇观图》局部　1 前段云雾　　2 末段云雾

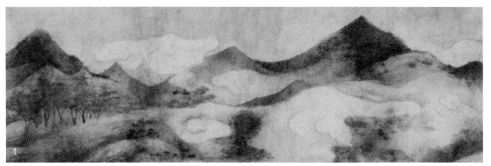

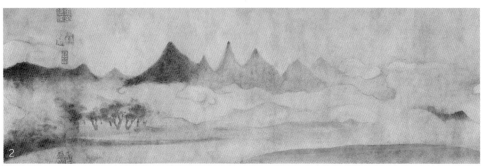

南宋 米友仁《潇湘奇观图》局部　　1、2 中段云雾

湘奇观图》中，把潇湘地带的云雾奇观表现得变化万千，仙气涌动，丝毫不愧
为"奇"的形容。开卷便是密云翻腾，云蒸霞蔚，漫天白云以"毁天灭地"的
气势，把整座山遮蔽得几乎只能看到些微山脚和一角山顶。山的呼吸吐纳之气
像在云雾明灭中奔涌，随着云气的变幻，峰峦依旧犹抱琵琶半遮面，影影绰绰
地隐现于滚滚翻飞的白云中。直至中段，山头才终于显现，主峰稳稳站定屹立，
山底野水微茫，重重沙渚上，树木郁郁葱葱密聚成片，一派深幽寂静。画面后段，
以坐落于山坡之上的一户人家收尾，而此时，云气又渐渐涌聚起来……

　　米家云山墨戏的最大特色，就是这种劈天盖地、气势撼人的"鸿蒙云"，
以及被汹涌云气掩映的"无根树"。《潇湘奇观图》中的树和云，有别于北宋
院体山水画那种强烈写实的意味，而更带入写意笔墨风格，它们呈现出的简淡
效果，看起来就像给山水画面添加了模糊"滤镜"，表现出"像雾像雨又像风"
的非凡创意，难怪董其昌要夸大米和小米："画至二米，古今之变，天下之能
事毕矣。"

你逛潇湘，我也逛潇湘

不仅米芾父子，米芾的老朋友苏轼与潇湘也挺有渊源，他曾经被贬到湖南永州。永州位于潇、湘二水汇合处，得地势之便。苏轼也画过潇湘，但他笔下的《潇湘竹石图》，更多侧重于刻画竹石，而云雾之景则屈居"配角"。这幅画更像是画家给这片风景来了个任性的创意"P图"，很符合苏轼"大抵写意，不求形似"的作画风格。

在《潇湘竹石图》中，远处的潇湘山水和近处的瘦竹怪石堆形成虚实对照，共同营造出广阔的空间视野。目光越过近处的竹石，就能在咫尺间一目千里，瞭望遥远的千里山河。可那样的梦幻江山，更像是在描绘人们永远难以抵达的幻境。

事实上，不只苏轼，先秦至两宋，被贬谪或因离乱漂泊等原因至楚地潇湘的文人名士数不胜数：先秦有屈原，汉代有贾谊，唐代有王昌龄、张九龄、李白、杜甫、柳宗元等，宋代有名相寇准以及苏轼的弟弟苏辙、弟子秦观、朋友宋迪……这些被抛掷到潇湘的文人，如果凑在一起，大概能组成一个说不清谁应该站主位的"了不起的潇湘天团"。

不得不说，潇湘一带对宋代的几位同仁来说，确实有点创作"玄学"的意味，上天为他们关上了通往"升职加薪"之路的大门，却又开启了因为潇湘山水创作而被后人敬仰膜拜的机运。秦观在湖南郴州留下"雾失楼台，月迷津渡"的妙词；范仲淹被贬河南邓州时，心系被贬巴陵郡（今湖南岳阳）的好友滕子京，

北宋 苏轼《潇湘竹石图》

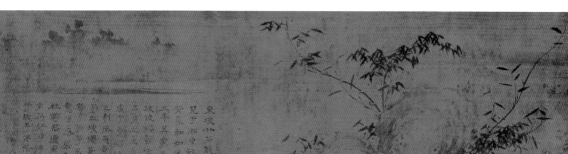

留下千古名篇《岳阳楼记》；宋迪有感于潇湘山水创作的《潇湘八景图》也成绝世佳作。

沈括在《梦溪笔谈》里提到，宋迪的《潇湘八景图》在当时曾经红极一时。《湖南通志》中引金石文编，记录了永州淡山岩上一则题名："嘉祐八年三月初八日，转运判官尚书都官员外郎宋迪游。"留下"本人到此一游"打卡记录的宋迪，大概也不会想到，自己对潇湘风景的偏好，会影响后世许多年。

在宋迪手里发扬光大的"潇湘八景"分别是：平沙落雁、远浦归帆、山市晴岚、江天暮雪、洞庭秋月、潇湘夜雨、烟寺晚钟、渔村夕照。从八景中的归帆、暮雪、夜雨、晚钟、夕照等主题，可以看出宋迪对潇湘的夕暮之景情有独钟。而潇湘的云雾、山峦在傍晚又会表现出什么样的美呢？苏轼诗集中录有关于宋迪《潇湘晚景图》的诗作，诗中是这么描绘他见到的潇湘晚景图画面的：

"照眼云山出，浮空野水长。"

"江市人家少，烟村古木攒。"

"径蟠趋后崦，水会赴前溪。"

宋迪笔下的潇湘景观，很可能不是像《潇湘图》或《潇湘奇观图》那样的长卷，而是分为八幅不同的主题，从苏轼诗中也能猜到，云山、烟树、阔水，依然是潇湘八景图的关键魅力。但非常遗憾的是，宋迪的《潇湘八景图》没有流传下来。

"潇湘八景"红出新高度

虽然再也看不到宋迪的"潇湘八景"，不过江湖上一直还留着关于八景的传说。

宋迪的八景图在北宋末已经有些知名度，"好事者多传之"，这种疯狂的"转发点赞"后来也惊动了宋徽宗赵佶，他甚至派画院画师去实地考察潇湘八景，可惜中途因为遇到虏祸，作品还没被进献入宫就滞留湘中。到了南宋，八景的知名度就更高了，南宋宁宗皇帝曾为八景图题诗。南宋祝穆在《方舆胜览》中介绍长沙郡的名胜时，还特意宣传了宋迪的潇湘八景："本朝宋迪度支工画，有平沙雁落……谓之八景。"

南宋王洪，距离宋迪年代不远，从他的《潇湘八景图》中，就能看到在不同的命题"情境"中潇湘山水的风采。

阔水环绕的山野石壁中，蒸腾出微微烟岚，潇湘夜雨时，有一渔家深夜穿行在雨中；水光潋滟，天气晴好，渔村中屋舍俨然，人来人往；夕照下，渔夫们沿岸走回家，一边兴高采烈地攀谈一天的成果……南方乡村的这种宁谧生活画面，正是宋代留下的

1 南宋 王洪《潇湘八景图·潇湘夜雨》局部
2 南宋 王洪《潇湘八景图·山市晴岚》局部
3 南宋 王洪《潇湘八景图·烟寺晚钟》局部

大量"潇湘八景"诗中渔村之乐的写照，就像王之道《渔村落照》诗中的"三杯酒罢月已高，断棹扁舟还独往"，以及周密形容的"日日得鱼供晚醉"，都免不了带有"游客滤镜"。

不过，所谓的"潇湘八景"，严格来说并没有具体的地点指向，它们不像现在我们熟知的杭州"西湖十景"对应着真实的旅游打卡地点。可以说，画题中的"潇湘八景"，虽然呼应着潇湘的湿润气象和夕景，但同时也是一种桃花源式的理想山水，可以和任何创意体悟相衔，连接出新的境界。

在以修禅为终极目标的僧人群体中，"潇湘八景"也激起不同凡响的声浪。北宋时，以文字禅著称的僧人惠洪曾为"潇湘八景"赋诗，这似乎成了禅僧与八景图结缘的先声。惠洪诗提到"烟寺晚钟"时道："猛省一声何处钟，寺在烟村最深处。"《潇湘八景·烟寺晚钟》中令人猛醒的"钟声"画意，恰好和禅宗"棒喝门庭"讲究猛醒顿悟的宗旨十分契合，这大概是惠洪观画境时悟出的禅意。

而南宋禅师牧溪笔下的《潇湘八景图》，也使潇湘图像融入玄妙悠远的禅趣成为现实。牧溪使用的绘画材料不拘一格，多以甘蔗渣、草结为笔作画。他在《远浦归帆》中，以粗率疾驰的笔法描绘在狂风中摇摇欲坠的树木，淡墨渲染出的辽阔江面上，仅有两叶归帆隐现于浓重的雾气中；在《洞庭秋月》中，也氤氲着大片的水雾江烟，诉说着淼茫空寂的诗意。

南宋僧人玉涧遍游各地，旅行途中对云山也情有独钟，就像人们对他的形容——"游目骋怀，必摹写云山"。玉涧喜欢利用大片留白刻画出云雾缥缈之感，他笔下的《潇湘八景图》涂抹出了江天一色，表现出和牧溪一脉相承、苍劲枯淡的禅境。

尽管后来牧溪简率笔法的八景图被元代学者评为"粗恶无古法"，但在日本，牧溪和玉涧受欢迎程度非同一般，尤其牧溪的风头甚至盖过了大部分宋代画师，让"潇湘八景"红到了海外。

牧溪、玉涧的《潇湘八景图》流传到日本后，受到掌权者和许多日本艺术家的热烈欢迎，很多人纷纷以"潇湘八景"为题作画。相阿弥、贤江祥启、雪村周继、海北友松及狩野派的众多日本画家都曾以牧溪、玉涧的作品为范本，描绘过"潇湘八景图"。"潇湘八景"从此成为日本汉画的经典题材，一直持续到日本江户时代末的浮世绘作品中，依然有大量作品采用"落雁""归帆""晴岚""暮雪""秋月""夜雨""晚钟""夕照"的命名，各地也衍生出以数字命名的"八景图"。

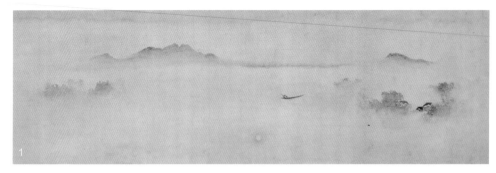

1 南宋 牧溪《潇湘八景·洞庭秋月》
2 南宋 牧溪《潇湘八景·远浦归帆》

　　牧溪因此被诺贝尔文学奖获得者川端康成形容为"日本画道大恩人"。这朵开在墙内的花，香气远传海外，居然洋溢了数百年。

　　这样一个具有超时空、跨地域魅力的梦幻桃花源，在有些人心目中，是即使到了生命攸关之际，也念念不忘的必去旅行地。

　　南宋有位名叫云谷圆照的禅僧，早年云游四方，但唯独缺了潇湘，他晚年的愿望之一就是到潇湘地区游历，舒城李氏便为他着手创作了《潇湘卧游图》以了宿愿。"卧游"的典故来自于南朝的宗炳，他步入老年后，感叹自己虽然腿脚不好，但也能对着家里的山水画"澄怀观道，卧以游之"。

　　徜徉于《潇湘卧游图》中，就能看到人类行迹遍布于溪桥、江岸、山村、江舟……这卷潇湘图，应该是宋代现存潇湘图中最有"人情味"的一幅，观此画，想必给当时腿脚不便的云谷禅师带来了很大的安慰。

1 南宋 玉涧《潇湘八景·洞庭秋月》
2 南宋 玉涧《潇湘八景·远浦归帆》

　　古代车马都慢，终其一生能云游四方，足迹遍布全国的人，毕竟还是少数。而宋代画家们，在各自的潇湘山水画中，描绘着辽远的水域，繁忙穿行的船只，奔波的渔人、旅者，引导身在俗世的观者放肆畅想。相比现代一张机票就能立刻直达旅游地的便捷，或许古人更能体悟到借由山水画去寻觅烟山云树的那种浪漫，这其实也是非常动人的啊。

1、2 （日本）雪村周继《潇湘八景图》局部

3 南宋 李氏《潇湘卧游图》局部

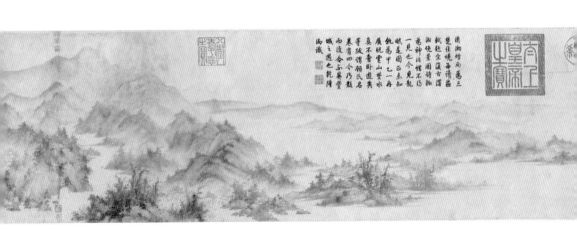

国家美院倾情打造！
——《千里江山图》里的游戏世界

北宋末年，宫廷的文艺圈子里掀起了复古风，一些画家不再局限于水墨画，转而回归审视晋唐时期的青绿山水，就连宋代宗室贵族如王诜、赵伯驹等人也都跟风画过，为向来不太被重视的设色山水带来了新气息。不过，在元代高僧溥光看来，十八岁少年王希孟完成的青绿山水高分"答卷"，远远超过了王、赵两位大佬，"使王晋卿、赵千里见之，亦当短气"。

这幅名为《千里江山图》的近 12 米的长卷诞生于北宋政和三年（1113），被溥光誉为"独步千载""众星之孤月"，甚至也让当时见多识广的权臣蔡京惊叹不已。

蔡京在画卷的跋文中，写下作者王希孟与天子赵佶的师生缘分：希孟一开始在国家美院"画学"中，只是个平平无奇的后进生，技艺不算优秀，不过他

宋 王希孟《千里江山图》局部 主山地位明显，以一览众山小的姿态俯瞰众山，暗合君臣之礼。

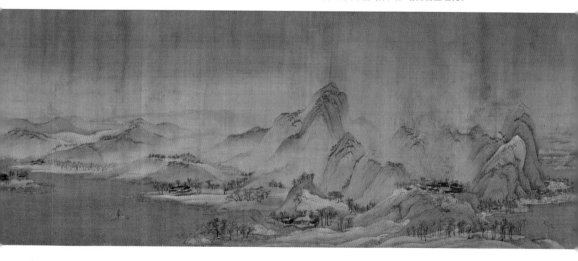

端正的态度感动了赵佶，于是官家亲自兼职美院教授指导了半年。希孟也不负所托，十八岁时完成了这幅惊世之作。

展卷望去，只见青绿色铺成的千里之景壮丽绵延，山川毓秀，草木映发。整幅画卷历经千载依然浓艳灿烂，洋溢着富丽堂皇又不失灵动的气息。到底是由有钱有权有审美的宋徽宗亲自指导，用的可都是当时最优质的颜料和丝绢，用真金白银堆出来的"贵气"经受住了历史的考验。

值得注意的是，蔡京在跋文最后引用宋徽宗的感慨："天下士在作之而已。"大意是：对天下的有才之士，重要的是如何去培养起用他。

不愧是很"会来事"的宠臣，蔡京一句恰当的引用就让作者和指导老师心里都很舒坦，毕竟浑金璞玉也要遇到善于雕琢的师长，才能尽情发光嘛！而这件被当作"模范作品"向天下人炫耀的长卷，自然是带有徽宗审美烙印的。

"游戏世界大地图"

想要走进少年希孟打造的梦幻大世界，不妨把画卷放置在桌上一点一点展开，会发现这卷"世界地图"的"可玩性"很高，颇有郭熙在《林泉高致》中所说的"可游可居"的意味；如果以现代游戏玩家的视角去游历《千里江山图》，也毫不违和，甚至能发现更多惊喜！

来吧，诸位玩家！坐稳扶好，欢迎进入大宋美院顶级大作——《千里江山图》。

翻开这幅"游戏世界大地图"，自然不能辜负其"江山"之美名，首先得逛逛画中的山水奇景。最引人瞩目的，是画卷中部高耸入云的主峰。山阴面用赭石向上分染，根据山石的走向以青绿层层分染，使各个山头错落有致，交相辉映。李成在《山水诀》中说："凡画山水，先立宾主之位，次定远近之形。"北宋韩拙在《山水纯全集》中也说："山有主客尊卑之序、阴阳逆顺之仪……主者，众山中高而大者是也。"山水画的宾主关系，历来被北宋许多山水画家所重视，而《千里江山图》中主山和群山的宾主地位也相当分明，中部的大山以一览众山小的姿态俯瞰众山，暗合君臣之礼。也正是这种高低不等、错落有致的复杂山势，造就了观赏性极高的瀑布奇观。

山中的潺潺溪流，沿着山巅落下，落到下游九曲回环的河流，形成多重叠瀑。山涧峡谷中，可见几处飞流直泻的三叠、四叠瀑布，激流冲撞岩石，溅起的水花银雾在空中翻腾。

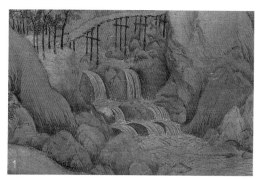

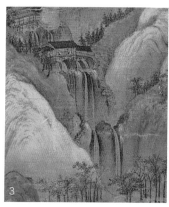

宋 王希孟《千里江山图》
局部
1、2、3、4 多重瀑布奇观

走起，划个水

接着，顺河道坐船溯溪而游，亲近这片大好山河。

在画卷中，作者为游览的玩家提供了数十条不同类型的船，有客船、货船、渡船、渔艇、橹船、舢板……大部分中型船只都加上了各种防晒、防风雨的顶棚，那叫一个体贴入微。

最奇特的是一种双体脚踏船，只要船上的人共同配合双脚踩水，船体就会自动前行，这种动力学快船在宋代《皇朝中兴纪事本末》中也有记载："车船者，置人于前后踏车，进退皆可。"没想到啊，划船也能有组队模式，欢迎诸位玩家呼朋引伴，体验组团游玩的乐趣！

此刻春光灿烂，河岸沿路有鲜美芳草、茂林修竹相伴，好不惬意。玩家们可以在船上自由活动，划船、钓鱼、聊天都是不错的选择。如果玩累了，还能躲在双层船的舱室中发呆，泡茶对弈，体验一把"佛系"的悠闲时光。

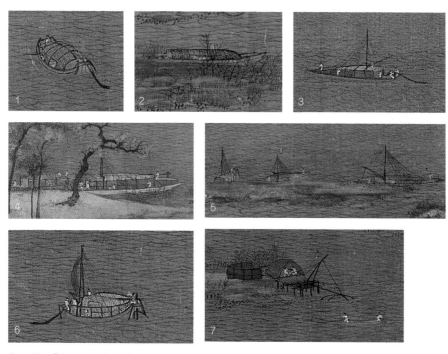

宋 王希孟《千里江山图》局部
1 龟形漕船　　2、3、4、5、6 客船　　7 舢板船

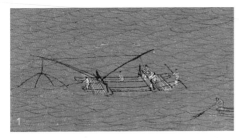
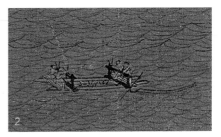

宋 王希孟《千里江山图》局部　　1、2 双体脚踏船　　3 停靠在岸边的双层游艇

"修仙"福地

"佛"得久了，还能"修个仙"。

众所周知，宋徽宗赵佶是个资深的道教徒和"修仙"爱好者。他曾画过一幅仙气十足的《奇峰散绮图》，虽然真迹早已不存，不过邓椿《画继》中详细描述了画里意境："飞观倚空，则仙人楼居也。至于祥光瑞气，浮动于缥缈之间，使览之者欲跨汗漫，登蓬瀛，飘飘焉，峣峣焉，若投六合而隘九州也。"总结起来其实也就四个字：仙气缥缈！如果把邓椿的描述移植过来形容《千里江山图》，似乎也很恰当。

那么，希孟同学会不会为了迎合赵佶老师的爱好，在《千里江山图》中布置一些"修仙"的打卡环节呢？答案当然是有可能！

欲成仙，往仙山！请各位玩家离开溪流，移步到山林间，探寻修仙秘境，增加本次游历的仙气修为。

在道教看来，神仙在人间的居所就是所谓的洞天福地。修仙求道者只要前往这些指定地点，就可能通达上天，提升遇仙、成仙的几率。洞天，顾名思义，

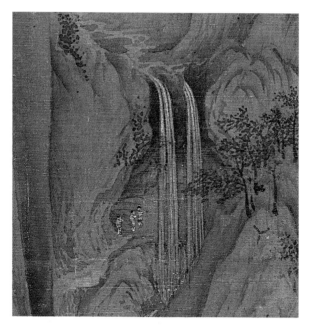

宋 王希孟《千里江山图》局部 瀑布下的山洞，吸引三位小伙伴一探究竟。

最早和人类的洞穴信仰有关。在《千里江山图》中部主峰瀑布之下有一个山洞，这个山洞就像"修仙"爱好者向往的洞天秘境，吸引了三位同伴前去一探究竟。

洞天福地多在名山胜地，风景优美，中国的五大名山——泰山、衡山、华山、恒山、嵩山都跻身"洞天"之列，不难看出道教强烈的山岳崇拜情结。还有不少名山也得到宋代君王的盖章认证：宋真宗赵恒曾于泰山举行封禅大典；宋徽宗于宣和年间在武当山修建紫霄宫，可惜后来毁于战乱，元人重修后在《武当福地总真集》中提到紫霄宫是"神仙炼性修心之所，国家祈福之庭"。建宫乃"修仙"要事，同时也是为国运祈福的大事！

在图卷中部隐喻君王地位的主峰下，就有一片藏身在缥缈云雾中的庙观建筑，隐约能看到部分楼宇的屋脊两端装饰有鸱吻，在云雾迷蒙中依然显得昂扬气派。这种鸱吻和宋徽宗《瑞鹤图》中仙鹤站立的鸱吻"长相"相似，大概是系出同门。这片若隐若现但"高大上"的庙观，也许正是供高段位修仙者们安放道心的殿堂福地。

走在这个"修仙"大世界中，各位也可以去寻访道友，去寻找"结庐在人境"、

1 宋 王希孟《千里江山图》局部 主峰下的庙观屋脊处翘起的部位为鸱吻
2 宋 赵佶《瑞鹤图》局部 两只丹顶鹤停留在宫殿正脊的鸱吻上

小隐隐于村的高士。在一片竹篱围起来的民居里，有位高士坐在正中堂屋内，似乎正在等待友人来访。这座堂屋背后的草庐，很可能就是这位高人悟道修行的小天地。

还有人远离尘嚣，结草庐于幽深的山坳中，看这居住环境，想必这是位坐得了冷板凳、受得住寂寞的学者型道友。

爬到一处人迹罕至的山上空地，在村落入口处，立着一个三层土台，这有点像道教的醮坛或是用来祭神的祭坛，土台边有两只丹顶鹤正在悠闲散步。仙气不够，仙鹤来凑，有了仙鹤的加持，地台顿时散发出简约而不简单的世外气质。别看这个土台造型简朴，不太起眼，或许它寄托着全村的美好希望。

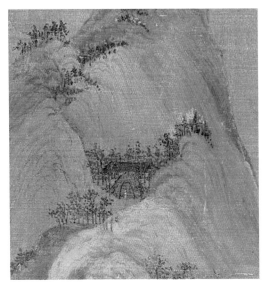

宋 王希孟《千里江山图》局部

1、2 在山坳结庐的隐士

3 村落入口处的三层土台

4 土台边的两只丹顶鹤正在散步

事实上，历代画家巧用青绿山水表达神仙思想的倾向并非独例。《历代名画记》评价唐代李思训的画说"云霞缥缈，时睹神仙之事"，他笔下的青绿山水时有修仙求道意味。南宋赵伯驹的《江山秋色图》中，也遍布着洞天福地的意象，更别说宋以后的明代仇英，也是画青绿仙山的资深大师。

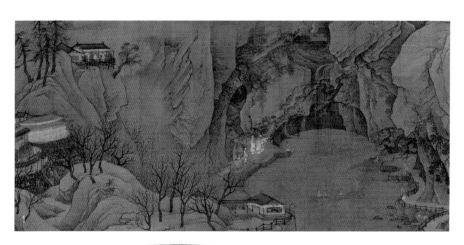

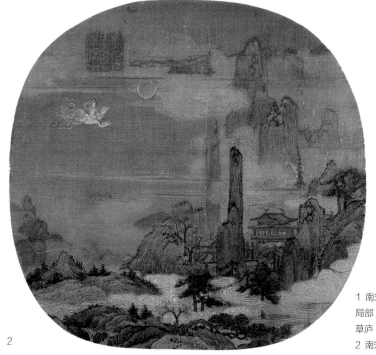

1 南宋 赵伯驹《江山秋色图》
局部 身着道袍的隐士在山中结
草庐
2 南宋 赵伯驹《仙山楼阁图》

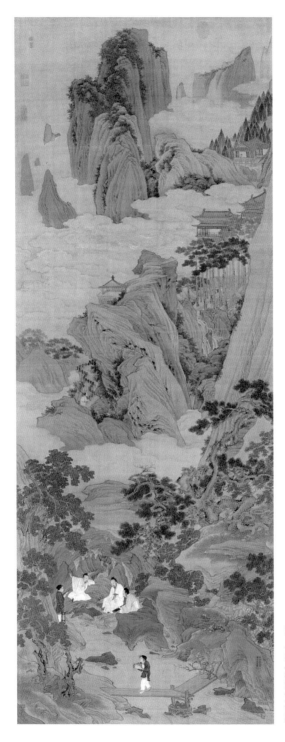

明　仇英《桃源仙境图》

重回人间

打卡完提升仙气的地点，不如脚踩泥土，去感受一下这里的人间"基建"。

与单纯表现修仙求道不同，《千里江山图》不仅带人进入幻想仙山的意境，也会继续带你走回人间。图中的建筑大都是黑瓦白墙，典雅清丽，屋宇宅院排布有致，与水脉、山势、植被相映成趣，呈现出天人合一的人居建筑设计理念。

有些村落很低调，坐落于四方环抱的隐蔽山腰中，只能通过一段狭长的山谷窄道，才能寻觅到它们的真身，颇有《桃花源记》中"初极狭，才通人。复行数十步，豁然开朗"的避世意味，堪称"社恐"玩家的最佳居所。

建在溪瀑上的水上民居，在碧水绿植的映照下，自带江南柔情的婉约气质。有座山脚下的水磨民居更是气质出众，屋主在临河处开辟了一扇巨大的落地窗，凭水而望，就能将屋外的好风光尽收眼底，水磨转动送来湿润的清风水雾，一消暑热之气。住在这里，恐怕连扇子也没用武之地了。

有些房屋坐落在绿林围绕的平地中，隐约可见其中往来行走的高士，有人独坐苦思冥想，有人结伴踱步交头接耳，也有人坐而论道滔滔不绝。如此浓厚的学术氛围，不免让人想起宋代的书院。

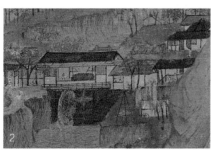

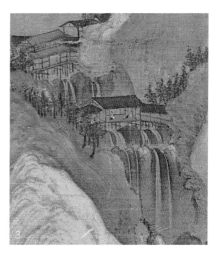

宋 王希孟《千里江山图》局部
1 入口隐秘狭窄的民居
2 一座带有水磨的民居
3 溪瀑上的水上民居

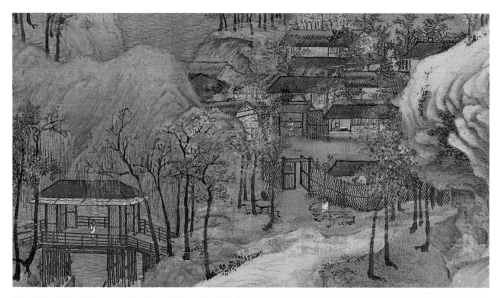

宋 王希孟《千里江山图》局部
1 庭院、屋内、屋外都可见高士打扮的人。
2 具有书卷气质的屋宇，屋中有人面对面交谈。

　　北宋朝廷重视教育，各个州县设有官学，学子们到一定年龄便可以选择入读私立或公私合营的书院。很多著名书院如石鼓书院、白鹿洞书院、岳麓书院等都设在风景优美的山水胜地。为了给学子们营造优良的学习环境，主办方实在是煞费苦心。

　　宋代书院还经常举办学术研讨会。朱熹与陆九龄、陆九渊兄弟曾在鹅湖寺就格物致知和"心即理"的不同观点进行辩论，后陆九渊应朱熹邀请在白鹿洞书院讲学，以渊博的

学识令广大学子折服，史称"白鹿洞之会"。朱熹也相当佩服，便亲自作跋，把陆九渊的讲稿《白鹿洞书堂讲义》刻于石上。《千里江山图》中正在高谈阔论的师友们，就像现实中那些宋代书院学子们，置身于临水靠山的五星级风景区读书学习，一边看山看水，一边提升学识技能，快乐学习的氛围完全"拉满"了！

　　课后，还可以和书院的同窗好友相约，一起去看看这个大世界中最宏伟的桥梁。这是一座用木柱撑起的壮观梁式桥，中间逐步增高，最高处是一座大平台，建有十字形的四角重檐攒尖亭，亭中设梯架，可以走到下一层的悬空平台。游人可以坐在中央桥亭中的水榭楼阁休息看风景，也能下到负一层亲水避暑。整座桥梁融合了设计感和休闲性，让人忍不住驻足多时，堪称《千里江山图》中最不能错过的头号景点，也成为这片瑰丽世界中连接众山的重要所在。

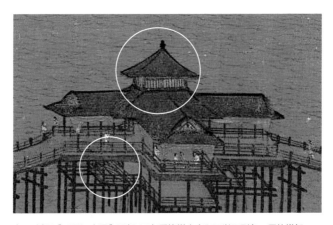

宋　王希孟《千里江山图》局部　四角重檐攒尖亭和可以下到负一层的梯架

　　无独有偶，南宋《长桥卧波图》中也描绘了一座横卧于大江之上的朱红长桥，桥面中央同样建有数座十字形排列的亭子，这与《千里江山图》中的长桥活脱脱像是"双生子"。

　　按学者傅熹年的推断，《千里江山图》的这种长桥制式可能参考了北宋始建的著名景点吴江"垂虹桥"（又称利往桥）。宋人朱长文《吴郡图经续记》载："吴江利往桥……东西千余尺，用木万计，萦以修栏，甃以净甓"，"桥有亭，曰垂虹"。范成大曾被垂虹美景震惊到不忍离开："霜月满江，船不忍发，送者亦忘归，

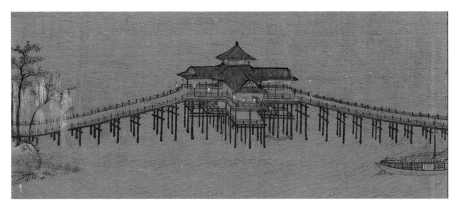

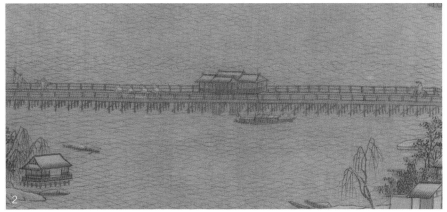

1 宋 王希孟《千里江山图》中的壮观梁式桥　　　2 南宋 佚名《长桥卧波图》局部

遂泊桥下。"《千里江山图》中的这座长桥，长度和外观相当符合吴江垂虹桥"东西千余尺""萦以修栏""桥有亭"的特点，拥有不同凡响、摄人心魄的美貌。《千里江山图》中的各式桥梁，可以说是宋代高超桥梁基建技术的现实映照。

游历这片大世界，也能偶遇那些有故事的人们。

去找河边捕鱼的渔民，聊聊今日的天气和收成，听他们讲江河湖海中的冒险故事；加入前往山中探寻秘境的神秘三人组，组成四人团队去探险；寻访敞开大门静待道友的隐士，告诉他外面世界发生了什么；与行走在山间的赶路商旅擦肩而过；与河边嬉闹的人们一起摸鱼、折芦花，其乐融融！

这就是十八岁少年眼中的游戏人间，哪里需要什么"升级打怪"，每踏出一步，便是一番新天地。而在徽宗看来，画卷中呈现的瑰丽江山徐徐展开，那里没有

宋 王希孟《千里江山图》局部　　1、2、3　渔民生活富足

宋 王希孟《千里江山图》局部　　　1、2 百姓安居乐业

宋 王希孟《千里江山图》局部　　1 山中商队用驴运送货物　　2 山中旅人繁忙

边境硝烟，没有民生多艰，好一派盛世光年尽收眼底！

12 世纪初，开封已经是人口超百万的繁华都城。宣和年间，在宋徽宗主持下的画院杰作频出，花鸟画更是达到了历代无出其右的巅峰。或许这一切令他深深沉浸于大宋帝国永不眠的幻觉当中，看到自己倾尽全力打造的艺术王国人才辈出，必将彪炳千秋，并为此感到与有荣焉。

哪怕后来政治理想破灭，但对这位拥有杰出艺术才华的帝王来说，引领这个时代中的最优秀的艺术人才，见证、描摹过这一段无双风华，或许便是他于错位人生中，能做的最大努力了。

一个富足包容的社会，对动物也能做到以人情相待。宋代的市井，就是一番这么活泼又有人情味的光景。有人在家撸猫玩狗斗蛐蛐，也有人出门放鹤观鱼儿。俗和雅，并不互为对立面，而是共同组成了鼎沸的大宋之声，那里有虫鸣蠡跃，鸡鸣狗吠，鹤鸣九皋……

摸鱼、撸猫、逗狗，只要能让自己开心，那也是正经事啊！

第二章 生灵美

天降编制求奇才

——《双喜图》凭什么惊艳宋代画坛？

编制和自由，怎么选？

宋神宗熙宁初年，朝廷组织了一次创作活动——为垂拱殿绘制屏风画。据著名艺评家郭若虚在《图画见闻志》中的说法，当时参与的选手有艾宣、丁贶、葛守昌等资深画师，很多人都善画花竹翎毛，实力不俗。

在这次创作中最受神宗青睐的选手，居然是一位来自民间的"老头"画师，他就是崔白。郭若虚记载道，活动过后，上头有意让崔白进入官方画院。按照正常剧本的发展，平民逆袭的男主必定立马叩头谢恩，迎接职业高光。崔白却不按常理出牌。此时的他年过花甲，既不算出名，生活也相当清贫，而面对宫廷画院编制的超强福利，他却"力辞以去"，不愿意留在画院。

宋神宗赵顼听说以后，并不打算放人。据《宣和画谱》记载，皇帝下旨"恩准非御前有旨，毋与其事"——除了朕，别人统统不能给崔白安排工作。这种"专宠"近乎纵容，终于使崔白"乃勉就焉"。嗯，他勉强答应留下了。

五代 黄居寀《杏花鹦鹉图》

富贵和野逸，怎么看？

按说，画院里人才济济，宋神宗为什么如此执着非要崔白留下呢？这就要说说宋代画院里诸位的"不思变通"了。北宋以来，宫廷花鸟画画师多尊五代黄筌、黄居寀父子笔法，以宫廷里的珍禽异兽、奇花异草为题材，画风富丽工细，画史称"黄家富贵"。这种画风在北宋画院因袭了百年之久，使院体画逐渐僵化。

走另外一种路线的画家叫徐熙，他爱画汀花野竹、水鸟渊鱼，喜欢墨骨勾勒，淡施色彩，画史称"徐熙野逸"。但在黄家画风占审美导向的画院中，徐熙的风格曾被贬为"粗恶"，就连他的孙子徐崇嗣为了进入官方画院，也曾摒弃祖父的风格，转向富丽堂皇的画风。

我画画从不讲套路

崔白就不同了，他和民间野生画家徐熙一样，爱画大自然中的普通蝉雀、山林野物，尤其爱画肃杀秋天里野外生灵的勃勃生机，且"以败荷凫雁得名"，可以说是无法自控地喜欢"野路子"。大概就是这种自由撒欢的"野路子"，与画院越来越套路化的作品完全不同，因而引起了宋神宗的注意。

赵顼在位期间，推行了著名的王安石变法，史称"熙宁变法"。这位满怀抱负的君王一生力图改革弊病，一直徘徊于与朝堂大臣撕破脸、和好然后又继续闹僵的境地，可惜在四十不惑前，最终心力交瘁，抑郁而终。而这位喜欢革

1 北宋 崔白《寒雀图卷》局部　　3 五代 黄筌《写生珍禽图》局部
2 北宋 崔白《寒雀图卷》局部　　4 五代 黄筌《写生珍禽图》局部

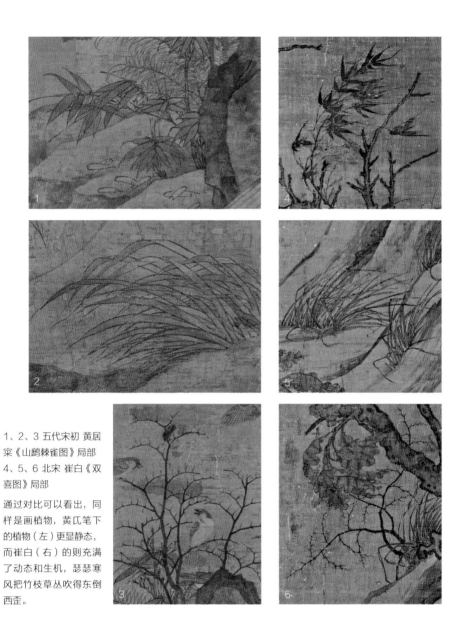

1、2、3 五代宋初 黄居寀《山鹧棘雀图》局部

4、5、6 北宋 崔白《双喜图》局部

通过对比可以看出，同样是画植物，黄瓦笔下的植物（左）更显静态，而崔白（右）的则充满了动态和生机，瑟瑟寒风把竹枝草丛吹得东倒西歪。

新变化的皇帝，当时或许就是从崔白身上看到了能给画院带来改变的希望。而崔白"野路子"的代表作《双喜图》，就和宫中那些富丽浮华的"妖艳货"不太一样。

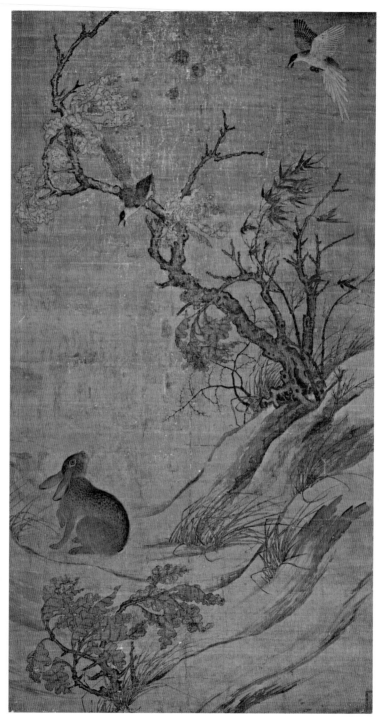

北宋 崔白《双喜图》

《双喜图》画的是萧索秋日里，两只山喜鹊受惊之后凶蛮地叽叽喳喳。山坡上，一只前腿半蜷的灰兔似乎嗅到了危险，惊魂未定地回头仰望天上的鸟儿。中国人很早就把喜鹊视为幸运鸟，山喜鹊与喜鹊属于同科，因而此画被后人定名为《双喜图》。

董逌在《广川画跋》中称赞："崔白画蝉雀，近时为绝笔。"而崔白的这种绝活倒不是生造，而是站在前人肩膀上的创新。他在很大程度上借鉴了黄筌的画法，通过工细勾勒和分染，刻画出精细写实的鸟雀。不同的是，崔白则恰好"抓拍"到野兔回望、喜鹊惊起的动态瞬间，比黄筌笔下的安逸闲适更多了几分灵动活泼。

强风吹拂下，竹枝翻转，草木飞动，以渺小之躯与自然力量相抗衡，迸发出顽强的生机。而喜鹊和野兔的恐慌不安，又给风雨欲来的画面增添了动势和张力。可以说，崔白不只是大自然的搬运工，更凭借超凡的观察力，还原了生命的野趣。

兔子的较量

崔白也很注重营造戏剧化的冲突场景，图中的喜鹊翎毛如箭，剑拔弩张的气势咄咄逼人，张开的鸟喙将鸟兽的"野蛮"展露无疑，甚至把可爱的兔子吓得"不要不要"的。这只"弱小可怜无助"的兔子，就算跟 15 世纪文艺复兴时期德国绘画巨匠丢勒的《野兔》相比，也毫不逊色。二者都采用超强的写实手法，将兔子身体各部位的毛发刻画得精致入微，立体生动，水平极高，但带给人的视觉体验并不一样。

丢勒笔下的兔子背景单纯，主体突出，是基于西方透视学、光学、解剖学原理的客观还原，造型精确严谨，虽然是静态的呈现，但仍能让人感受到绒毛覆盖的躯体下，正涌动着体温和热血。画家用精到的绘画技巧与科学知识赋予对象以生命，达成科学严谨的写实效果，是人类理性在艺术上的一次小小胜利。

《双喜图》中的兔子似乎被植入了"人性"，那瞪圆的眼睛、迟疑的前腿都"戏精"十足。在野外这场突然到来的紧张对决中，你猜它下一秒会立刻逃走，还是跟灰喜鹊正面"硬刚"？野兔的命运瞬间牵动人心，一触即发的氛围代入感十足，拨动画外观者身上的感性开关。

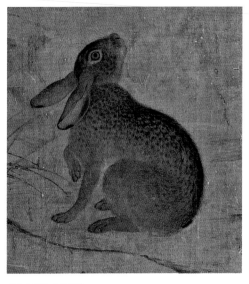

《双喜图》中的野兔 　　　　　　　　　　（德国）丢勒《野兔》（水彩）

丢勒细致刻画了兔子的常态，而崔白则捕捉到兔子面临危机的瞬间。如果说，丢勒画的兔子是人们平常所见到的动物，那么崔白笔下更像是通人性、令人耳目一新的灵物。传闻崔白的弟弟崔悫画得最好的也是兔子。从《双喜图》就可以领会到崔氏兄弟俩画兔的超强实力。

朋友圈的力量

《双喜图》中还有一处创新，就是运用了山水画中的皴擦法。枯叶勾线，老树干连勾带皴，透出一股苍劲；山坡随性铺淡墨，再在局部皴擦出土坡的质感。这在以往单纯勾线设色的花鸟画中比较少见，而这种勾线填色与写意皴擦技法的创新结合，倒可以从崔白的朋友圈找到一些线索。

进入画院以前，崔白与北宋山水画大家郭熙都曾经受过童贯之父童湜的资助。童湜是个资深书画爱好者，《宣和画谱》记载童贯时提到："父湜，雅好藏画，一时名手如易元吉、郭熙、崔白、崔悫辈，往往资给于家，以供其所需……"

崔白与郭熙在同一屋檐下，很可能有交集，而且宋代的画家文人经常举办交流会，大家在雅集活动中切磋技艺，一定有机会吸取对方的优点，所以《双喜图》中运用山水画技巧也就不奇怪了。

《双喜图》中的山坡运用了山水画中的皴擦法

一起来玩捉迷藏

崔白和山水画家的巧合之事还不止这一件,他干过和范宽在《溪山行旅图》中一样的事情,那就是在树中藏款。

宋初,画师们还没有在画上落款的习惯,他们担心题字会破坏画面,此时的"版权意识"让位于画面美感。这就给鉴定作者增加了许多困难,而后人最终是怎么确定《双喜图》是崔白画的呢?这就要从树干上的一行墨字说起,这行字多年来从未被人发现,直到 20 世纪时,有位眼尖的学者发现树干中居然有藏款:"嘉祐辛丑年崔白笔。"

嘉祐辛丑年即仁宗朝公元 1061 年。这一年崔白还没有进入画院,这幅画应该是他在自由职业时期创作的。至此,隐藏了千年的秘密终于被揭开。不过,这很可能不是崔白唯一一次这么做。

清代梁章钜在《浪迹丛谈》中提到过关于鉴定崔画的趣闻:

有人得到一轴鹑鸟画,大家只能猜到是北宋的作品,但不知道谁是作者。席间有人一看,便认定为崔白画的。大家都不信,于是那人拿着画就太阳光一晒,便在背面的一个角落发现了"子西"(崔白字子西)二字,于是众人纷纷表示佩服。

"藏起来，看看
谁能找到我"

谜底在这里

树干中藏款：嘉祐辛丑年崔白笔

《双喜图》中的藏款位置

"S"曲线迷倒众人

《双喜图》的布局构思也十分巧妙，不信，你把画面中的山石、枯木连起来看，这不就是最妖娆的"S"曲线吗？

弧线两侧的喜鹊和野兔形成了非常匀称的呼应，深色的野兔和白腹的鸟雀，是不是很像太极图中的黑白鱼眼？太极在中国文化中象征了万物关联、生生不息。崔白的这种灵动的曲线构图，包蕴了风吹草木的动态之美，也让人充分感受到他关注草芥野物的热忱之心，不愧是大宋最"野"画师！

崔白十分高产，仅《宣和画谱》记载的画作就有241件，可惜大多散佚了，除了《双喜图》，其余比较明确是他作品的只有《寒雀图》《竹鸥图》等数件花鸟画。虽然他的大部分作品已不在江湖流传，但江湖还是留下许多他的传说。

黄庭坚在观赏《风竹鹡鸰图》后感叹道："崔生丹墨，盗造物机，后有识者，恨不同时。"他带点惋惜和小得意：以后的人啊，可惜你们没福分亲眼看崔白画画。

苏轼写他见过崔白花鸟画后的震撼："人间刀尺不敢裁，丹青付与濠梁崔。"

《双喜图》"S"形构图

王安石则叹他画技超群，羁旅民间的坎坷人生："大梁崔白亦善画……一时二子皆绝艺，裘马穿羸久羁旅。"

大家一起跳出套路

那么，崔白进入画院以后到底怎么样呢？《宣和画谱》说得很直白："自崔白、崔悫、吴元瑜既出，其格遂大变。"正如宋神宗所愿，画坛风格大变。

这句话虽然提到了三个人，但崔悫是崔白的弟弟，学的就是他的画风；武将兼画师的斜杠青年吴元瑜则是崔白的弟子。所以严格说来，当时大宋画坛变革的引领者，还得是崔白。

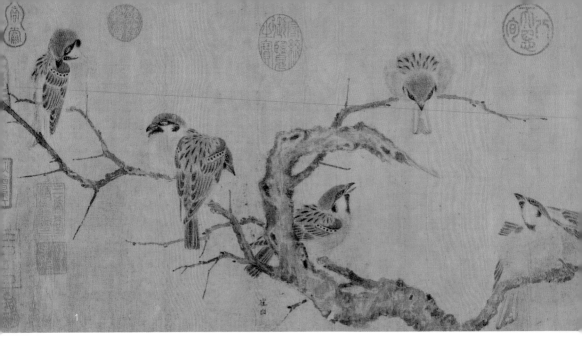

1 北宋 崔白《寒雀图》
2 北宋 崔白《竹鸥图》

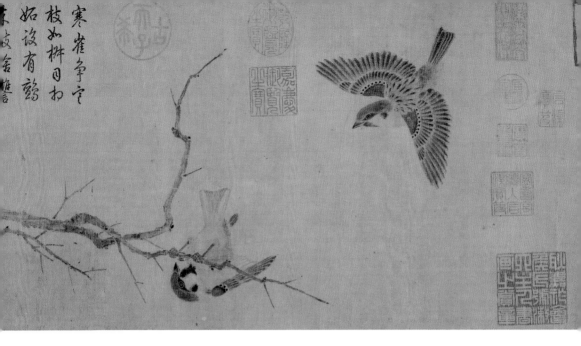

寒雀争寒
枝如拼日口
始设有韵
集皮舍雅言

宋代理学格物致知的观念催生出宋人的写生观，这是一次不亚于欧洲文艺复兴对世界进行再认识的文艺风潮。崔白作为此次风潮中的掌舵者之一，给大宋画坛带来的改变是：在技法上实现了工笔和写意的融合，将花鸟画从刻板中解脱出来，并观照到自然生命的萧疏淡逸之美，启发了人们的另一种审美意趣。

从那以后，画师们在花鸟画的套路中稍稍释放胸臆，宋画，也正因为存在着这种有感而发的洞察力和观照心，而变得越发有趣了。

摸鱼撸猫逗狗，养宠物也是正经事！
——《狸奴图》和铲屎官们的故事

关于养宠物，千余年前的宋代人和现代人可能并没有什么代沟。北宋思想家李觏谈到当时的风气说："今也里巷之中，鼓吹无节，歌舞相乐……养玩鸟兽。"这足以看出宋人的娱乐活动丰富，而畜养宠物也成为有些人生活中非常重要的一部分。

宋代经济发达，东京更是遍地"十万元户"，正如真宗朝宰相王旦所说："京城资产百万者至多，十万而上，比比皆是。"家家有盈余，自然也有精力养宠物。不过，如果认为宋人好养宠物是因为人"傻"钱多玩物丧志，那真是小瞧了千年前的养宠专家们。

养宠物，不丧志

宋代的"学霸"大儒们曾从学术角度，认真探讨了养宠物的好处。《宋元学案》里提到，北宋著名理学家程颢"池畜小鱼数尾，时时观之"，别人问他这是用来干吗，程颢回答："欲观万物自得意。"在"学霸"的世界里，连"摸鱼"都有正当理由——美其名曰"观万物"。宋代著名史学家郑樵也说："别名物者，不可以不识虫鱼草木。而虫鱼之形，草木之状，非图无以别。"也就是说，要利用图像来认识大自然的动植物。

宋画中的鸟兽动物图像，就大量盖上了"别名物"的烙印，意在追求写生。很多绘画界的资优生们养宠物就是为了"养眼"，以便近距离观察。据纪昌兰教授统计，《宣和画谱》共收录了6396幅画作，其中鸟兽作品占据了48.6%的篇幅，可见人们对这类动物的偏好。许多精彩的动物写生图，正是画家蓬勃玩心与理性观照一拍即合凝结成的趣味果实。

黄筌、黄居寀父子一生为宫廷画院服务，为了更好地提高专业能力，就在家里养了很多鹰鹘鸟禽，"观其神俊以模写之"。黄筌那幅堪比生物学图鉴的《写

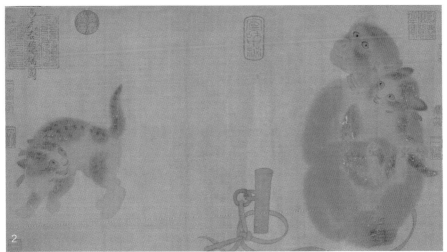

1 五代 黄筌《写生珍禽图》　　2 北宋 易元吉《猴猫图》

生珍禽图》，描画得细致入微，纤毫毕现，这种"养宠千日，用在一图"的大手笔流传至今，依然惊艳。

　　画猴达人易元吉在家中"多驯养水禽山兽"。他画的《猴猫图》中，调皮的泼猴儿偷走小猫咪，抢抱在怀中，猫伙伴缩在一旁，紧张炸毛却又无可奈何，场面生动有趣，其灵感或许取材于自家曾上演的猫猴大战。

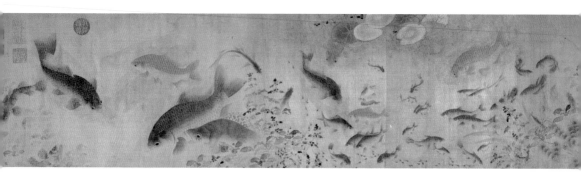

北宋 刘寀《落花游鱼图》局部

　　宋代还风行养鱼，"龙鱼"也是当时专门的绘画学科。北宋刘寀在《宣和画谱》中被记载是位"狂逸不事事"、不务正业的"玩咖"，可人家爱玩也爱画，曾创作过一卷堪比纸上"水族馆"的鱼类图鉴———幅《落花游鱼图》写尽了鱼儿的灵气百态，"深得戏广浮沉，相忘于江湖之意"。这样的功力仅靠临摹恐怕是很难达到的，大胆猜测，说不定爱玩的刘寀自己就是养鱼大户，才能把鱼儿们游嬉的情态刻画得如此生动。

　　不过，在有些高人志士看来，养宠圈是有"鄙视链"的，宋代学者陈岩肖认为："众禽中，唯鹤标致高逸，其次鹭亦闲野不俗。"养鹤，处于养禽"鄙视链"的顶端，几乎是世外隐居高人的标配。

　　北宋隐士云龙山人张天骥在徐州养了两只仙鹤，在云龙山顶修筑草亭，取名"放鹤亭"，好友苏轼十分倾慕，据此写成名篇《放鹤亭记》。隐居西湖的林逋终生不仕不娶，生性孤高，闭门隐居，只爱种梅养鹤，人称"梅妻鹤子"。这种特立独行的高士行为引得历代文士推崇不已，还被多位宋元画家引入绘画创作。

　　一只两只不够，那就多来几只。北宋宰相李昉在自家私宅园林中饲养五禽：鹤、雀、鹦鹉、白鹇、鹭鸶，尊称为"客"。圆通禅师也家养"五客"：鹤、猿、孔雀、鹦鹉、白鹇，这五位动物小伙伴想必给大师清寂的参禅生活带来不少乐趣。

　　这种把宠物当亲人挚友的博爱精神，还体现在宋代庞大的"铲屎官"群体中，人们对"吸猫吸狗"的热爱，远超前代，尤其是养猫蔚然成风。《梦粱录》

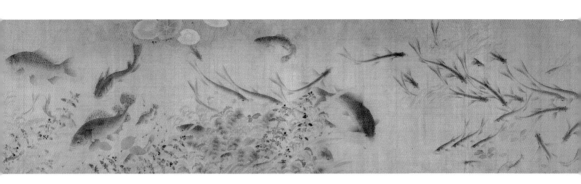

提到南宋杭州的贵族流行养一种"有长毛、白黄色"的"狮猫"，秦桧的孙女曾经因为丢了一只狮猫发动全城搜索，更是让狮猫名声大振。《狸奴小影图》中的猫咪就很接近"有长毛、白黄色"的描述，这只软萌可爱的小猫，是不是有种猫中"甜心偶像"的感觉了？

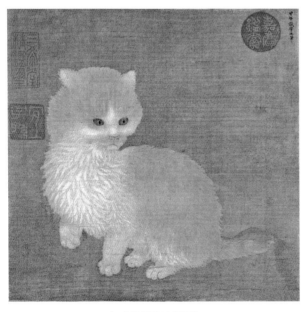

宋 李迪《狸奴小影图》

养宠物也要仪式感

宋代人甚至将领养猫咪变成了礼节,他们领养猫咪也叫"聘猫",意思是给猫主人或者猫妈咪送鱼、盐等聘礼,迎接"喵星人"的到来。

很多资深"猫奴"们都留下过聘猫的乞猫诗。黄庭坚家里被老鼠骚扰,于是他决定去领养猫咪灭鼠,他在《乞猫》中描述了自己聘猫的经过:"闻道狸奴将数子,买鱼穿柳聘衔蝉。"将鱼儿用柳枝串成了鱼串去聘养一只"衔蝉"猫。这次领养,也让黄庭坚收获了一枚了不起的捕鼠小天才,他开心得写下一首《谢周文之送猫儿》,洋洋得意地夸奖自家猫儿的灭鼠功劳:"养得狸奴立战功……四壁当令鼠穴空。"

张邦基在《墨庄漫录》中记述朋友送给他两只猫,他也特别喜欢其中的衔蝉奴。衔蝉因猫嘴长有花纹而得名,宋画《富贵花狸图》中,就有一只蹲在牡

1 宋 佚名 《富贵花狸图》　　　3 宋 佚名 《狸奴图》
2 宋 佚名 《富贵花狸图》局部

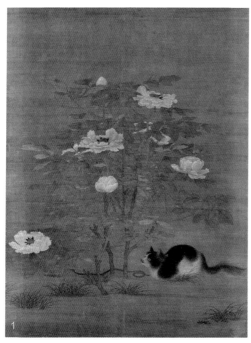

丹花下抬头看花的衔蝉奴，它的双目炯炯有神，毛发油亮蓬松，看起来灵气逼人。《狸奴图》中的小花狸也有"衔蝉"特征，在爱猫人士看来，小花狸嘴边的两撮黑毛，恐怕是犹如酒窝一样增添甜美气质的存在。

　　大诗人陆游也是位资深"猫奴"，在家里养了好几只猫咪，还为它们各自取了不俗的名字，有"小於菟""粉鼻""雪儿"等等，喜爱之情溢于言表，甚至晚上睡觉也离不开小猫咪，和它们一起躺平"贴贴"（"狸奴毡暖夜相亲"）。他偶尔也搞点恶作剧，把猫儿当作暖足道具用（"夜长暖足有狸奴"）。遇到外面风雨大作，天气不好的时候，陆游就喜欢呆在温暖的家里"吸猫"，"上头"得根本不想出门（"溪柴火软蛮毡暖，我与狸奴不出门"）。试问哪只小猫咪不想遇到像陆游这样尽责陪玩的优秀"铲屎官"呢？

　　为了给小猫寻个好主人，宋代"喵星人"家长们实在操碎了心。到后来，猫咪领养有时不仅局限于双方家长口头约定，可能还需要一些特殊仪式。

《续修四库全书·子部·术数类·新刊阴阳宝鉴克择通书》内页

《猫儿契式》环形文字：
一只猫儿是黑斑，本在西方诸佛前。三藏带归家长养，护持经卷镇民间。行契　是某甲，卖与邻居某人。三面断价钱　随契已交还。买主愿如石崇富，寿如彭祖禄高迁。仓禾自此巡无怠，鼠贼从兹捕不闲。不害头牲并六畜，不得偷盗食诸般。日夜在家宅守物，莫走东畔与西边。如有故违走外去，堂前引过受答鞭。
年　月　日，行契人

依据宋元时流行的契书，比如元代出版的《新刊阴阳宝鉴克择通书》中收录的"猫儿契式"（关于养猫的契约模板）就能推测，到元代已经形成了小猫咪"托付终身"时定下契约的风俗，以至于养猫契约都成了固定模板。

契约环形文字的正中央是猫咪的画像；围绕着画像从内而外以逆时针方向，书写着猫咪颜色、买家姓名、领养时间、猫咪价钱以及对猫的要求等文字；最后，还要邀请神仙西王母和东王公共同见证。人们的领养诚意也是没谁了，看来猫咪的"主子"地位，在宋元时期就已经妥妥奠定了。

猫狗也有大用处

猫咪们不仅捕鼠能力出众，还是能抚慰人们情绪的"小天使"。宋画中出现了不同品种的猫咪，逗趣活泼，惹人喜爱。猫咪和小朋友一起出现，那更是双倍可爱，《冬日婴戏图》中的姐弟，完全被一只白毛黑纹的可爱小花猫吸引，手上握着的彩旗瞬间就"不香"了。

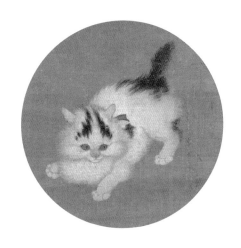

宋 苏汉臣《冬日婴戏图》及局部

猫咪和蝴蝶共同出镜的频率也很高，因为猫和蝶组合起来谐音"耄耋"，寓意长寿吉祥。《狸奴闲趣图》中，几只小花猫正在与飞舞的蝴蝶嬉戏。《耄耋图》中则有一只"持靓行凶"的小猫咪正在扑蝶，它嘴巴衔蝶，小爪子也气势汹汹地按着一只蝴蝶。不过可爱万岁，小猫咪哪有什么坏心思，它做什么都可以被原谅，在画卷中还被赋予了吉祥的意味。

不只是可爱机灵的猫咪，忠诚勇敢的狗狗也征服了宋人的心。普通人养狗大部分是为了看家护院，有时打猎也需要猎犬的帮助，苏轼《江城子·密州出猎》一句"老夫聊发少年狂，左牵黄，右擎苍"，刻画出一位擎鹰牵猎犬、威风凛凛的资深猎人形象。借用李迪画的《猎犬图》，就能脑补出牵着这么一只勇猛的大狗的画面，确实能为主人增添不少威猛气质。

宋代已经有人开始训练有潜质的狗狗做"公务犬"。据赵万年《襄阳守城录》记载，金军为了防止被夜袭，就搜集了数千只犬养在军中。在与宋军交战之时，这些狗狗起了不小的警戒作用。

而被中产阶级富养的宠物狗狗就比较幸运了，在主人的庇护下，有些狗狗出生即"退休"，被主人养得无忧无虑，简直是"狗生赢家"。宋画中也能见到被主人用心养护的狗狗们，过上了富贵无忧的日子。《萱草戏狗图》中的主

1 南宋 李迪《猎犬图》　　　2 南宋 毛益《母子犬图》

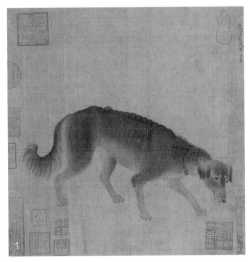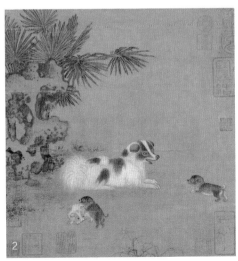

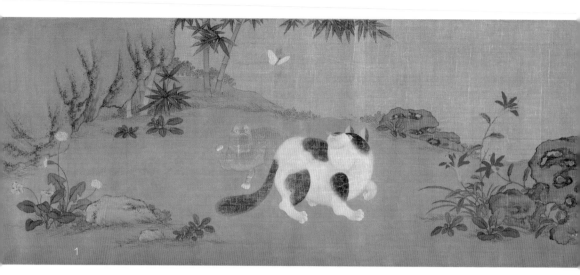

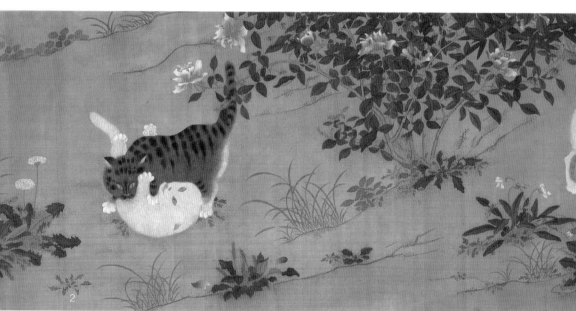

1 南宋 梁楷《狸奴闲趣图》

2 宋 赵佶《耄耋图》

猫和蝶组合起来谐音"耄耋"，寓意长寿吉祥，深受人们喜爱，
也因此成为中国画创作的固定主题。

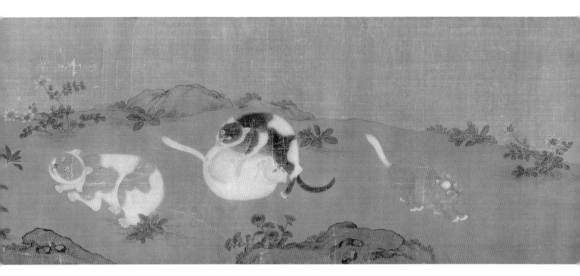

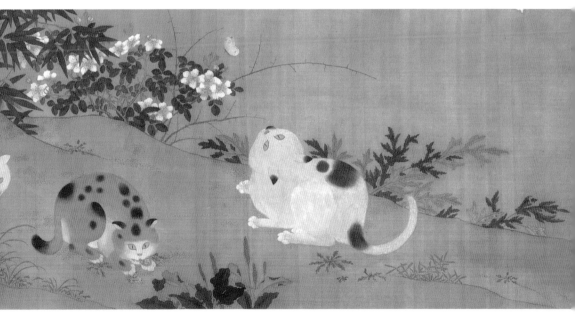

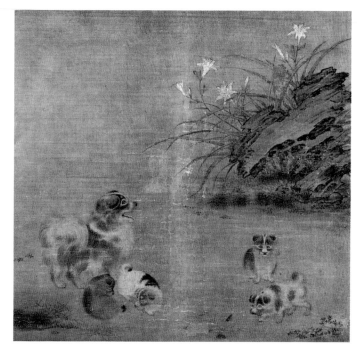

<div align="center">南宋 毛益《萱草戏狗图》</div>

角就是一群活泼可爱的狗狗。就连大文豪苏轼晚年也曾养了一只爱犬，名叫乌喙。这只狗狗非常有灵性，看到苏轼回家十分开心，"掉尾喜欲舞"。苏轼对乌喙也非常疼爱，纵容狗狗偷吃肉，把它养得肥肥壮壮（"食余已瓠肥"），还在诗文中表白：好幸运我是他的主人（"幸我为之主"）。

宠物经济不可小觑

以宋代人摸鱼、养鸟兽、"吸猫吸狗"的积极性，催生出繁荣的宠物经济也就不奇怪了。据《东京梦华录》记载，相国寺"每月五次开放，万姓交易。大三门上皆是飞禽猫犬之类，珍禽奇兽，无所不有"，大街上还有猫粮狗粮专卖店——"养犬则供饧糟；养猫则供猫食并小鱼"。周密《武林旧事》中记载的小商品市场也有"猫窝、猫鱼、卖猫儿、改猫犬"等各类服务。

据推测，"改猫犬"可能是一种为猫狗做美容的服务。周密《癸辛杂识》记载，有些女性用凤仙花染指甲时，也会顺便给宠物猫狗做个环保无毒的染色美容

（"或以染手并猫狗为戏"）。时尚女孩和爱宠同染一种颜色，这可不就是另一种形式的"亲子装"吗？

《富贵花狸图》和《猴猫图》中，都画有系着红色蝴蝶结的猫咪，就能说明宋代铲屎官已经很喜欢为猫咪打扮。《狸奴婴戏图》中的两只小猫脖子上系着红色丝带，与画中婴儿头顶绑发髻的发绳几乎是同款。

宋 佚名《狸奴婴戏图》

除了猫狗专营店，宋代还有卖"虫蚁、鱼儿活、蛣蚪儿、促织儿、小螃蟹、金麻"等宠物的"小经济"，其中入城货卖的"鱼儿活"行专卖稀有的龟、鱼等动物。

宋人养鱼以金鱼为上。南宋金鱼养殖技术已经非常成熟，却是一种"秘不肯言"的商业机密，据说用一种小红虫养鲫鱼，鱼儿就会逐渐变色，"初白如银，次渐黄，久则金矣"，能卖到十分可观的价格，贵价金鱼每尾就不下数千钱。

宋代小说《墨客挥犀》还提到，有一种背上长绿藻的珍奇龟，在北宋前期是"网红宠物"，可以卖到"数十千"高价，不过到了南宋，它在陆游笔下就变成一种"就船卖者，不可胜数"的普通宠物了。奇货可居，有的投机者嗅到稀有宠物的暴利，便不惜搞诈骗。《夷坚志》记载，有个叫孙三的把猫咪染成深红色冒充珍贵品种，皇家内侍以高价买走，回家后才发现猫咪褪成白色，只能大呼上当受骗。

宋代民间一度流行斗蛐蛐。蟋蟀如果体格较大，战斗力又强，就能卖到一两银。（"斗赢三两个，便望卖一两贯钱。苦生得大更会斗，便有一两银卖。"）宋代一两银价值大多在一贯至三贯上下浮动，如果按南宋乾道二年（1166）的物价，一贯钱能在湖北地区买上一石米，称得上是中产阶级限定的高价宠物！好马配好鞍，蟋蟀的"家长"们认为，必须配个好的笼子，才能服务好心爱的蟋蟀。人们斗的不仅是蛐蛐儿，蛐蛐笼子也得比拼一番。一到蛐蛐出动的季节，主人们拎着"银丝笼、楼台笼、黑退光笼、金漆笼、瓦盆竹笼、板笼"齐齐出动，那叫一个眼花缭乱，也让卖笼子的商家脸上笑开了花。

在喜欢的宠物面前，即使是小娃娃也绝不认输，斗蛐蛐的风气也蔓延至孩子们中。传为苏汉臣的《秋庭婴戏图》就画了三位小朋友，其中两人PK斗蛐蛐，一人围观，双方寸步不让，战况激烈，也不知道在这个"蛐蛐荣耀"大赛中，谁能拿分勇夺"王者段位"。

（传）宋 苏汉臣《秋庭婴戏图》局部

繁荣的宠物交易市场，还养活了一批自由职业者——"闲人"，其中有的人擅长调教虫蚁，有的人擅长"斗黄头，养百虫蚁、促织儿"，更高阶的还有擅长"擎鹰、架鹞、调鹁鸽、斗鹌鹑、斗鸡、赌扑落生之类"。

北宋汴梁市区还出现了专门的"鹰店"——一种专门供给贩卖鹰鹘者投宿的客栈。可见在当时鹰鹘也已经是交易量不小的宠物，买卖鹰鹘的人流量足以撑起"首都"优越地段客栈的生意。

北宋有一幅《白鹰图》，画中白羽老鹰立于湖石之上，双脚被绳索绑住，这大概是一只经人驯化的白鹰，它警戒地看向高处，不减猛兽天性，自带"我很值钱"的贵气光环。画上跋文中有一句道："刚翮似剑，利爪如锥。何当解索，万里高飞。"何不解索放这威猛的白鹰高飞？它必将一飞冲天，驰骋万里！

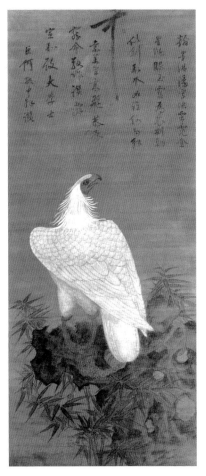

北宋 佚名《白鹰图》

动物也是"戏精"

可能是拜优秀的宠物调教师所赐，有些宠物，养着养着就进了"东京电影学院"，成为专业演员。不信么？宋代的动物百戏相当发达，孟元老在《东京梦华录》中记载，元宵节能看到"猴呈百戏，鱼跳刀门，使唤蜂蝶，追呼蝼蚁"之类的动物表演。《西湖老人繁胜录》也讲述了流动艺人的表演，让看似不通人性的小动物做出精彩的拟人动作："鱼跳刀门，乌龟踢弄，金翅覆射，斗叶猢狲，老鸦下棋，蜡嘴舞斋郎。"

宋代艺人们神乎其技，最离奇玄幻的还有《春渚纪闻》中记载的孙道人，他袖中养着十几只白鼠，每次与人共饮喝醉以后，就放出宠物做"鼠戏"，令人啧啧称奇。

　　还有些特殊动物，和今天的国宝大熊猫一样，承担着增进两国友谊的重任。比如孔雀在中国常被视为瑞鸟、珍禽，养在皇家庭苑中，既是贵族们的玩宠，又是祥瑞和王朝实力的象征。据《宋史》记载，占城国（今越南中部）和三佛齐国（位于今马来群岛）都曾向大宋进贡孔雀，以表交好之意。

　　后来，随着养殖技术的进步，孔雀渐渐成为一种常人也养得起的家禽。而宫廷中豢养的美丽宠物，也成为宫廷画师们的创作对象。

　　在一次画院"专项笔试"中，考生画孔雀举右脚登藤墩，唯有赵佶院长指出："孔雀升高，必先举左。"这种敏锐的观察力实在叫人叹服，大概是他曾与孔

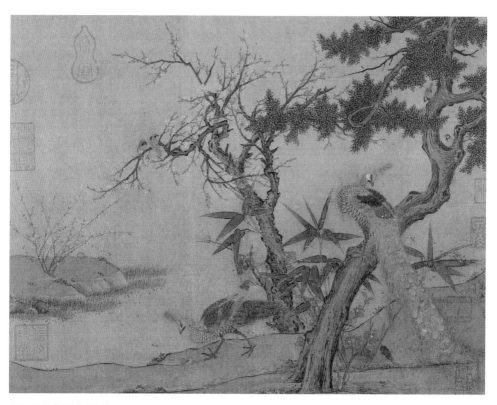

南宋 佚名《红梅孔雀图》

雀朝夕相伴，所以对它们的习性了如指掌。《宣和画谱》写孔雀的画法也有一定的标准公式："禽之于鸾凤孔翠，必使之富贵。"

《红梅孔雀图》就是典型的"富贵"风，画中孔雀与红梅、翠竹、山茶等物相映成趣，雌孔雀正在低头觅食，雄孔雀回首梳翎，难掩雍容气质。

保护动物，人人有责

宋人对待宠物，某种程度上是当成专业学科去研究的。南宋高官贾似道曾经亲自编写研究蟋蟀的著作《促织经》，因而得名"蟋蟀宰相"。宋末学者于石曾说："客来问我谋生计，一卷家传相鹤经。"可见拥有养鹤、相鹤这样的家传心法，在当时还算是一种"硬核"技能，足以用来养家糊口。为了给宠物治病，宋代还诞生了"兽医学"，《禽法》《东川白氏鹰经》《鹰鹘五藏病源》《六壬七曜气神星禽经》等都是宋人编撰的动物医学著作。

宋代还出现了针对宠物的动物保护条例。在《宋刑统》《庆元条法事类》中，就有不能随意杀害别人的狗狗，以及"文明养犬"的条例，比如狗若伤人，此狗如果不是狂犬就得"无罪释放"，而主人却要接受处罚。《庆元条法事类》还规定"诸畜有孕者，不得杀"，违反条例的，会遭遇"杖八十"的惩罚。不只是宠物，其他各种牲畜只要是怀孕都不得被杀害，这种动物保护意识充满了人性的温暖。

一个富足包容的社会，对动物也能做到以人情相待。宋代的市井，就是一番这么活泼又有人情味的光景，有人在家撸猫玩狗斗蛐蛐，也有人出门放鹤观鱼儿。俗和雅，并不互为对立面，而是共同组成了鼎沸的大宋之声，那里有虫鸣蠡跃，鸡鸣狗吠，鹤鸣九皋……

摸鱼、撸猫、逗狗，只要能让自己开心，那也是正经事啊！

人生不如意，何不去钓鱼？
——《寒江独钓图》里的渔隐和渔乐

特立独行，还得是渔父

渔父这一形象，在古人心中还挺特立独行的。周朝开国元勋姜子牙用直钩垂钓，为自己钓来了一位创业好 Boss 周文王，这种最早的钓鱼式"天使投资"，堪称钓力高强的行为艺术。春秋时期的伍子胥在性命攸关之际，遇到了神秘的渔父搏命相救，留下一段可歌可泣的义士故事。

而艺术领域里的渔父形象，更多源于庄子和屈原。屈原在自叹"举世皆浊我独清，众人皆醉我独醒"的人生绝境时刻，江边渔父潇洒劝慰，何必纠结于世间的清浊："沧浪之水清兮，可以濯吾缨；沧浪之水浊兮，可以濯吾足。"

庄子的渔父情结就更浓厚了。《庄子·渔父》塑造了一位隐士高人形象，而在《庄子·外物》中还描写了一位钓力非凡的渔夫任公子，他钓得大鱼之后，"海水震荡，声侔鬼神，惮赫千里"，阵仗着实有点大。庄子本人也 COS 过渔父，过了把渔父瘾。他曾钓于濮水，楚王仰慕其名，派遣两位大夫去请他出仕，庄子持竿不顾，表示对这位 Boss 看不上眼，宁愿选择自己喜欢的生活。

人生就算有再大的困惑，也难不倒见惯了大风大浪的渔父，他们泛舟水上，自渡彼岸，颇有达摩祖师"一苇渡江"举重若轻的大智慧。历代有许多气度不凡的渔父，为人们所称颂。

东汉时隐居富春山，每日垂钓的严子陵，被范仲淹称赞"云山苍苍，江水泱泱。先生之风，山高水长"。唐代自称"烟波钓徒"，"能纵棹，惯乘流"，有劈波斩浪之勇的张志和，其画作直奔逸品。宋史也记载，有一位松江渔翁，"每棹小舟游长桥，往来波上，扣舷饮酒"，过得潇洒自在，有人劝他出仕做官，却被拒绝了，这又是一位跟随庄子步伐，大胆开除 Boss，安于清苦的奇人。

这类不事王侯、乐于隐居的渔父形象，深深影响了后世的绘画艺术。南宋词人刘克庄在《木兰花慢·渔父词》中大谈对渔隐高人的敬佩："古来贤哲，

多隐于渔。"明代董其昌甚至断定，那位写下"青箬笠，绿蓑衣，斜风细雨不须归"的张志和，对宋代著名画家有重大影响："宋时名手，如巨然、李、范诸公，皆有渔乐图。此起于烟波钓徒张志和。"

渔父"图像"爆发期

宋代关于渔父、渔隐题材的绘画创作，流传下来的数量和在文献中被提及的频率都超过了以往的任何朝代，可谓是渔父"图像"爆发期。渔隐之乐被画者绘于笔下，江湖之思氤氲出的烟波水汽，在纸上幻化出离苦得乐的精神蜃楼，远方江湖上的潮涌声遥遥传来，摇晃着拘于俗世人们的心旌，在以渔为乐的渔隐梦中激起微澜共鸣。

（传）北宋 范宽《寒江钓雪图》

画中渔隐人士的自在生活，连帝王也不免钦羡。北宋刘道醇《五代名画补遗》载，南唐李煜曾有《渔父》观画诗两首，分别写道：

"一壶酒，一竿身，快活如侬有几人？"

"一棹春风一叶舟，一纶茧缕一轻钩。花满渚，酒满瓯，万顷波中得自由。"

宋画《柳塘钓隐图》中的隐士，以一舟一棹撑开柳塘春意，莲叶田田，彼岸花事正浓，趁着大好时光，撷一朵花缓缓归家。此画正巧暗合李煜词中"一棹春风一叶舟"的场景，疲于生活的隐士终于得以享受自在垂钓的欣喜。这份怡然适意在南宋夏圭《归棹图》中也有体现，毕竟奔赴自由的归途总是令人兴奋的。

归隐于渔，放逐灵魂于广阔天地，从此以后天高任鸟飞，海阔凭鱼跃，大可以过一种眠风卧月、肆意洒脱的生活。于是有人选择依山傍水隐居，喜提江景房，享受自由垂钓的悠闲生活。《西塞渔舍图》《雪溪渔父图》《月下渔舍图》等画作中的主人公临水架屋，隐居渔舍，将那份文人歆羡已久的渔隐梦，化为画中的诗意家园。

1 南宋 夏圭《归棹图》局部
2 南宋 佚名《柳塘钓隐图》局部

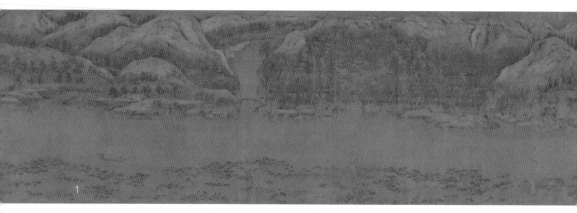

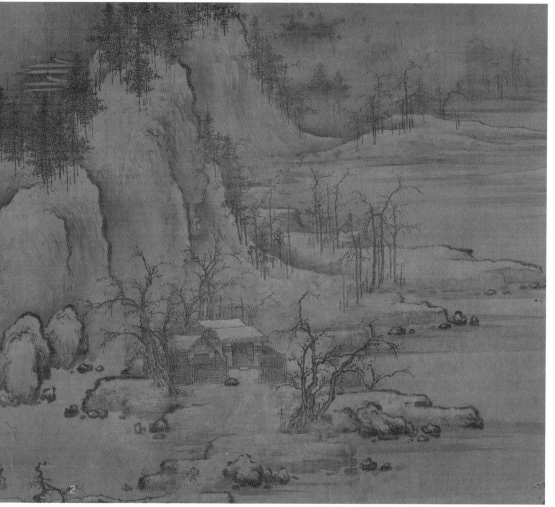

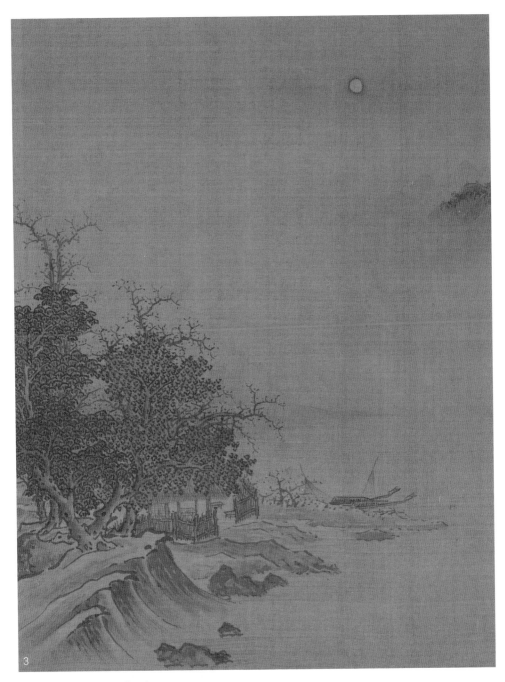

1 南宋 李结《西塞渔舍图》局部

2 北宋 许道宁《雪溪渔父图》局部

3 南宋 顾亮《月下渔舍图》局部

拒绝内卷只钓鱼

远离尘世、抱静守心的自由劳作，为渔隐这种生活方式染上了一层诗意。毕竟靠打鱼吃饭，无需越过985和211的高学历门槛，也不用做996"卷王"，有时只需要"坐等"，就能收获大江大海的馈赠。北宋燕文贵的《寒浦渔罾图》中，溪浦深寒，渔人缩在草棚内，正"揣手手"静待渔罾的收成。罾，是一种

1 北宋 燕文贵《寒浦渔罾图》局部　　　　　　2（传）北宋 燕肃《寒浦渔罾图》局部

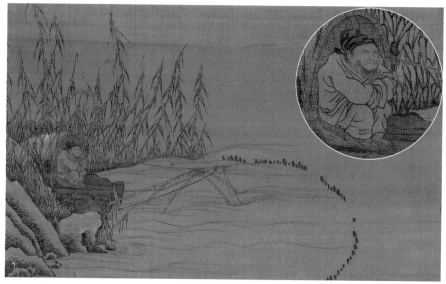

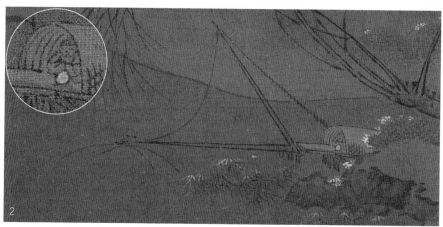

用木棍或竹竿做支架的方形渔网，在宋画中频繁出现。传为燕肃的《寒浦渔罾图》中，渔夫也用同款装备，以同款"渔夫蹲"专注等待这一天的收成。

但渔隐有时也意味着极致的孤独和等待，马远《寒江独钓图》则将渔翁独钓刻画成一种浪漫的想象。画面中除了渔夫和船，几乎一片空白，船周围的水纹以淡墨寥寥数笔勾出，再没有多的一草一木一山一石。渔父坐在船头俯身垂钓，船头被他压得微斜。从画中似乎能听见小舟在一沉一浮间轻轻压出的荡漾水声。天地悠悠，时间在这一刻仿佛凝滞了，只有渔父一人独享这份浩渺自在，应和着唐代柳宗元"孤舟蓑笠翁，独钓寒江雪"的寂寥诗意。

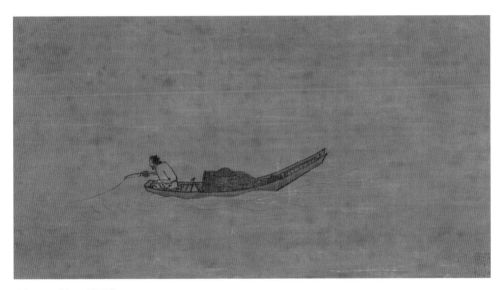

南宋 马远《寒江独钓图》

马远描绘的这种浪漫的孤独，也是一种高尚的孤独，沿袭了庄子"持竿不顾"的精神，渔夫们心灵上亲近山水，身体皈依自然，不愿与世俗名利有太多纠葛。

宋代陈岩肖《钓台赋》对"持竿不顾"的内涵诠释得相当到位："濮水钓而持竿不顾兮，钓高尚以远尘俗之羁。"而宋画中大量出现的渔夫独钓场景，一点也不比文字表达的意境逊色，《秋江独钓图》《清溪渔隐图》《松湖钓隐图》等都塑造了隐士孤身持竿的造型，以此表现不顾世、远尘俗的清冷渔父形象。

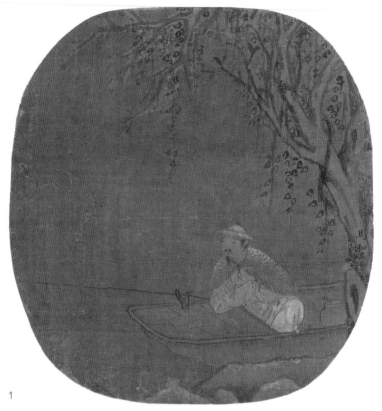

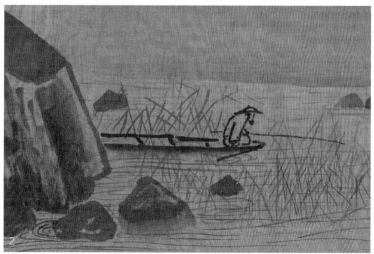

1 南宋 马和之《秋江独钓图》

2 宋 李唐《清溪渔隐图》局部

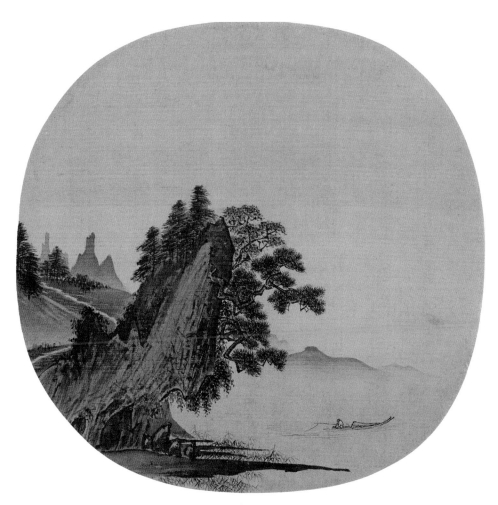

宋 佚名《松湖钓隐图》

　　这种坚守孤独的生活必然也伴随清苦，不过这种苦，在尝遍了入世痛苦的人看来，有时却是一种甘之如饴的滋味，哪怕仅凭一个背影，也能感受到渔父那看淡清苦之后的坚持。例如南宋梁楷画了两幅渔父背影图，却各有深意。《戴雪归渔图》中的渔父扛着渔网，在风雪中踽踽独行远去，他被凛凛寒意压低了腰背，但依然透露出拒绝流俗、回归渔家的决绝之意。《八高僧图》中独钓的僧人，斜倚船头，背影孤冷，正在享受这种不可多得的孤独，似乎在告诉人们："除了钓鱼，我对其他事情都不感兴趣。"

1

2

1 南宋 梁楷《戴雪归渔图》

2 南宋 梁楷《八高僧图》其一 局部

宋代画家熟练运用"寒雪""渔父""孤舟"等意象组合，唤起人们远离尘嚣的渔隐理想。到元代吴镇，更是痴迷于以渔父形象入画，以"渔父图"闻名于世。

吴镇是个真正践行隐居生活的艺术家，他的《芦花寒雁图》也是对宋画常见渔隐意象的延续。只是，吴镇笔下的渔父连鱼竿都"不顾"，画中渔父不思钓鱼，唯有船舱上的蓑衣斗笠暗示他的身份，渔父抬头望向天际，追随着秋浦飞鸟，似乎已全身心沉浸于天高水阔的自由之中，此刻，他的身体也化为不系之舟，人和鱼，早已相忘于江湖。

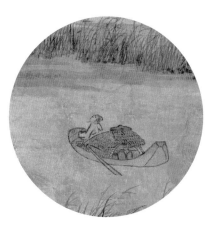

元 吴镇《芦花寒雁图》及其局部

钓具选得好，收成少不了

当然啦，大多数靠渔为生的普通人，却不得不为了鱼而钓，此时如果能有个实用便利的钓鱼工具就很重要了。试问，哪个渔夫能拒绝得了半自动化的钓鱼神器——"钓车"？钓车是一种钓竿上装有轮轴的钓具，可以自由收放线调整钓线长度，还可以将钓钩甩得更远，收纳携带都非常方便，极大地提高了钓鱼效率。

唐宋时，钓车的使用已经非常广泛，后来又大量出现在宋诗中。钓车的妙用正如宋人李石《赠钓车道人》所写："铁弹牵丝响钓轮，鱼竿妙与易通神。"

总之一句话：钓车特别好用！

钓车工具的风行，也让很多隐士爱不释手，《渔父图》《寒江独钓图》《八高僧图》等宋画里就都出现了钓车的身影。神器在手，信心我有！有了钓车，就能以最舒服的姿态静待钓鱼时机。

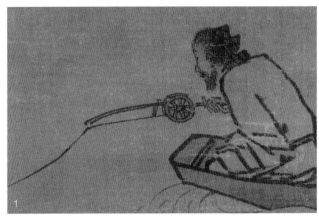

1 南宋 马远《寒江独钓图》局部 钓车
2 宋 李唐《渔父图》局部 钓车
3 南宋 梁楷《八高僧图》局部 钓车

宋代渔隐图还喜欢表现渔父在极端寒天垂钓。人非草木，一顿不吃饿得慌，衣不蔽体冷得慌，渔父远行也得带好蓑衣、斗笠，很多船上还会加装船篷用来储备粮食物品。《寒江独钓图》中的渔父就很自觉地带上齐全的御寒工具，而许道宁《秋江渔艇图》中还能看到钓船加装了门帘。秋冬出发前去远江钓鱼，带足了装备也意味着安全感。

1 北宋　许道宁《秋江渔艇图》局部　渔父身着蓑衣、头戴斗笠保暖
2 南宋　马远《寒江独钓图》局部　渔父身后准备了蓑衣和斗笠

　　相比凄清孤苦的渔隐独钓，普通渔夫们的日常则洋溢着温馨快乐的氛围。

　　许道宁《秋江渔艇图》中，山峦叠嶂，渔夫们穿行在山涧中，有人举杯遥遥对饮，有人划水发呆，安心垂钓的就只有江心一人而已，其他人偷得浮生半日闲，把"不务正业"进行到底。

　　王诜《渔村小雪图》就刻画了世俗渔夫的繁忙经营之乐。画面中正值小雪初霁，渔夫忙着合力布置渔网，他们影影绰绰的奔忙背影，被掩映在一片空蒙水色中，恰似组成这卷江山渔歌的灵动音符。

　　李东《雪江卖鱼图》中的渔夫路过江边酒店，成功兜售当日的收成，这天看着实在是冷，不过他心里大抵是暖烘烘的。

来呀，喝起来！

捞完这一网，
回去喝点

好大一网鱼！

钓鱼的乐趣
他们不懂

近水楼台先吃鱼

希望卖个好价钱

1 北宋 许道宁《秋江渔艇图》局部
2 北宋 王诜《渔村小雪图》局部
3 南宋 李东《雪江卖鱼图》局部

钓鱼吃鱼，快乐无敌

其实，心系垂钓之乐的，不只有隐士高人，还有文人雅士。

细雨绵绵的夜晚，丝毫不能阻止宋代僧人释遵式呼朋引伴夜钓的兴致："今夜相呼好垂钓，晚来新雨涨兼葭。"陆游也留下过载美酒夜钓的美好回忆："花底清歌春载酒，江边明月夜投竿。"

梅尧臣曾经以钓会友，但有时也会因为钓竿，推翻"友谊的小船"。他曾写诗调侃好友："去日觅钓竿，定能垂钓否。若不暇钓鱼，钓竿当去取。"大意是：从我那里拿了作钓竿的竹子，不知道拿回去有空垂钓没？如果没空，我可要去拿钓竿了啊！

只要手中有竿有线，即使无鱼上钩，在苏轼看来并不失钓鱼的乐趣，因为用"意念"钓鱼也是一种快乐呀："意钓忘鱼，乐此竿线。优哉悠哉，玩物之变。"

元代的刘因更觉得"空钩意钓鱼亦乐"，"意钓"之乐是自己开心，鱼儿也开心。没有一只鱼儿因为意钓受到伤害，那确实也算好事一桩了。

但对吃货们来说，鱼鲜才是钓鱼的最强动力。北宋士人文彦博收到好友寄赠的鳜、白鱼、蛤蜊，特地作诗回谢钓鱼人："多鱼见馈逾双鲤，异味兼常过八珍。更使伊宾垂钓手，转思东上鲙鲈人。"

1 南宋 叶肖岩《西湖十景图·平湖秋月》局部
2 南宋 叶肖岩《西湖十景图·花港观鱼》局部

 为了美味的鱼鲜，在宋代还流行一种付费钓鱼项目。《东京梦华录》记载，在金明池琼林苑钓到鱼后，如果出双倍价钱买回，就可以"临水斫脍"，品尝美味的生鱼片。亲自钓上来的鱼儿充满了"自食其力"的香味，这双倍的钱花得并不冤枉，买回来的也是双倍的人间真味。

 吴自牧在《梦粱录》里提到，杭州每至盛夏，有不少人喜欢垂钓，"或围棋而垂钓，游情寓意，不一而足"。南宋周密在《蘋洲渔笛谱》中也介绍了杭州西湖"花港观鱼"处，食客们争先恐后消费时令鱼脍："六桥春浪暖，涨桃雨、鳜初肥。……何处金刀脍玉，画船傍柳频催。"看来，市民们的钓鱼之乐更在于消遣美好时光，追求大快朵颐。

宋代《西湖十景图》就展现了西湖上船艇穿梭的热闹场面。图中湖畔处，有往来游船路过，也有钓船停泊，在这片温柔的山光湖色中垂钓，先享受美景，再饱尝鱼鲜，怎能不叫人沉醉忘归，真该庆幸，这居然是花钱就能买到的快乐！

钓力高强，能做栋梁

很多人可能没想到，学会钓鱼，不仅能品尝到鱼鲜，还是宋代宫廷社交达人的必备技能之一，宋代典籍中就留下不少朝廷崇尚渔乐的记载。

《宋诗纪事》载太宗皇帝赏赐"钓鱼小宴"，宴后还要举行写诗比赛："淳化中，春日苑中赏花钓鱼小宴，宰相至三馆预坐，咸使赋诗，上览以第优劣。"大学士司马光留下的赏花钓鱼诗，也提到自己多次参与钓鱼宴："玉辇嬉游岁岁陪。"

高宗赵构身在宫廷，也曾心系渔隐，他写过十五首《渔父词》表露心迹，如："烟艇小，钓丝轻；赢得闲中万古名"，"金拄屋，粟盈囷，那知江汉独醒人"，简直把渔父之乐纳为至高理想。《武林旧事》中也有南宋高宗、孝宗父子中秋节在德寿宫用彩竿垂钓，体验垂钓之乐的记载："太上留坐至乐堂进早膳毕，命小内侍进彩竿垂钓。"

但如果对垂钓没有什么经验，很可能会闹出笑话。邵伯温《闻见前录》载有王安石的一段"黑历史"：在一次皇帝安排的钓鱼宴上，王安石居然误将鱼饵当作零食，全部吃光了。后来君臣失和之际，这件事也成为皇帝嘲讽王安石的理由之一。我们宁愿相信，王安石当时真是饿红了眼误吃鱼饵，不是真心冒犯上颜。

不过，有些擅写钓鱼诗的高手，也能在垂钓宴会上获得嘉奖。淳化五年（994），义人姚铉侍宴内苑，应制赋《赏花钓鱼诗》受到赞誉，第二天即获赏"白金百两"。

就连外事访问交流，有时也得配合出席外邦友人的钓鱼宴会。沈括《梦溪笔谈》记载，庆历年间，宋朝使者王君贶出使辽国时，曾被邀请参与垂钓活动。假如宋代有新闻联播，那么"吃瓜群众"们可能经常会看到这样的新闻：

"今日，某某领导与某某在江边钓鱼，就某问题进行了愉快友好的交流……"

总之，好像坐下来好好钓个鱼，就能解决掉很多争议与愁绪。从山野江湖至朝堂上下，从世俗民众至文人雅士，都有人对垂钓之乐着迷不已。似乎没有什么不开心是一次钓鱼解决不了的，如果有，那就来两次，三次……完全以垂钓维生的渔隐生活，在宋代很多人看来，也真是一种极致快乐的自在生活啊！

蘇子瞻 晁無咎 黃魯直 李伯時 張文潛 鄒靖老

　　不知《靓妆仕女图》中的美人揽镜自照、孤芳自赏时，除了缓解"容貌焦虑"，是否也渴望着更广阔的天地呢？但是，女子本就不该被困于瘦弱的身躯，在"容貌焦虑"的小世界里打转。这可能是古代仕女画另一个发人深省的观看角度。

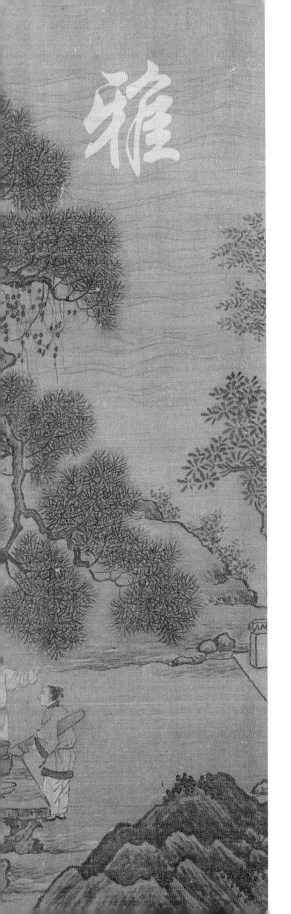

第三章　相见欢

文人 Party 原来这么玩
——16 位大咖齐聚《西园雅集图》

　　搞派对，一定是和至交好友才最尽兴，"竹林七贤"等魏晋名士们就深谙此理。不过，如果没点真本事，还真不敢随便去参加古代文人的 party。东晋王羲之组织的兰亭集会上，有个著名的玩法叫曲水流觞。这个游戏听着风雅，玩的却是急智和心跳：酒杯随波漂流，停在谁眼前，谁就得现作一首诗，作不出来就得领罚。

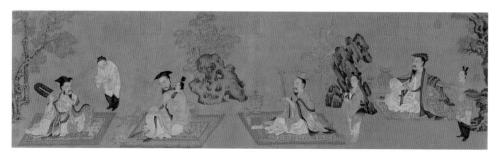

唐 孙位《高逸图》

大咖云集

　　兰亭集会因王羲之的《兰亭集序》书法而流传千古，而北宋最著名的一场文人派对——西园雅集也被李公麟描画了下来，由米芾作序，让后人铭记了千年。

　　《西园雅集图》中的诸位，几乎个个都是当朝的文艺名流、业界翘楚，到后世依然名气不减，比如："苏门四学士"——黄庭坚、秦观、晁补之、张耒；书法"宋四家"中的三位——苏轼、黄庭坚、米芾；还有被元末人推为"宋画中第一"的李公麟，以及蔡肇、李之仪、刘泾、王钦臣、郑嘉会、道士陈景元、僧人圆通大师；派对主人王诜不仅贵为皇亲，同时也是一名非常优秀的画家。

　　参与西园雅集的共有十六人，可谓群星荟萃，阵容豪华。想要组织这么多名

人开大型"派对",可真不容易,于是就有人怀疑西园雅集的真实性,最后还真被考证出,画中的有些人当时不在汴京,根本不可能同时出现在西园,这次雅集当然也就不是真的了。

这种学术考证虽有一定道理,但艺术之所以能带来惊喜,往往因为它总能与想象力共舞,源于生活又高于生活,中外艺术界不乏这种超现实的梦幻联动。比如欧洲文艺复兴时期的拉斐尔在《雅典学院》中,就把亚历山大大帝、柏拉图、亚里士多德、毕达哥拉斯等不同时期的文化和科学巨匠汇聚一堂,连拉斐尔本人也赫然在列,他们跨越时间在画中相遇,共同再现了一个熠熠生辉的人文黄金时代。

（意大利）拉斐尔《雅典学院》局部 古希腊哲学、数学、音乐、天文等不同学科领域的文化名人汇聚一堂,打破时空界限。

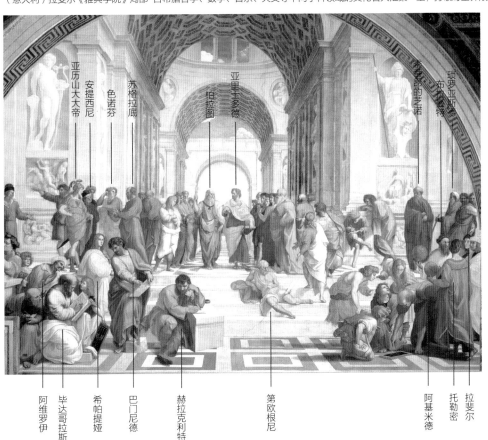

与《雅典学院》"强行撮合"不同，《西园雅集图》中的众人本就处在同一时代，而且彼此关系匪浅。北宋元祐年间，形成了以苏轼为中心的强大朋友圈，他们经常在不同地方举行赋诗、弹琴、作画"派对"，而驸马王诜家的豪华园林，便是"西园"的原型。他们那段时期的文艺聚会和切磋同游，被画家集合在一张画卷上呈现出来，还原了一个令人心驰神往的精神极乐之宴。由此，"西园雅集"成为文人心目中理想的顶级"派对"，引得历代文人啧啧称羡。毕竟，谁不想拥有如此高质量的朋友圈呢？

可惜，李公麟的原图早已失传，但后人对这个文化朋友圈的追慕丝毫未减，反而诞生了众多临摹本：宋代刘松年、马远，元代赵孟頫，明代仇英、唐寅、

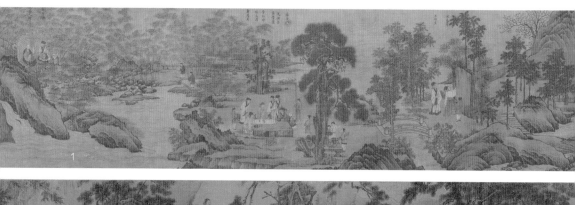

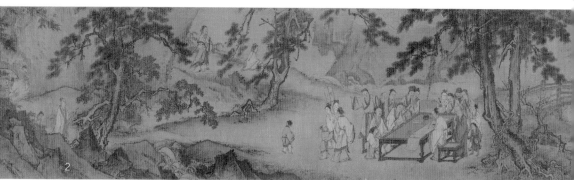

1（传）南宋 刘松年《西园雅集图》
2（传）南宋 马远《临李公麟西园雅集图》局部

李士达、陈洪绶，清代石涛、华嵒、丁观鹏、徐扬等人都有同名画作。据美国学者梁庄爱伦统计，"西园雅集"被各时期画家画过达 47 次之多！这种长期"蹭热点"的创作，倒还真出了不少别出心裁的作品，甚至有画师挖空心思二次创作，比如马远就把苏轼设计为独自登场，突出他的"大男主"范儿。

　　在众多版本里，传为刘松年画的《西园雅集图》可以说是根据米芾原序还原度最高的，完整地呈现了这次春日盛宴。观者驰目骋怀，游离于画卷时，也能体验到画者为园林精心布置、移步换景的游览效果。他在画面中巧妙运用小桥流水、葳蕤草木，把参与"派对"的十六人分为五组，从右至左，呈现出以流水、山石、疏林、小径为布景和转场，灵活转换主角的蒙太奇长镜头画面。

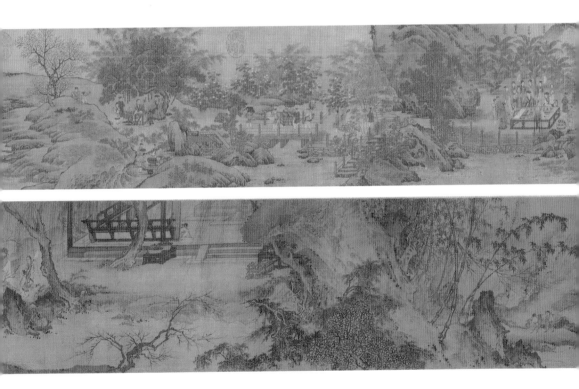

书法，还得是苏东坡

画卷开头，首先映入眼帘的是书法小分队。在一片阔叶高树下，有四人围在方桌前，他们身后环绕着端庄的仆从侍女。最右边座次的大哥伸长了脖子，斜抬身体往旁边看，他就是米芾说的"捉椅而视者，为李端叔"，也就是李之仪。李之仪官位不高，心气却很高，他在文学上的品评也十分毒辣犀利，曾批评柳永"韵终不胜"，又批评张先"才不足而情有余"。那么，这位让他挪不开眼睛的写字高人是谁呢？我们稍后揭晓。

坐在李之仪旁边的，就是花园主人王诜。王诜为人大方阔气，他经常送钱和贵重物品给苏轼，与苏轼有许多诗文酬唱来往。他画的《烟江叠嶂图》上，就有苏轼的题诗。二人志气相投，交情匪浅。

再来看急不可耐站着的"幅巾青衣，据方几而凝伫者"，这位先生就是蔡肇（字天启），他是画家，也是官方要员。他的位置本应该在最右边，不过心急的蔡肇，为了领略书写者的笔法，硬是蹭到了左边的位置上，专心盯着写字人的一举一动。

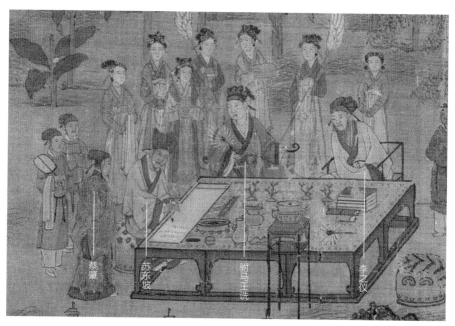

（传）南宋 刘松年《西园雅集图》局部

蔡肇身边这位吸引了众人注意力、正沉浸于写字的黄道服士人，就是文艺界的"顶流巨星"苏东坡。作为精通文学、绘画、书法、美食等多领域的"跨界达人"，他被袁宏道称赞："有天地来，一人而已。"他的书法作品《黄州寒食诗》更是被后人推为"天下三大行书"之一。画面中的书法小分队，按现在流行的说法，简直就是"苏轼粉丝大型追星现场"。

在他们四人身后，盛装侍女列阵随侍，宛如群仙。有主人王诜和巨星苏东坡在场就是不一样，连围观的"氛围组"人员都颜值颇高，气质独特，令人赏心悦目。

弹阮来助兴

离开书法小分队，接着跟随镜头往左走，一座石板桥映入眼帘，一群搬运椅子、棋盘、木箱的家仆正从此桥上经过，潺潺溪水欢快流淌而过。远处的幽林中，传来悠扬琴声。原来，有位文质彬彬的道士正在弹奏乐器。这个乐器的名字叫作"阮"，也叫"阮咸"，取自"竹林七贤"的阮咸，因他特别喜欢这种乐器，所以后世干脆借他的名字命名。

弹奏者是道士陈景元，号碧虚子，他不仅擅长"摘阮"，在书法上也很有造诣，

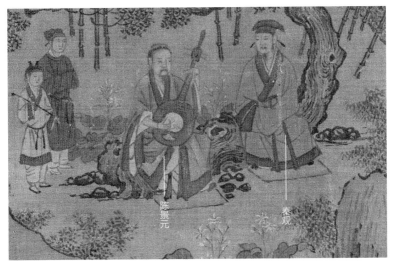

（传）南宋 刘松年《西园雅集图》局部

陆游在《渭南集》中对他的小楷评价道："本朝小楷，宋宣献后，仅陈碧虚一人。"不想当书法家的道士不是好音乐家，陈碧虚多才多艺，完全没有偏科，这很可能是他受邀参加雅集的重要原因。

坐在道士身旁侧耳倾听的文人面目柔和，正沉浸在悠扬美妙的琴声中。这位听众也来头不小，他就是"苏门四学士"之一的秦观。他将手拢在袖中，坐姿端正，表情愉悦，应该又是一位"追星"成功的同学，毕竟坐在 VIP 席位倾听大师弹阮的待遇，可不是每个人都能享受到的啊！

石上题字真功夫

接着，往前走过一段林中小径，就来到了题石小分队。只见一位穿着"唐巾深衣"的士人仰首挺胸，正意气风发地在石壁上题字。

送分题来了，在苏轼朋友圈中，哪位既爱书法，又是对石头很有兴趣的"石呆子"呢？答案就是米芾。

米芾，人称"米癫"，行为时常放诞癫狂，留下了很多疯癫趣事。比如他

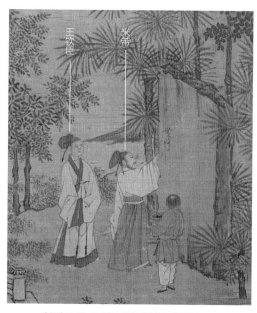

（传）南宋 刘松年《西园雅集图》局部

有次见到一座心仪的大石，便立刻手握笏板跪倒，拜喊人家为"石丈"；又有一次，他听说河边有块丑陋的怪石，就差人搬回家，并称呼它为"石兄"，大有相见恨晚之意；有时兴之所至，他还会抱着心爱的石头睡觉。画中的米芾正在石头上题字，妥妥是他的真性情流露时刻。其实，作者没有画米芾动手搬石头已经是相当客气了。

米芾旁边那位"幅巾袖手而仰观者"，名叫王钦臣，是国家藏书馆官员，爱好藏书几乎到了痴迷的程度，家里大概有"四万三千卷"，甚至超过了皇家藏书数量。这个题石小分队一"癫"一"痴"，二人同为"收集癖"，实属最佳拍档。

离开石壁走过石桥，便会看到一棵高耸的松树，松树底部分叉为双躯干，傲然挺立，这是刘松年非常擅长描绘的高耸直干型松树，在他的《秋窗读书图》中也有出现，象征着文人雅士刚直清正的人格。现代盆景艺术中有一种"文人树"造型，便和刘松年画的松树十分相似。

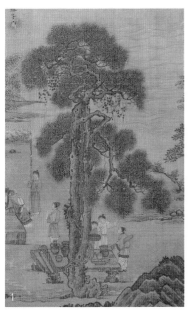

1（传）南宋 刘松年《西园雅集图》局部
2 南宋 刘松年《秋窗读书图》

大神画画，快来围观

　　古松下，画画小分队的六人一起围在石桌前，中间正打算挥毫画画的人，便是李公麟。根据米芾所说，李公麟正在画《归去来图》。陶渊明《归去来兮辞》中有一句"登东皋以舒啸，临清流而赋诗"，而画中的李公麟也正临清流而作画。只见他的笔下已出现一位高士，粗略一看，这位高士打扮得甚至还有点像李公麟本人！李公麟曾说："吾为画，如骚人赋诗，吟咏性情而已。"他此刻作画也如同赋诗应和，未尝不是对陶渊明不为五斗米折腰、东篱采菊田园之志的呼应。

　　本组小分队最右边、以右手倚石的就是苏轼的弟弟苏辙。苏轼门下四学士中除了秦观，其余三位也都围在李公麟身边："披巾青服，抚肩而立者"是晁补之；"秉蕉箑而熟视者"是黄庭坚；"跪而捉石观画者"是张耒。站得稍远一些，弯腰按膝的人名叫郑靖老，也是苏轼的资深老友之一。他们虽然身份不同，

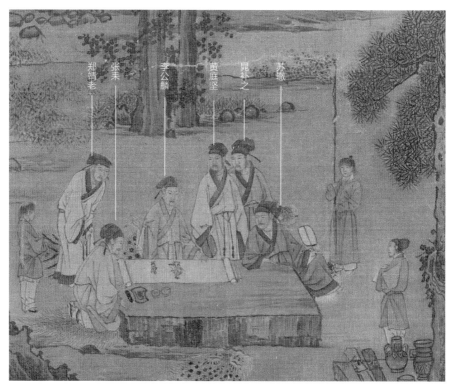

（传）南宋 刘松年《西园雅集图》局部

却都目不转睛，生怕错过当朝"天下第一白描"李公麟的一笔一绘。

清谈论道好惬意

告别了古松下的众人，接着移步至园林深处。只见前方在竹石掩映下，有一座仅能容纳一人通过的石板小桥，有两位小仆一前一后往林中走去。沿着溪流再走一小段路，不久便能看到一处高坡，有一僧一文士脱鞋盘坐在怪石铺底的蒲团上，正在谈经论道，身边有炉烟袅袅。这一刻，流水潺潺，风竹相吞，人间清旷之乐，也不过如此啊。

文士刘泾像悉心聆听教诲的优秀学生，转头看向身边的大师。僧人圆通大师法名法秀，是位作风清正、严厉的高僧，人称"秀铁面"，不过遇到了刘泾这样的好学生，铁面僧人也难得面露慈意。

在场的僧人、儒士、道士跨界对话，坐而论道的场面，堪称宋朝儒、释、道文化大融合的缩影。其中的主心骨苏轼更是通晓儒、道、佛三家学问，正如他的多重身份：既是苏大学士，又是与佛印禅师插科打诨、活在各种段子里的东坡居士，也是曾沉迷寻觅仙缘的铁冠道人。

在刘松年的这幅《西园雅集图》中，还颇有"玩古"意味。画里园林随处

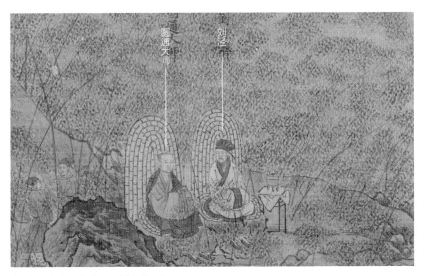

（传）南宋 刘松年《西园雅集图》局部

可见瓷器古玩，家仆们也尽心尽力地看护、运送主人的藏品，这很符合王诜资深古董书画收藏家的身份。他建有一座私人博物馆，名为"宝绘堂"，堂中就收藏了大量精品书画古玩。

可以说，画卷中的聚会，几乎囊括了北宋当朝书法、音乐、绘画、文学、收藏、玄佛方面的代表人物。而他们当中很多人都同属于一个团体：元祐党。

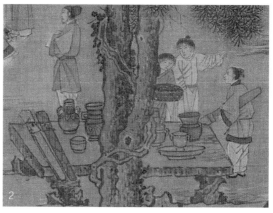

1、2（传）南宋 刘松年《西园雅集图》局部 各种文玩用具

"黑名单"变成了"光荣榜"

在宋神宗一度大力支持的变法运动中，反对变法的保守派大都被贬谪出政权核心圈。这样的压制和封禁虽然在宋哲宗元祐年间得到免除（保守派因此又

被称为元祐党人），但到了哲宗后期和徽宗时期又复燃。《宣和画谱》在提到王诜及其作品时，将他与以苏轼为主导的元祐文人的交往视为"狎邪罔上"，用词十分严厉："内则朋淫纵欲而失行，外则狎邪罔上而不忠。"

后来，蔡京又将包括苏轼、苏辙以及苏门四学士等在内的三百零九名元祐党人视为"奸党"，列成一份"黑名单"刻石颁布天下，这就是著名的"元祐党籍碑"。只是发起人万万没想到，当时名列碑上的"苏轼朋党"，后来不仅洗脱了罪名，还成为后世追慕敬仰的典范，这份黑名单也戏剧性地变成了"光荣榜"。

北宋政坛上空弥漫的党争风云，给当时身处其中的士人带来了疾风骤雨，他们在政治失意之际，努力找寻开阔心胸的幽径。还好苏轼有一群心意相通的伙伴，他们将胸中的苦闷与不平诉诸园林，与风溪对话，与花树结谊，纾解了"一蓑烟雨任平生"的江湖之思。仿佛在那种情境下，大家才能忘却朝堂斗争和朝臣身份，以朋友、知音、同好的身份聚在一起，在畅快的精神共鸣中，携手漫游至心中的诗和远方。

此时，西园"派对"真实与否已不重要，重要的是，西园雅集已成为很多人心目中崇雅避俗的桃花源：若不被生活善待，不妨效仿"竹林七贤"、陶渊明等魏晋名士，抛却世俗，与山林为伍；或许，还可以像西园中的友人那样，隐居于闹市而诗意地栖居，赋诗弹琴、题诗作画来抚慰彼此。

正如苏轼最终与自己满腹的不合时宜达成和解，描绘了那种游刃有余的生活方式："开门而出仕，则跬步市朝之上；闭门而归隐，则俯仰山林之下。"画中人已逝，山林雅集的理想却长存人间。

爱美之心，人皆有之

——《靓妆仕女图》带你缓解容貌焦虑

淡妆深得宋人心

爱美之心，人皆有之。古代历朝仕女画中，主人公为我们展示了不同时期的女性时尚潮流：魏晋崇尚飘飘欲仙的风流俊逸，大唐以圆润身材为美，宋代则追求婉约苗条。

宋代仕女画上承唐、五代的兴盛，在题材方面又有了很大的开拓与创新，描摹对象除了贵族女性，还有神话中的仙女、历史故事中的女性、普通劳动妇女以及底层贫寒女子等，凸显出与前代不同的女性面貌与特质。而大宋女孩的精致日常，也在仕女画中一览无余。最出名的大概是苏汉臣的《靓妆仕女图》，画中的美人揽镜自照，神情娴静而略带忧伤，似乎陷入了"容貌焦虑"之中。

其实，由唐至宋，女性的妆容也发生了较大的变化。大唐女孩喜欢艳丽浓妆，正如王建所说"金花盆里泼红泥"，卸妆能洗出一脸盆堪比"案发现场"的红泥水。宋代女子则喜欢"朱粉不深匀，闲花淡淡春"，妆容更加简淡精致，恰似晏殊所说的"淡薄梳妆轻结束"。淡，才是宋代女性妆容的灵魂所在。

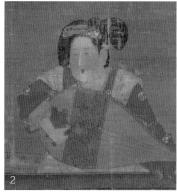

1 东晋 顾恺之《洛神赋图》（宋摹本）局部
2 唐 佚名《唐人宫乐图》局部

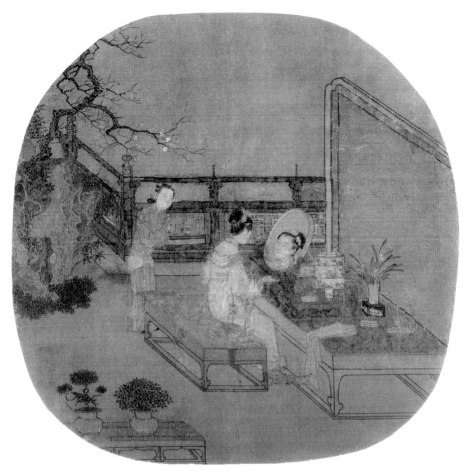

宋 苏汉臣《靓妆仕女图》

从宋画中的女性形象也能感知，宋代女子的唇妆普遍比较轻薄。她们大多喜欢保留原生唇形，淡涂胭脂，打造"浅注唇"的效果；有时也追求"唇一点，小于珠子"的樱桃小口，灵动俏皮。在宋代诗词中，也能看到一些描写女性嘴唇的诗词，但多是"樱唇""绛唇""檀口""檀唇"等来回使用，显得有点"词穷"。

偏爱极简美学的薛宝钗曾说："淡极始知花更艳。"淡妆更能衬托出女性的天生丽质，完全没耽误宋代女孩美出新高度，就连当时的顶级美人李师师也

1 宋 苏汉臣《靓妆仕女图》局部 桌上放着奁盒，奁盒中隐约可见数个瓷盒。
2 南宋 佚名《盥手观花图》局部 精美奁盒

爱化淡妆，被宋代婉约派词人张先称赞："学妆皆道称时宜，粉色有、天然春意。"
真的美人，敢于直面近乎素颜的淡妆。

打好底妆第一步

敷粉施朱是化妆的第一步。宋代女孩大都追求白皙的底妆效果，条件好的
用粱米（大黄米）制成的"米粉"上妆。也有人选择更为平价的铅粉粉底，
这是用石膏、滑石、蚌粉、豆粉、草药等调制而成的。《事林广记》提到一
种含有益母草成分的"玉女桃花粉"，粉里不含铅，还具有"去风刺，滑肌肉，
消瘢点，驻姿容"的功效，这不正是古代版的贵妇养肤粉底液嘛！宋代的粉
底通常压成块状，贮存于粉盒中。《靓妆仕女图》《盥手观花图》中，女性
的妆奁用具精致典雅，一点都不逊色于现代女性的化妆用品，瓷制或木制的
粉盒、奁盒还能循环利用，更加环保。

描眉也有小心思

眉毛是女子妆容中的重中之重。宋以后，美人偏爱的眉色由青黑的黛色转
为偏黑色，《事林广记》里给这种画眉墨取了一个风雅的名字：画眉集香丸。
北宋陶谷在《清异录》里记载有一位叫莹姐的名妓，每天都要换一种眉形，有

人开玩笑说，像她这样每天画眉不重样，很快就可以修一部《眉史》了。

画眉对眉形的讲究因人而异。北宋仁宗皇后画像中描的是粗眉，这种眉形比较宽，眉色沿着眉形浅浅晕开，富有层次，特别适合大而有神的眼睛，犹如远山临秋水，端庄大气，名为"倒晕眉"，在唐代就已经流行，所以应该算是唐风遗韵。

宋代眉妆整体更纤细典雅。细眉配合日常淡妆，衬得人秀丽温婉，受到大部分女性的欢迎。从南薰殿宋皇后画像中可以看出，连宋徽宗皇后和南宋高宗皇后、宁宗皇后也是细眉的资深爱好者，尤其是眉势与晕染的细微差别，将精致到骨子里的淡妆展现无遗。

在当时，眉毛画得好还有机会成为"美妆达人"。据《清异录》记载，"浅文殊眉"的创意就来自一位让人意想不到的跨界达人：不满二十岁的尼姑。她长得很漂亮，自创了一种新眉，眉式淡雅纤细，"轻纤不类时俗"，后来竟引领了一时的流行风潮。

相比一眼就能看到主角的单人像来说，想要在女团合影中凸显自我可没那么容易，毕竟大家身形差不多，穿着统一的制服，梳着同样的发型，远看

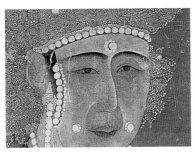
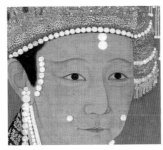

1 宋 佚名《宋仁宗后坐像》局部
2 宋 佚名《宋徽宗后坐像》局部
3 宋 佚名《仙女乘鸾图》局部
4 南宋 张思恭《辰星像》局部

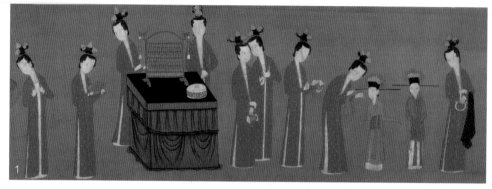

1 南宋 佚名《歌乐图》局部 众多女子"大合影"
2、3 南宋 佚名《歌乐图》局部 画中女子眉毛的眉尾略微晕染

谁都像"复制粘贴"而成的。所以《歌乐图》中的美人就用了一点"小心机",她们在细眉的眉尾,轻轻晕染出不同的形状以示区别,突出妆容亮点,为整体妆面注入了灵魂。

除了皇室后妃与寻常女子,宋代佛道女仙画像中也常常出现浅淡妆容。所谓艺术来源于生活,画中仙女的妆容打扮,其实也都取材于现实生活中的美人,她们的姿态超凡脱俗,仅以眉毛就能表现出不同的面貌气质。

美妆博主试比高

与现代女孩创造的各种妆容相比,宋代"美妆博主"们在妆容创意上也不遑多让,比如她们有先施朱再敷粉、白里透红的"飞霞妆",有堪比当下法式

慵懒风的"慵来妆"，有追求胭脂晕染层次的"檀晕妆"，也有在额头、鼻子、下巴三处重施白底，打造"突出高光"的"三白妆"，或者在面部贴珍珠花钿的"珍珠妆"；北方地区还曾流行"佛妆"——宋代《鸡肋编》记载，妇女将金黄色的特殊植物提取物敷在脸上，既能保养皮肤，洗后变得"洁白如玉"，又能呈现出金光闪闪的"佛相"；南宋时流行过"泪妆"——在两颊或眼角点染上白粉，打造出泪水盈盈的效果，惹人怜爱。

而日常生活中更常见的，还是薄施朱粉的"心机"裸妆。《靓妆仕女图》和《绣栊晓镜图》中的深闺女性，妆容均是轻匀淡扫而成，十分秀丽精致。

不过，飞霞妆、三白妆、慵来妆在宋以前就有画像或文字记载，所以只能算是宋代女孩的复古妆。宋画中最出彩的新奇妆面，要属低调炫富的珍珠花钿妆。南薰殿的皇后画像中，妆容大都以珍珠作花钿为饰，贴于面部额心、眉尾、两靥等处，给简洁的底妆增色不少。

除了蚌中取珠作花钿，宋太宗时，民间还流行用打磨、抛光后的鱼鳃骨作面饰，宋人给这个重口味的面饰取了一个化腐朽为神奇的好名字：鱼媚子。

珍珠和鱼骨面饰毕竟还是麻烦了点，幸好还有能就地取材的四季花！宋代女孩巧借花卉装扮，打造人比花娇俏的妆容，其中人气最高的当属梅花妆。梅花妆源自南北朝的寿阳公主。传说，有一次公主睡在含章殿檐下，梅花正好落在她的额头上，拂之不去，衬得脸庞美不胜收，宫女看到后争相模仿，梅花妆自此流行开来。

1 南宋 李嵩《听阮图》局部 三白妆
2 宋 佚名《宋高宗后坐像》局部 珍珠妆

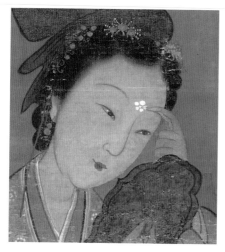

（传）元 佚名 《梅花仕女图》局部
图中仕女似为梅花妆

到了宋代，梅花形花钿依然十分流行，文艺女青年们尤其喜欢梅花妆。当时文坛对梅花妆的咏叹之词非常多，如欧阳修道"清晨帘幕卷轻霜，呵手试梅妆"；朱淑真写"髻鬟斜掠，呵手梅妆薄"；汪藻称"佳人半露梅妆额"；李清照叹"夜来沉醉卸妆迟。梅萼插残枝"。从李清照的词句中可以看出，到了北宋后期，梅花妆已经从贴在脸上，拓展为在头上插梅花。

男女老少，争比花娇

说到戴花、簪花，宋代人可就更有发言权了。上至达官贵人，下至平民百姓，大家都拒绝不了簪花的魅力。陆游在《老学庵笔记》中提到，靖康年间，人们喜欢把春桃、夏荷、秋菊、冬梅等四季花朵图案，"皆并为一景"。京城人把这种展示一年四季景物的穿戴，称为"一年景"。《杂剧〈打花鼓〉图》的民间女艺人和《歌乐图》中的歌女，也都流行在头顶簪花，增添了一丝自然之美。

不单是年轻女子，老人戴花也是当时一抹亮丽的色彩。《春社醉归图》中的老者刚喝完酒，醉意上头，笑容可掬。就连《水浒传》中的糙汉子也爱簪花，比如阮小二喜欢在"鬓边插朵石榴花"，刽子手蔡庆生来爱戴一枝花。现实中，当朝地位最高的文艺男青年宋徽宗也曾戴着小帽，打扮成簪花潮人，乘马出门溜达，与百姓同乐。

1 南宋 佚名《歌乐图》局部
2 （传）南宋 李唐《春社醉归图》局部
3 南宋 佚名《杂剧〈打花鼓〉图》局部
4 宋 佚名《宋仁宗后坐像》局部
宫女头戴一年景花冠

发型细节不能忽视

宋代女孩打理头发也颇有心得，发型花样十分别致。爱美要从娃娃抓起，《冬日婴戏图》中的少女梳着精致的丫髻，髻上盘系着发带、珠饰，显得天真可爱。长大以后，女孩子的发髻花样就更多了，流行较广的有朝天髻、包髻、堕马髻、双蟠髻、同心髻等，可谓是变着花样变美。

同心髻一般是将头发挽至头顶，然后拢编成一个发髻，有点像现在女孩子爱扎的丸子头。当时在有些地方，单身女孩才会梳同心髻。陆游在《入蜀记》中载："未嫁者率为同心髻，高二尺，插银钗至六只，后插大象牙梳，如手大。"可见宋代绑丸子头比现在要复杂得多。《女孝经图》中就有多位女子梳着同心髻，沿着发髻围系发带、钗子。

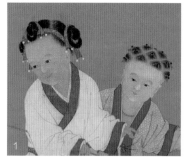
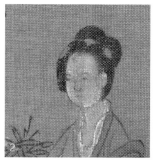

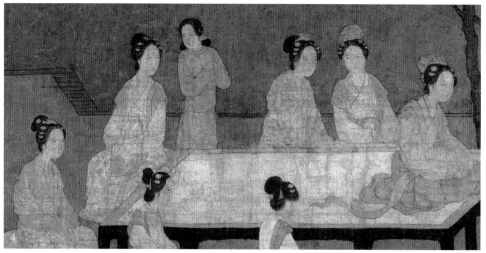

1 宋 苏汉臣《冬日婴戏图》局部 娃娃梳着精致的发型
2 南宋 佚名《天寒翠袖图》局部 女子梳着双蟠髻
3 南宋 李嵩《骷髅幻戏图》局部 妇女梳着堕马髻
4 南宋 佚名《女孝经图》局部 多位女子梳着同心髻

身高不够，假发来凑

在众多的发髻花样中，最张扬高调的发型当属"高髻"，宋词中形容"门前一尺春风髻"。所谓高髻，就是追求发型高耸为美，这就不得不仰仗发量和发饰了。

宋初以来，"高髻"便十分流行，为了追求更高更靓更抢眼，人们有时候还得借助假发。据《东京梦华录》记载，汴京的相国寺每月开放时，有师姑摆摊售卖"特髻"，也就是假发。当时为了克制"近年以来，颇成逾僭"的风气，朝廷曾下令"妇人假髻并宜禁断，仍不得作高髻及高冠"。但在爱美的人面前，这种禁令很快便沦为废令，不但屡禁不止，还愈演愈烈。

在武宗元《朝元仙仗图》中，就可以看到有些仙女顶着高得逆天、比脸蛋脖子加起来还长的发髻，为我们还原了宋代美女头顶高髻的盛况。顶着论斤重的头发想必压力不小，让人很想问问诸位美人：你们的脖子还好吗？

宋代女孩还喜欢另一种名叫"冠子"的头饰。《花石仕女图》中，左边仕女佩戴的冠子前后高出，中部裁空，名为山口冠；右侧女子头戴重楼子四层纱冠。身高不够，冠子来凑，好看就完事了！《女孝经图》中的后妃头戴莲花冠，冠形高大，显得庄严肃穆。

不过，冠可不能乱戴，一不小心就有逾制的危险。宋代朝廷曾发布"着装规范"，规定非命妇之家"毋得以真珠装缀首饰、衣服，及项珠、缨络、耳坠、头、抹子之类"，按照这个说法，可以判断《蕉阴击球图》中头佩冠和珠翠的女子，应该是出自大户人家，而《宫女图》中的诸位美人，也必定是有一定身份地位的宫中仕女。

1 北宋 武宗元《朝元仙仗图》局部 画中仙女梳着高髻
2 南宋 佚名《女孝经图》局部 画中后妃头戴莲花冠
3 宋 佚名《花石仕女图》局部 画中女子头戴山口冠

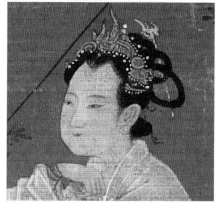

宋 佚名《蕉阴击球图》局部 画中女子头戴冠子和珠翠　　（传）南宋 刘松年《宫女图》局部 画中发饰点缀有珠翠

在当时的中产阶级中，还曾经流行过鹿胎冠。但这种冠子的制作方式实在有些残忍，需要取幼鹿皮制成。没有买卖，就没有杀害。官方后来也意识到这种为了求美而杀害野生小动物的方式不太人道，于是下令禁止。

不过，种种禁奢令实在有点"只许州官放火"的意思了，从高宗、宁宗皇后像中可知，娘娘们戴的珠冠、珍珠排环便华丽到极致，她们的凤冠上饰有"大龙衔穗球"，"孔雀、云鹤、王母仙人队、浮动插瓣"，并"用铺翠、滴粉、缕金、装珍珠结制"（《金史·舆服志》），可谓是怎么奢侈怎么来，个个都是顶级定制版孤品。

所谓上行下效，民间自然也抵御不了爱美攀比的风气。宋仁宗时期有个潮流单品叫"白角冠梳"，是在团冠（因形状如团而得名）上插白角长梳，长达三尺，样式十分奢华。这种冠饰率先从宫中兴起，不久便引得"人争仿之"，受到广大女性的热情追捧。

说起来，宫廷有时更像是引领潮流的"爆款"发源地。由宫廷流传至民间的饰品款式被称为"内样"（宫中样式），在淳熙年间，"由贵近之家，仿效宫禁，以致流传民间。鬻簪珥者，必言内样"，引得民间纷纷效仿。没想到吧，宫中的各位嫔妃娘子，竟然是隐形的"带货流量大 V"。虽然高髻、鹿胎冠都曾被官方斥为奇装异服，称为"服妖"，民间风气也相应有所收敛，但这并没有完全阻挡民间追求美丽的超强执着，可谓"只要功夫下得深，不怕美丽不成真"。

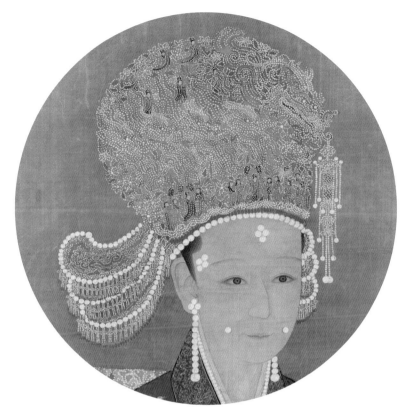

南宋 佚名《宋高宗后坐像》局部
皇后凤冠装饰繁复精美，左右两侧的博鬓上也缀满珠翠。

"爆款"饰品各有花样

甚至日常用的梳、篦也被宋代女孩玩出新花样。因为有的人喜欢把插在发髻上的梳子做得很长，连坐马车的时候都得侧个身才进得去，于是官方只能又苦口婆心地规定：长度不要超过四寸。好的，既然不能做得太大，那就以精致取胜吧！

洛阳少年崔瑜卿曾经为了博美人玉润子一笑，豪掷二十万钱打造了一把精致的象牙五色梳。历代图像和出土文物中，也能看到尺寸小巧、做工精致的梳篦。在《宫女图》中，就能见到设计精致的半月插梳，插梳还能辅助作发髻定型之用，不仅实用，还能为发型加分。

南宋 刘松年《宫女图》局部 女子头戴精致半月插梳，发饰点缀有珠翠。

为了满足众多女性的爱美需求，宋代的簪饰工艺也发展得非常迅速，金、银、玻璃、植物、动物等都是常见的簪饰材料。在一些特殊节日，大家纷纷放飞自我，各种饰品混搭着插满头。《武林旧事》中说："元夕节物，妇人皆戴珠翠、闹蛾、玉梅、雪柳、菩提叶、灯球、销金合……"有花有草还有"蛾"，这几乎是往头上"招呼"了一座金枝玉叶版的植物园。

穿衣也要分场合

与精彩纷呈的妆容头饰相比，宋代女性的穿着则透出修长纤细的简约美。最常见的是上襦下裙、身披长帛的装扮。另一种最具宋代特征的衣衫款式是"褙子"，《歌乐图》《瑶台步月图》中的女子身穿褙子，个个儿显得修长苗条。

褙子腋下两侧开衩，方便行动，通常为直领对襟；前襟从上而下的两条长花边叫"领抹"，领抹还能作为衣服配饰单独出售，宋代就有专门的领抹铺子。谁说追求美丽没有用，至少可以带动周边小产业，养活一批手艺人。

通过褙子的设计还能看出主人公的身份差异。例如：《荷亭婴戏图》中的主角通常身穿长度过膝的长褙，领抹花纹也相当精致，一看就是养尊处优的贵妇；而《蚕织图》中养蚕织丝的劳动妇女，虽然也穿褙子，不过形制简约很多，长度也稍短一些。

对于讲究的文艺女青年来说，衣服穿搭除了美观，还要与当时的心境、所处的环境相匹配。比如《江妃玩月图》中的宫妃身穿白衣，独坐赏月，气质超群。这也正印证了《武林旧事》中所说，人们在元宵节出门赏月游玩时"衣多尚白，盖月下所宜也"。白衣与皎洁的月光交相辉映，让赏月这份雅事更有仪式感。

不仅如此，一些有个性的大宋女孩偶尔还会换换风格穿男装。《东京梦华录》中，多次提到少女演员"或作男子结束，自御街驰骤"，引得围观群众无数；宫中女子马队的女童"皆妙龄翘楚，结束如男子，短顶头巾"。徽宗《宣和宫词》

1 北宋 陈清波《瑶台步月图》局部
2 南宋 佚名《歌乐图》局部

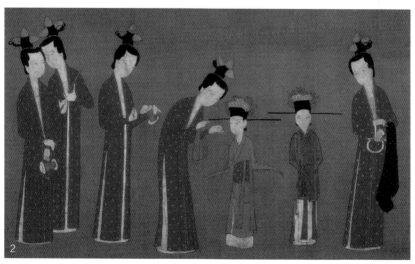

1 （传）五代 周文矩《荷亭弈钓仕女图》局部

2 宋 佚名《荷亭婴戏图》局部

3 南宋 梁楷《蚕织图》局部

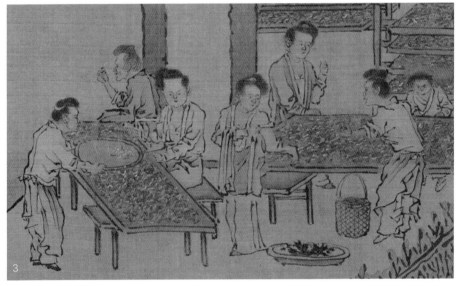

中也提到"女儿装束效男儿……唐巾簇带万花枝"。《宋仁宗后坐像》中的宫女身穿男装，头戴唐巾和花冠，很可能就是COS"唐巾簇带万花枝"的男子模样；《女孝经图》中也有随侍的女官穿着男装。不过，与唐画像那种"安能辨我是雄雌"的飒爽男装相比，宋代穿男装的女孩大部分都是低龄少女，兼顾了柔美的气质。

宋代理学兴盛，社会推崇质朴淡雅之美，同时对女性的言行举止做了诸多

1 宋 佚名《江妃玩月图》局部 宫妃身穿白衣赏月
2 宋 佚名《宋仁宗后坐像》局部 宫女身着男装
3 南宋 佚名《女孝经图》局部 女侍身着男装

规范与限制，宋儒大力鼓吹娴静淑良的女德形象，但社会的另一面是，有些官僚豪绅生活奢靡，"宴会必用妓乐"，视女性为"玩物"。在这种既提倡礼教，又耽溺享乐的双重标准的挤压中，宋代女孩通过淡粉装扮践行着既克制又别致的妆容美学，呈现出清雅秀丽的高级感，这也许是她们在封建礼教下为数不多的闺中乐趣了。

　　不知《靓妆仕女图》中的美人揽镜自照、孤芳自赏时，除了缓解"容貌焦虑"，是否也渴望着更广阔的天地呢？但是，女子本就不该被困于瘦弱的身躯，在"容貌焦虑"的小世界里打转。这可能是古代仕女画另一个发人深省的观看角度。

请饮一杯能拉花的真香快乐水

——《撵茶图》教你喝香茶

中国人对茶的热爱，数千年前就已经刻在了基因里面。

相传唐代阎立本所画的《萧翼赚兰亭图》，是现存最早以饮茶入画的作品。不过，中唐以前的饮茶更准确地说是"吃"茶，学名叫"茗粥"。现代奶茶加的"珍波椰"奶盖，在最早饮茶的那批人眼里，只能算是平平无奇小清新口味，人家加的可都是更猛的料：盐、姜、枣、橘皮、薄荷，甚至龙脑、麝香等。

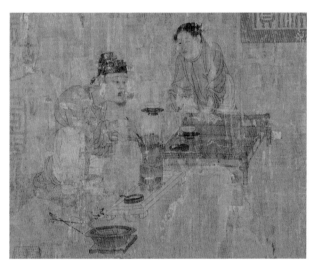

（传）唐 阎立本《萧翼赚兰亭图》宋摹本局部

大唐茶圣陆羽对"大杂烩"喝茶法很是不屑，视之如"沟渠间弃水"。他在《茶经》中介绍了另外一种方法，那就是不加配料，煎煮纯粹的末茶。这种单纯不加杂质的茶饮演变到宋代，被人们玩出了新花样：简简单单喝个茶叫点茶；变成文艺表演拉个花儿，叫"分茶"，又叫"茶百戏"；还有豪放地来场 PK 赛，那叫"斗茶""茗战"。连宋徽宗都盛赞："茶有真香，非龙麝可拟！"茶，真香！

点茶原来是这样

传为南宋刘松年所画的《撵茶图》，就非常清晰地表现了宋代点茶的工序和器具。

画面左下角，有一随从坐在长凳上，正神情专注地用石磨碾茶，茶磨边上放着棕刷和茶匙。另一随从则站在方形茶桌旁，左手持茶盏，右手拿汤瓶往盏内注水，他身侧的风炉里火势正旺，仿佛能听到滚水"咕嘟咕嘟"冒泡的声音。这两位伙计一通合作便玩出了北宋的点茶法：先将饼茶碾碎，用茶罗筛取细末；再将茶末置于茶盏中，以少量沸水冲点入盏，将茶末调成膏状；然后执汤瓶往茶盏中多次点水，同时以茶筅快速搅拌茶汤，使之泛起汤花。

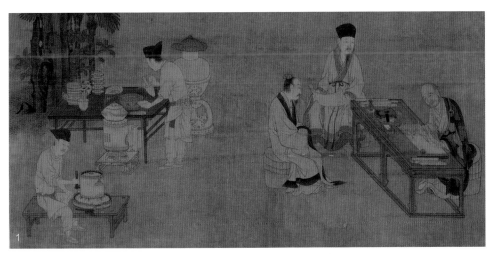

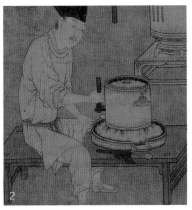

1 （传）南宋 刘松年《撵茶图》

2 侍从用石磨碾茶

3 侍从往碗内注水

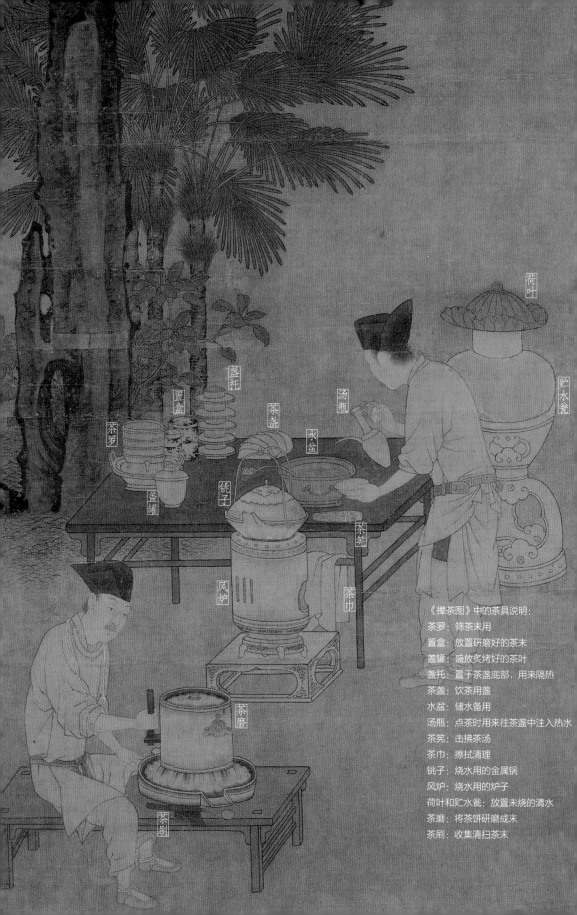

荷叶

贮水瓮

盏托

置盒

汤瓶

茶罗

茶盏

水盆

盖罐

铫子

茶筅

风炉

茶巾

茶磨

茶刷

《撵茶图》中的茶具说明：

茶罗：筛茶末用

置盒：放置研磨好的茶末

盖罐：盛放炙烤好的茶叶

盏托：置于茶盏底部，用来隔热

茶盏：饮茶用盏

水盆：储水备用

汤瓶：点茶时用来往茶盏中注入热水

茶筅：击拂茶汤

茶巾：擦拭清理

铫子：烧水用的金属锅

风炉：烧水用的炉子

荷叶和贮水瓮：放置未烧的清水

茶磨：将茶饼研磨成末

茶刷：收集清扫茶末

点茶这满满的仪式感，自然也少不了各色精巧的器具。南宋化名为"审安老人"的爱茶人在《茶具图赞》里，给茶具们安上了姓名官职，合称"十二先生"。《茶具图赞》里点茶法所用的茶事器具，很多都可以在《撵茶图》中找到。

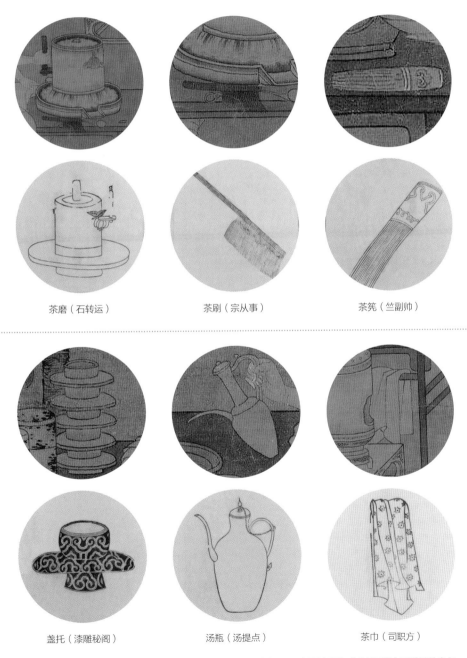

茶磨（石转运）　　　　茶刷（宗从事）　　　　茶筅（竺副帅）

盏托（漆雕秘阁）　　　汤瓶（汤提点）　　　　茶巾（司职方）

注：此页图为《撵茶图》与《茶具图赞》中部分茶具的对应展示，括号内即为《茶具图赞》对茶具的命名。

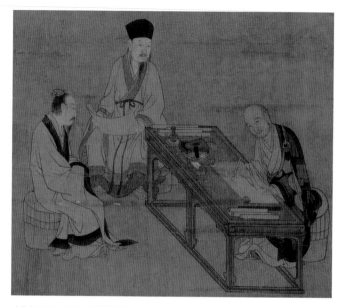

（传）南宋 刘松年《撵茶图》局部　一僧二士人正在谈心、画画

《梦梁录》中说"烧香、点茶、挂画、插花"为宋人的"四般闲事"，"有空一起喝茶啊"这句暖心的招呼在千年前也是一样。画中这三位老友，喝的是十足的人情味和文艺范儿，品的是无杂事挂心头的幸福。

喝茶的仪式感

《撵茶图》画面的右边，还有一僧二士人在"沉浸式"聊天论画。

长桌上，笔墨纸砚一应俱全，僧人正运笔作画。眼前都是心爱之物，身边是三两知己好友，还有新茶暗香浮动，这等人情滚烫的好时光，可不就是苏轼说的那句：

"且将新火试新茶，诗酒趁年华。"

苏大学士还写过著名的词句："雪沫乳花浮午盏，蓼茸蒿笋试春盘。人间有味是清欢。""雪沫乳花"，这就是宋人点茶的精髓了。

而要想领会这精髓，还得请出顶级茶艺大师宋徽宗来解释解释，什么样的茶是好茶，如何才能点出一杯好茶。他写过一篇《大观茶论》，详细介绍了一枚茶叶从种植、采摘、炒制到被喝入腹中的一生。赵官家品味一流，茶不仅求贵，也要最好的！所以这篇文章的内容总结起来就是：

"朕论一杯顶级好茶是如何诞生的！"

《大观茶论》中最精彩的部分就是这七汤点茶法，淋漓尽致地体现了喝茶的精致劲儿。

一、往茶盏内注沸水，用茶筅将茶末调成膏状。

二、快速往茶面环绕一圈注入少量沸水，持竹筅快速用力击拂，此时汤花开始聚集。

三、继续多注沸水，用茶筅轻轻均匀搅动，直到茶面泛出"粟文蟹眼"汤花（也就是泡沫），就能判断茶色成了六七分。

四、再加少量水，茶筅搅动幅度要大些，速度要慢，此时细密的泡沫逐渐覆盖茶汤。

五、视情况加水，如果泡沫不够就大力击拂，如果泡沫足够就轻轻搅动，等到泛出"结浚霭，结凝雪"的洁白茶色就完美了！

六、将汤花凝聚处点水打散搅拌，使汤面均匀，再把底部茶粉搅打上来，使乳面更厚。

七、加汤后观察清浊，击拂到稀稠适中就可以停了。

一杯"真香"顶级好茶，到这里才算大功告成啦！

这时的汤面会结出雪白细密的乳花，粥面正是"乳雾汹涌，溢盏而起"，乳花不散，咬住盏壁，这就是所谓的"咬盏"。乳花咬盏的时间更长，在斗茶活动中才能胜出。

（传）北宋 赵佶《文会图》局部
侍者左手拿着盏托和茶盏，右手正从茶罐中舀出茶末，为点茶做准备。

斗茶，怎么斗？

斗茶其实比点茶出现得更早，刘松年另一幅作品《茗园赌市图》画的就是宋朝斗茶的场景。"斗茶"这词，听着很生猛，但是画中众人看着却还挺和谐的：几位群众侧目围观，盯着两位正在抿茶的汉子；汉子背后还有两位低头看茶碗的小哥，大家居然没有唇枪舌剑吵喝起来。这场面一点也不激烈，难道斗了个寂寞？

其实，宋代斗茶流行的是"斗色斗浮"。以茶色来说，宋徽宗认为"纯白为上真，青白为次，灰白次之，黄白又次之"。但民间斗茶并不完全以茶色纯白为上品，胜负的关键还是在于咬盏：谁的茶乳咬盏时间短，碗壁上的水痕先显现，谁就输了。

因此，《茗园赌市图》中举杯喝茶的那位仁兄，很可能已经和人决出胜负了，比赛结束，大家"一口泯恩仇"岂不快哉。而低头看茶碗的那两位朋友，也许正处于紧张激烈的比赛中！

南宋 刘松年《茗园赌市图》局部　此图描述了宋代街头茶市的热闹场景，中间小贩柜面上贴着"上等江茶"四字。

大宋饮茶"内卷"到极致的表现就是茶百戏。宋初笔记《清异录·茗荈》就记载，有高手擅长茶百戏，可以使汤面幻化出花草虫鱼等图案。至两宋，分茶有时指点茶，有时特指神奇的茶百戏。这种神奇的功夫，多次被文人以"分茶"的名义写进诗文里。

陆游那句"矮纸斜行闲作草，晴窗细乳戏分茶"成为无数文艺青年心之向往；而杨万里描述分茶人的水上功夫更是玄幻入神："纷如擘絮行太空，影落寒江能万变。银瓶首下仍尻高，注汤作字势嫖姚。"茶面千变万化，或如晴云入空，或如影落寒江；而注水就好像劲疾的草书那般洒脱。分茶高手表演了一场"拉花"的艺术盛宴，只不过和现在加奶的咖啡拉花不太一样，不需要添加特别的佐料，仅用茶汤和清水就可以让现场诸位"看大片"。

一直喝茶，一直快乐

茶文化的背后，亦是一个王朝臣民的性格底色。大宋从上至下，推崇茶文化，民间斗茶分茶都烟火气十足。俗有俗的看头，雅有雅的讲究，连选择茶具也成了一门学问。比如宋徽宗说："兔毫连盏烹云液，能解红颜入醉乡。"这重点还是喝茶么？不，是建盏。宋徽宗大有"为了这兔毫盏，朕才喝这口茶"的意思。

宋人对"兔褐金丝宝碗""金缕鹧鸪斑"的深釉色建盏推崇备至，其实也和点茶风气的盛行有关，晶莹雪白的茶汤和深沉内敛的建盏相映成趣，这种视觉上的黑白反差美，正如陆游在诗中念念不忘的"绿地毫瓯雪花乳"。

日本当年也得了几件曜变建盏，便将其奉为国宝，当世仅存的三只完整的宋代传世曜变天目盏，也都藏在日本。而茶道也被僧人带去东瀛，传承至今。日本人虽然学到了宋人喝茶的几分精致，但终究与宋人的温情疏朗有所不同。

宋代的点茶法到明清就逐步没落了，这很大程度上和朱元璋有一定关系。

朱元璋非常敬业，热爱"加班"，但他却是喝茶"反内卷"第一人。按大明帝国"董事长"的性急程度，他大概觉得要按宋代这喝法，耗时又耗力，搞不好班都加完了茶还没做好，于是率先废了龙团贡茶，推行了比较"简单粗暴"的散茶（茶叶）泡茶法，因此，饮茶器具也精简了许多。

时至今日，民间日常流行的也是老朱喜欢的这种方法。饮茶的方法在变，但这杯"国产快乐水"中的香气延续了数千年，也一直盛满了中国人对茶的长情。

宋人花痴行为大赏
——从《花篮图》说起

人们爱四季之美，但四季轮转，春夏秋冬各不相逢，如何贮存四季的繁花丽景，成了宋人心中的一个研究课题。于是美学设计师们充分发挥想象力，想出了"一年景"：把本来无缘聚合的四时花卉绘于一幅（系列）图中，或化身为花纹集合于一身装扮。

这种"一年景"的设计逐渐成为一种流行元素，备受宋代"花痴"们的喜爱，他们仿佛相信：集齐四时花卉，就可以召唤吉祥如意！

《梦粱录》载："四时有扑带朵花，亦有卖成窠时花……更有罗帛脱蜡像生四时小枝花朵，沿街市吟叫扑卖。"杭州茶肆装潢也不忘插花："插四时花，挂名人画，装点店面。"足见宋人爱四时花卉，已经爱到了骨子里。

南宋李嵩《花篮图》系列，便十分符合宋人浪漫的"四时花"趣味，虽然现存只有春夏冬三幅，但可以通过另一幅赵昌的秋菊芙蓉《花篮图》，去补全本系列"三缺一"的遗憾。

逢年过节变"花"样

一年四季各有花开放，遇到重大节庆时，宋人尤其喜欢摆放时令花卉来增添节日氛围。北宋董祥就画了一幅大年初一的瓶花清供《岁朝图》，画中松、梅、山茶一齐插瓶，与灵芝、百合共同衬出吉祥寓意。赵昌的《岁朝图》则以富丽的色调勾勒出梅花、山茶、水仙和长春花的生命力，用灿烂春花寓意这一年的祥瑞快乐。

临近端午的前几天，大街上会叫卖桃枝、柳枝、葵花、蒲叶、佛道艾等植物和花卉，到了农历五月初五，人们会把提前买好的花枝放在门前供养。宫中插花事宜更是大办特办，《武林旧事》记载："以大金瓶数十，遍插葵、榴、栀子花，环绕殿阁。"这种端午花饰，大约就是后世"端午景"（端午节民间供养玩赏吃用诸物）的起源。

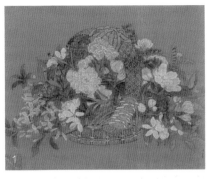

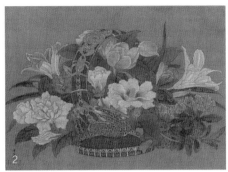

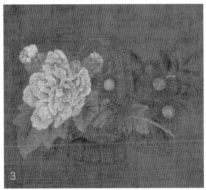

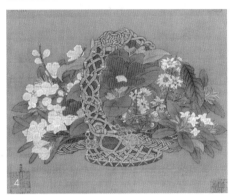

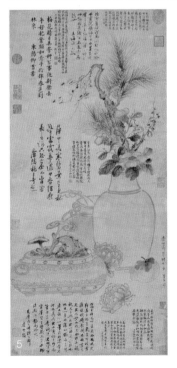

1 南宋 李嵩《花篮图·春》

2 南宋 李嵩《花篮图·夏》

3 北宋 赵昌《花篮图》

4 南宋 李嵩《花篮图·冬》

5 （传）北宋 董祥《岁朝图》

6 （传）北宋 赵昌《岁朝图》

到了重阳节，大街上到处都在卖菊花："逢人提菊卖，方省是重阳。"北宋汴京酒楼也会在这一天以菊花扎成门户作装饰。宫中殿内"分列万菊"，殿中会点上菊灯，这一日的汴京，举目皆是金黄灿色，无比壮观。

各类花器来增色

不仅如此，按南宋《都城纪胜》介绍，宋代宫廷专门安排四司六局之一的"排办局"系统化地管理插花，在花器的制作和选择上也十分讲究。当时很流行竹

1、2 南宋 李嵩《花篮图》局部 花篮编织得十分精巧
3 宋 佚名《瓶花图》局部 瓶状花篮中部镂空，隐约透出花枝叶脉

藤编制的花器，《花篮图》的花篮编织设计便使用了两种以上的配色编织而成，相当精巧。另一幅宋代《瓶花图》中的瓶状花篮，巧妙地在中部挖出镂空，隐约透出花枝叶脉，比密封型的花瓶更富有天然意趣。

　　宋代插花使用的花器和花台，除了常见的瓷瓶、太湖石花台等，还有一些后世罕见的，以及为了防倾倒而固定瓶花的花架，都被宋画记录下来。《文会图》中，一群文士坐在长桌前畅饮闲聊，桌上对称排列摆放着两排六座插花，这是一种特殊孔径的插花花器，花朵插于其中簇成三角形小团，莹白如碎星，与这场斯文得体的宴会氛围相得益彰。《听琴图》中则以古铜鼎为花器插制

1 北宋 赵佶《文会图》局部
2 北宋 赵佶《听琴图》局部
3 北宋 陈清波《瑶台步月图》局部

1 南宋 佚名《华春富贵图》　　2 宋 苏汉臣《靓妆仕女图》局部　　3 宋 佚名《胆瓶秋卉图》局部

茉莉，置于太湖石台上，花枝轻巧灵动，飘逸雅致。为了兼顾瓶花插花的艺术美感和实用性，宋人实在是"杀"死了无数脑细胞。

　　宋代雅士插花有时并不求花多，而是更追求表现出简清疏朗的俊逸之美。正如才女朱淑贞喜欢用一枝花表露心境："一枝淡贮书窗下，人与花心各自香。"南宋《药山李翱问答图》中，画师仅用一株傲然斜欹的梅花，诠释了"云在青天水在瓶"的禅意。素雅瓷瓶，再配上一枝疏影横斜的梅花，足以慰藉《寒窗读易图》中士人冬日的苦读参玄之心。

南宋 马公显《药山李翱问答图》局部　　　　　　宋 佚名《寒窗读易图》局部

花儿也要占"C位"

如果日常插花用到的种类较多，还得为花儿们分个主次。李嵩《花篮图》系列均选用五种不同的时令花卉：春有连翘、林檎、白碧桃、黄刺玫、垂丝海棠，夏有复瓣栀子、萱草、夜合花、单瓣蜀葵、石榴花，冬有水仙、瑞香花、绿萼梅、单瓣茶花、蜡梅。

从视觉效果来看，大朵、团状的花一般占据"C位"作为主花，娇小的花儿则作为衬花。比如：春季中的主角就是白海棠和白碧桃；而夏季的蜀葵花瓣阔丽，自然也位列中心；冬季则是娇艳大方的茶花一下子抓住了人们的眼球。

不过，《花篮图》的这种"站位"在五代的张翊来看，那可是乱了品级的。这位张翊不算很有知名度，不过他的《花经》流传挺广。乍看这名字似乎是一本百花百科全书，不！其实《花经》的内容更像是"选美排行榜"。张翊参考现实的官职，把每种花卉拟人化，按各自的品第分类，从最高至最低，分为一品九命到九品一命。如果按张翊的说法，冬季《花篮图》中占据"C位"的主花不应该是七品的茶花，而应该是一品九命的腊梅才对！

延续至宋代，花的拟人文化愈演愈烈，诞生了"花十友""花十客""花十二客"等多种说法。更有很多文人把心爱的花视为"偶像"，赋予它们不同的气质性情。大家为花创作、为爱"战斗"，好不热闹。文采好的纷纷题诗写文，周敦颐的《爱

莲说》就留下了咏莲千古名句："出淤泥而不染，濯清涟而不妖。"著名的爱梅达人范成大不仅留下不少咏梅诗，还身体力行种梅数百棵，留下了专业的养梅心得《范村梅谱》。

而名气更大的爱梅人士当属林逋（字君复，谥号和靖），他的名句"疏影横斜水清浅，暗香浮动月黄昏"甚至比他本人更"出圈"。林逋隐居西湖孤山读书，不仕不娶，唯独爱极了梅花。别人家的老婆是花轿抬进门，传闻这位林和靖的老婆却"种"在园子里，人称"梅妻"。不少文士对他十分仰慕，留下画作来表达对这种隐居生活的向往之意:《林和靖梅花图》中的主角正在月下赏梅;《西湖吟趣图》则呈现的是撑腮看梅、呆萌可爱的林逋。

南宋 马远《林和靖梅花图》

宋末元初 钱选《西湖吟趣图》

文艺青年，强势爱花

有些人对花儿的爱，就显得比较霸道，他们不惜贬低"拉踩"别家花儿，力图证明自己喜欢的花才是最香最美的。典型代表就是南宋王贵学，他在《王氏兰谱》中说道："竹有节而啬花，梅有花而啬叶，松有叶而啬香，惟兰独并有之。兰，君子也。"总而言之一句话：

你们喜欢的竹、梅、松，实力都不咋的，被我家兰花全方位吊打！

擅画的宋代创作者，为了爱花也毫不吝惜笔墨，有人一生几乎只研究一种花。南宋的扬无咎自名"村梅"，一生爱梅种梅，凝聚多年心血，直至六十九岁时画下墨笔《四梅图》，描绘了梅花从含苞待放到怒放直至凋零的过程，气韵不凡，是为宋代画梅巅峰作品之一。

宋末元初的郑思肖则独爱画兰，赵家江山覆灭后，他成了一位伤心遗民，常画兰花以排解心中郁气。他借《墨兰图》中那丛孤零零的无根兰花，表达内心无尽的哀悼积郁，也祭奠着再也回不去的故国。

1 南宋 扬无咎《四梅图》局部
2 宋末元初 郑思肖《墨兰图》

牡丹才是致富密码

虽说各花入各眼，但在宋代普通民众心目中，牡丹才是公认的花中"流量明星"。南宋张邦基在《墨庄漫录》中记载了当时洛阳牡丹花会的盛况：太守吩咐在梁、栋、柱、栱间各处都挂满鲜花，打造出由牡丹立体花墙包围的宴集之所。现代人奢豪婚庆现场的花墙，或许能比拟当年一二。

太守费尽心思布置会场，只因为牡丹人气过高。苏轼跟随杭州知州去吉祥寺僧守璘的花圃赏牡丹，记下了当时众人观赏牡丹芳姿的盛况："自舆台皂隶皆插花以从，观者数万人。"

人们对牡丹抱持的感情，是愿意真金白银为它打 CALL 狠狠花钱的那种，甚至在宋代已经形成了非常完整的"追星"产业链。很多园林的主人敏锐地捕捉到这点：牡丹作为人气这么高的"流量"，还挺适合"变现"！朋友们，想欣赏牡丹么？那就付费吧！

南宋 佚名《牡丹图》

名贵的牡丹品种魏花（即魏紫）绽放之际，就吸引了超高人气，园主便趁机收取船票钱，引游人渡船赏花："人税十数钱，乃得登舟渡池，至花所。魏氏日收十数缗。"娇艳魏紫"在线撩人"，谁能抵挡得住这馥郁明艳的气质呢？宋人花鸟画重视写生，从故宫博物院收藏的一幅栩栩如生的南宋《牡丹图》，便能体会到魏紫牡丹的雍容大气之美。

另一种名为"姚黄"的牡丹也因为极其珍稀，一年才得数朵，开放之时更是轰动世人，人们不远千里前往，只为一睹姚黄牡丹的罕见容颜："都人士女必须倾志往观，乡人扶老携幼，不远千里。"姚黄"吸睛"又"吸金"，足以让苑圃主人当年直接实现财富自由："姚黄苑圃主人，是岁为之一富。"

张邦基曾记载，当时有陈州园户牛家出现了一枝变异的牡丹，牛氏给它取了个特别金贵的名字——"缕金黄"，并将其圈护起来。接着干吗呢？那当然还是收门票钱："于门首遣人约止游人，人输十金，乃得入观。"用这个方法，牛家钱袋子鼓得满满，也实现了经济上的增收创收。

从这么多靠牡丹发财致富的故事，可见牡丹不愧为真国色，由唐至宋，依然有刘禹锡所描述的"花开时节动京城"的强大人气和魅力。对很多园主来说，牡丹是实实在在的致富密码。

哪怕是被"圈养"在闺房中的牡丹瓶花，亦不减大家闺秀的气质。《盥手观花图》中，一名女子刚完成了她的牡丹插花作品，瓶中三株异色牡丹互为掩映，华贵大气，又别具个性。

南宋 佚名《盥手观花图》（局部）

爱花爱到骨子里

为了满足人们日益增长的赏花需求，宋代的官方园林会定期开放，邀请市民观赏游玩。如汴京琼林苑、金明池定于每年三月一日至四月八日开放，并由御史台提前在宜秋门贴上公告："三月一日，三省同奏圣旨，开金明池，许士庶游行，御史台不得弹奏。"这里"御史台不得弹奏"的意思，就是御史台不能谴责士大夫官员们"摸鱼"逛园子。朝廷鼓励全民一起开开心心游园，尽享满园春色，真可谓是"君叫臣逛，臣不得不逛"。

正是这种自上而下的鼓励，令宋人将出游赏花的热情释放到底。

以赏花为首要主题的"花朝节"，也被宋人过出了"狂欢节"的意味。杨万里在《诚斋诗话》中记载：

"东京二月十二日曰花朝，为扑蝶会。"

南宋《梦粱录》也记载：

"仲春十五日为花朝节……百花争望之时，最堪游赏。"

无论是汴梁人还是杭州人，大家都趁着花朝节访友踏青，享受大好春光。到后来，花朝节还增加了祭拜花神的环节，有的资深花痴竟摇身一变成为花神，在清代流传下来的一些花神版本中，林逋就成了"梅花男神"。

除了在节日大肆赏花，平时也很容易买到花。南宋临安有专门的花街，每日卖奇花异草："又有钱塘门外溜水桥东西马塍诸圃，皆植怪松异桧，四时奇花，精巧窠儿……"而且这门生意也还算兴隆，植物花草的销量相当不错："每日市于都城，好事者多买之，以备观赏也。"宋代蔡戡在《定斋集》中记载，靠卖花这门生意，很多个体户小贩的收入并不比种地耕作少。

除了观赏，平时大家买花还能用来干吗呢？消耗量最大的大概要算簪花了。

宋人生活中，男女老少出门时都很愿意簪花，当然也就能催生出日常刚需的"鲜花经济"。不夸张地说，簪花就如同今日的口红一般盛行。现代如果有个八尺大汉唇上涂着"姨妈色"，和小姐姐们一起讨论最新口红色号，那画面确实有点不敢想。而宋代就不一样了，那时的男子不分年龄争当"花美男"，男孩们、老汉们头上的花儿比女孩们的娇艳，却并不是什么怪事。

假设宋代也有社交 APP，想必很多簪花男子也会吆喝起来："老铁们，看我今天簪的花美不美！给哥们儿点赞点起来！"

簪花有时还是一种特别的荣耀。宫廷中举行宴饮或是重大典礼之际，皇帝一般会赏赐官员花朵，而皇帝本人有时也会戴花。北宋时这种君臣簪花同乐的制度逐渐发展起来，并在南宋时演变为一项重要的礼仪制度。但宫廷宴会簪花必须"各依品位"，不得僭越。

宋人爱花、栽花、赏花、插花、簪花，撑起了一个完整的花卉产业链，也撑起了"小楼一夜听春雨，深巷明朝卖杏花"的花香盎然的宋代。在一季又一季的轮回中，人们与四时花儿相处成老友，体会大自然赠予的圆满。

　　法国汉学家谢和耐提出，宋代是"中国的第一次文艺复兴"。宋文化的活力辐射至街头巷尾，在以茶馆瓦舍为代表的平民文化土壤中结出累累硕果。人们对平民文艺和娱乐表演表现出极大热忱，综艺的商业化、产业化丝毫不比今天逊色。靠真本事吃饭赚钱，人人平等，这不得不说是宋代超前的娱乐精神。

第四章 市井气

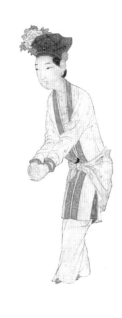

大宋综艺很"出圈"
——不止《歌乐图》里有女团

近些年，每年春节和元宵的联欢晚会，都是各大卫视比拼收视率的重要节点。

而在宋代，元宵的街头可谓是全民联欢的场所。这天夜里，城外的人竞相涌入，城里人流如织，灯火通明，多处架起的彩楼、乐棚、露台供人游玩。艺人们更是跃跃欲试，想要大展身手，尽显台下十年功。有舞队更是从前一年的冬至就开始排练，力图呈现最精彩的演出。

除了特殊节日，平时人们想看点"综艺节目"也不是什么难事，诸如"好声音"、女团演出、说唱、达人秀这些大众喜闻乐见的综艺表演，在宋代也已经是遍地开花。

大宋女团哪家强

文艺表演是宋人喜爱的精神食粮。正所谓家中有粮，心里不慌，很多宫廷贵族和文人雅士干脆养起家庭乐团，由此诞生了众多声乐女团。仁宗朝的宰相韩琦家里有女乐二十余人，欧阳修有歌伎八九人，就连名臣范仲淹、文天祥也蓄有歌伎，可见当时风气如此。

周密在《齐东野语》中记载，循王之孙张镃举办了一次"牡丹会"，动用了数十位美貌歌姬，轮流进献曲乐。普通人哪见过这等华丽阵仗啊！那场"烛光香雾，歌吹杂作"的女团舞台，令在场的诸位宾客恍然若梦，难以忘怀。

《齐东野语》还记载，有位郡王家的乐团里单是笙队就有二十余人，十月至次年二月，熏焙笙簧使用的煤炭每天多达五十斤！重费奢靡的程度令人震惊！可以说，当时高官贵人的宴请，最大的光荣就是自家的乐团唱出水平，唱出风格。

仅仅根据典籍文字记载，今人就已经能大概想象到贵族家中的奢华女团表演，而从宋画中更能直接看到女团们的表演现场。比如南宋的《歌乐图》，画的就是贵族专业女团排练的场景。美少女们画着精致妆容，身穿统一制服，

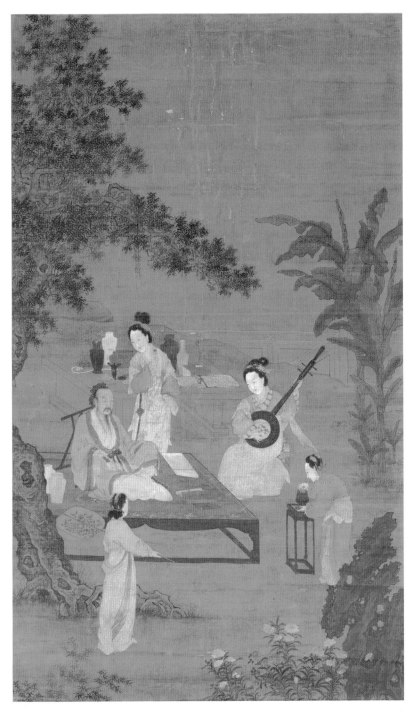

南宋 李嵩《听阮图》 士大夫正静听家中的歌伎女团弹阮击拍，怡然自得。

气质典雅。大概是还没到正式演出，女孩们一脸轻松愉悦，甚至还"拉小群私聊"了起来。

南宋《荷塘按乐图》中，现场虽不见主人，倒是"便宜"了画外人，得以远远"窥见"月台上女团们专业整齐的吹笛表演，旁边有侍女端盘捧盏沿湖而入，似乎在为一场宴筵做准备。与此类似，《杨柳溪堂图》同样表现了浓荫下琴声泠泠、箫音幽幽的清雅场面，令人忘俗。

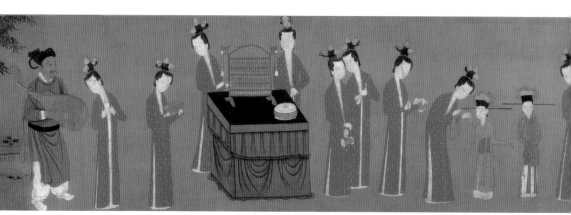

南宋 佚名《歌乐图》局部

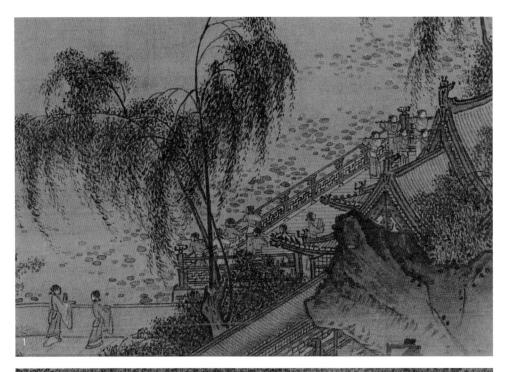

1 南宋 佚名《荷塘按乐图》局部
2 南宋 佚名《杨柳溪堂图》局部

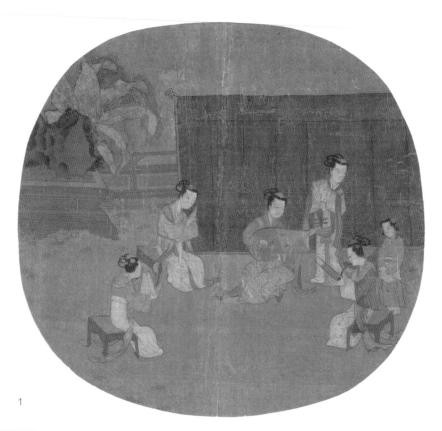

1

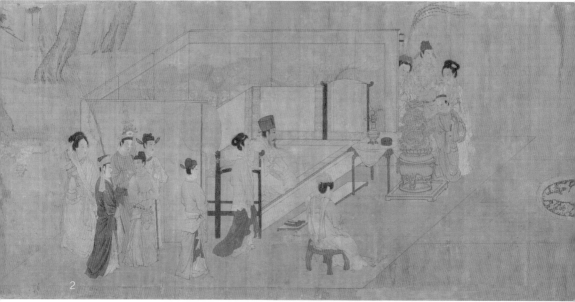

2

如果想靠近点看演出细节，也不是没可能。传为周文矩所作、实际可能为宋人手笔的《按乐图》，便为人们近距离呈现了女团演奏的场面。朱漆雕栏的庭院中，有五位女艺人正在演出，正中的女子弹拨琵琶，其余一人击拍板，一人吹笙，另二人拍手相和，十分赏心悦目。

从年代更早一些的《合乐图》中，也能感受到女团宏大的声乐氛围。画面中，由十几名女乐手组成的乐团正在进行表演，她们各自演奏着拍板、大筚篥、横笛、羯鼓、笙、方响、筝、竖箜篌、琵琶等多种乐器，贵族男子坐于榻上，在众美人衣香鬓影的环绕下，沉浸于美妙的乐声之中，这才是真真实实的帝王级别的享受！

没了编制可咋办？

养乐团虽好，但是费钱啊！对此，南宋孝宗深有感触，他觉得为了几个节日养大型乐队太过于奢侈，便下诏废除宫廷教坊，于是有臣子提议采用"临时

1（传）五代 周文矩《按乐图》
2（传）五代 周文矩《合乐图》

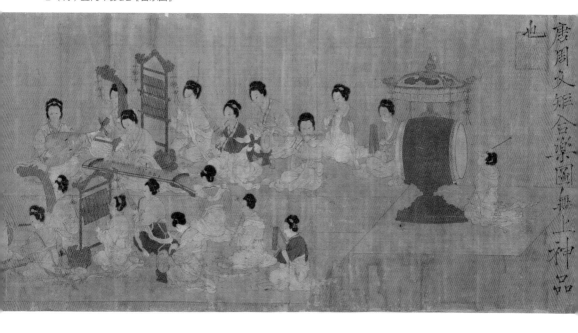

点集"的方式：有需要的时候，便从官府临时召集艺人入宫，并让民间艺人一起加入，来凑齐"综艺联欢大会"，岂不美哉？

这不能怪皇帝和臣子们算盘打得太精，也因为宋代的民间艺人业务水平实在太"能打"了，连宫廷众人也对民间综艺表演欲罢不能。早在北宋，衙前乐营就已有艺人名额，他们主要在民间活动，有事则被召唤，演一回就给一回钱，名叫"和雇"，表演内容不仅仅有音乐演奏，还有大量民间的百戏民俗。"临时点集"的做法既省了排练时间和经费，又能一睹民间艺人的风采，不得不说是一笔很划算的经济账。

甚至到了南宋，《朝野类要》记载："近年衙前乐已无教坊旧人，多是市井岐路辈。"而《梦粱录》说士庶"筵会或社会，皆用融和坊、新街及下瓦子等处散乐家"。市井民间艺人包揽了大量官方和民间表演需求，"接单"接到"手软"。

那些没了编制，所谓"减罢"的宫廷艺人也只能另谋出路，靠本事在民间闯江湖。而身负才华的顶尖高手在御前表演的履历，其实对艺人本身是很好的宣传。《武林旧事·诸色伎艺人》中记载："孙奇（德寿宫）、任辩（御前）、施珪（御前）、叶茂（御前）、方瑞（御前）、刘和（御前）、王辩（铁衣亲兵）……""御前"二字，说明这些乐人有曾在皇宫演出的经历，这是一种极大的荣耀，艺人们简直是把"皇家认证"打在"公屏"上。

这里娱乐真有"圈"

说到失去编制的艺人的最佳"再就业中心"，就不得不提勾栏瓦舍。所谓勾栏瓦舍，就是民间艺人表演的场所。《梦粱录》中提到："瓦舍者，谓其'来时瓦合，去时瓦解'之义，易聚易散也。"虽说瓦舍的原意是"易聚易散"，但由于宋代的勾栏瓦舍人气"爆棚"，最终形成了固定的演出场所。

开封就已经有大量的瓦舍，有些瓦舍甚至可以容纳数千人，如《东京梦华录》介绍的"街南桑家瓦子，近北则中瓦，次里瓦，其中大小勾栏五十余座。内中瓦子莲花棚、牡丹棚，里瓦子夜叉棚、象棚最大，可容数千人"。当今国家大剧院最大的音乐厅也不过容纳 2000 多人，据有人测算总量约容纳 5000 余人，而宋代东京城里就有不下四个堪比国家大剧院规模的演出场地，再加上大大小小几十座瓦舍，可见宋代人综艺消费有多么旺盛。

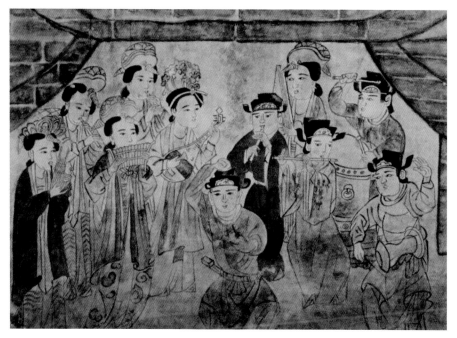

河南禹州白沙宋墓一号墓壁画 图中表现的应为勾栏瓦舍中的伎乐演出

　　瓦舍里有这么大的客流量，由此也衍生出多种生活娱乐服务："多有货药、卖卦、喝故衣、探搏、饮食、剃剪、纸画、令曲之类。"可谓是集娱乐、消费、生活于一体的大型综合场所，令很多观众流连忘返，"终日居此，不觉抵暮"。

　　即便是宋室南渡，迁都临安以后，瓦子勾栏仍旧有增无减，到南宋末年，"北瓦、羊棚楼等，谓之游棚。外又有勾栏甚多，北瓦内勾栏十三座最盛"。

　　勾栏瓦舍中"不以风雨寒暑，诸棚看人，日日如是"，来往的人络绎不绝，所以各类节目表演完全不用愁"收视率"，有所谓"勾栏不闲，终日团圆"的说法，这对艺人来说是件名利双收的事。在各类演出兴旺发达的环境下，观众们也逐渐养成了付费观看演出的意识，愿意花钱在现场点播以表敬意，正所谓"优萃云集，奏乐献艺，观者挥金与之"，一入瓦舍深似海，从此银子是路人。

　　可以说，勾栏瓦舍是大宋版的百老汇，是造星梦工厂，也是名副其实、看得见摸得着的综艺娱乐"圈"。这里各种"接地气"的表演如说唱、达人秀、戏剧演出等，和今天在电视和网络平台中见到的综艺节目差不多。

在诸多节目中，最常见的类型就是说唱。说唱分为说话类和演唱类。说话有小说、讲史、说经、说铁骑儿、说浑话、学乡谈、学像生、说药等；演唱有诸宫调、唱京词、小唱、合生、唱赚、吟叫、嘌唱、涯词等。人们在"歌台舞席，竞赌新声"。这种如火如荼的市场竞争也激发了艺人们不断创新，比如诸宫调就是宋代艺人孔三传发明的"新说唱"。这种说唱表演颇费设计，需以歌唱和说白相间的方式进行叙事，歌唱部分以多种宫调多曲串接而成。诸宫调不仅很受当时的士大夫欢迎，还因为其将单独的曲子组织为套曲的形式，对后世戏曲文学也产生了一定影响。

说唱也有热血的趣味玩法。《武林旧事》讲述元宵时，宫中挑选小贩中的"善歌叫者"，集体搞了个 PK 叫卖声的说唱综艺，时间一到，小贩们便使尽吃奶的力气，在皇家众人面前比拼"歌叫"说唱技能，还能顺便推销产品给宫人，提升营业额。

民间 battle 花样多

既然官方带头找乐子，民间自然也不甘示弱。

《鸡肋编》中也有乐伎"对棚"人气 PK 的记载：成都当时有两家酒坊用乐伎"较艺于府会"的方式吸引游人。艺人们根据投骰子来确定表演先后顺序轮流演出，以观众的喝彩笑声作为投票依据，几个回合下来，最终决出"人气王"。这样的比拼表演吸引了大量围观群众，"庶民男左女右，立于其上如山"。

瓦舍中最风靡的表演还有"达人秀"神技。杂技达人表演上索、踏索、踢瓶、踢碗、顶撞、弄斗、壁上睡、踢跷、打交辊等；魔术达人表演吃针、藏针、藏人、烧烟火、放爆竹、火戏、水戏儿等绝活；兽戏达人能教虫蚁、教走兽、弄熊、猴呈百戏等等。这些不同的表演类型散见于宋代笔记中。宋代有一幅《百子图》，部分情节就取材自伎艺人的表演，画中的婴孩模仿艺人表演，非常热闹。

宋画很乐于把欢乐的杂技表演和婴孩置于一幅画中，表达出强烈的喜庆和祝福意味。由此也可以从侧面看出，孩子们在家长的耳濡目染下，对宋代精彩的综艺表演喜爱不已。例如，《杂技戏孩图》中的艺人正在敲击身上的小鼓，两位小朋友神情专注，被他的表演深深吸引。

不仅如此，大宋人民"嗑瓜看戏"也是热火朝天。傀儡戏有悬丝傀儡、仗

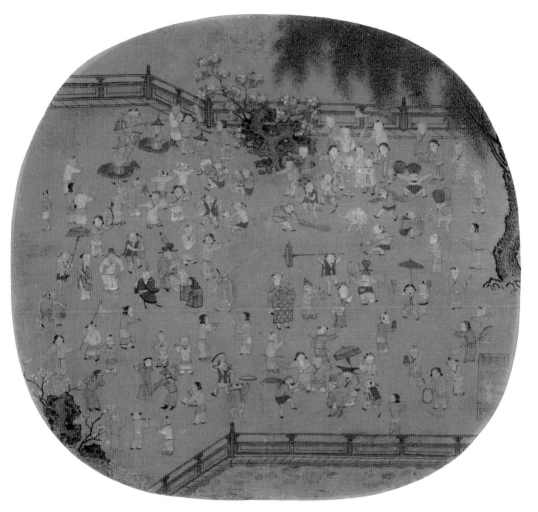

（传）宋 苏汉臣《百子图》

头傀儡、水傀儡、药发傀儡等；影戏有手影戏、乔影戏等；真人戏剧则有正杂剧、院本杂剧、南戏、北杂剧等。类型众多，可以满足不同人群的口味。

《杂剧〈打花鼓〉图》《杂剧〈卖眼药酸〉图》呈现的则是杂剧艺人的表演现场。艺人们穿上专业的服饰，闻乐入戏。《杂剧〈卖眼药酸〉图》中两位艺人的肢体互动，是不是让人觉得有点滑稽？觉得搞笑就对了，"酸"其实就代表着讽刺戏谑的意味，也算大宋人民合家欢时看的一种"喜剧片"。

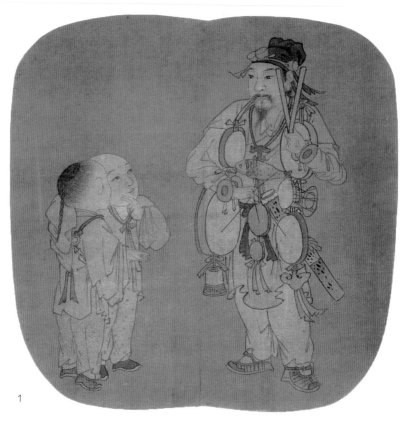

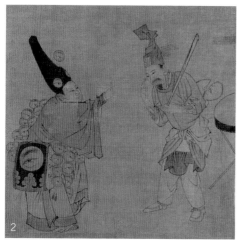

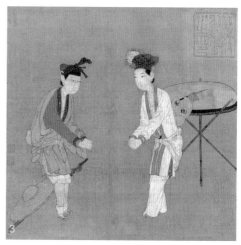

1 宋 苏汉臣《杂技戏孩图》

2 南宋 佚名《杂剧〈卖眼药酸〉图》

3 南宋 佚名《杂剧〈打花鼓〉图》

而在勾栏之外还有些流落江湖的独立艺人，《武林旧事》里称"或有路岐，不入勾栏，只在耍闹宽阔之处作场者，谓之'打野呵'"，这种流浪艺人被称为"打野呵"或"路岐人"。

路岐艺人面临更为残酷的行业竞争，为了"搏出位"，他们的表演类型也是五花八门，有的甚至还挺生猛，比如倒吃冷淘、吞铁剑、吐五色水、旋烧泥丸子。这些名字奇特的表演，恐怕就是为了能第一时间抓人眼球。不得不说在哪个时代都有出奇制胜的人，而竞争恰是最大的创新原动力。

如果觉得在瓦舍和路边，人挤人看演出不够私密舒坦，便可以移步至酒店茶馆中，观赏小型的歌乐演出。宋代酒肆茶坊揽客不仅靠美酒美食，还靠美声和说唱表演。《东京梦华录》记载，北宋有些酒肆中会有女子提供声乐表演："又有向前换汤、斟酒、歌唱，或献果子、香药之类，客散得钱，谓之'厮波'。又有下等妓女，不呼自来，筵前歌唱，临时以些小钱物赠之而去，谓之'札客'。"

《梦粱录》也记载，有的酒库选择貌美的官妓或私妓唱歌卖酒，歌喉宛转，令人百听不厌。《都城纪胜》中也有类似推广梅花酒的歌曲演出："绍兴间，用鼓乐吹梅花酒曲。"南宋临安的一窟鬼茶坊，被研究者认为是因演绎话本《西山一窟鬼》而得名，店主利用表演做出了差异化服务。为了业绩，也真是拼了！

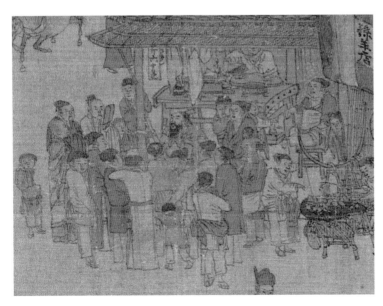

北宋 张择端《清明上河图》局部

肉铺前的说书人，很可能就是流浪艺人"路岐人"，他说书很有表现力，连孩子也听得津津有味。

曾敏行撰写的《独醒杂志》中，曾提到音律高人云翔在酒肆中与人探讨音乐："云翔尝赴礼部，与仲兄及诸乡人饮于酒肆，有数老乐工相近，谈论音律，云翔微笑。"足见宋代有的酒肆，已发展成为当时音乐人探讨乐理的沙龙场所。

不仅如此，有的茶坊甚至因为坐镇店中的音乐人水平高超，也开始做起音乐培训班的工作。音乐教习的内容以乐器、唱叫为主，这都是当时的流行表演类型。这种教习方式也叫"挂牌儿"，算是茶坊演艺这个细分市场"小而美"的特色项目。

创作者社团

宋代蓬勃的演艺市场催生了很多专业的创作者社团。《武林旧事》记载，"二月八日为桐川张王生辰，霍山行宫朝拜极盛，百戏竞集"，如绯绿社（杂剧）、遏云社（唱赚）、同文社（耍词）、清音社（清乐）、雄辩社（小说）、绘革社（影戏）。组织中有专人创作，并有专人演出，形成了一套完整的商业链。

甚至有些时候，一人成神就能独自撑起一片天！千古留名的柳永，就是这片"综艺娱乐热土"培育出来的伟大创作者。他当年已经是大宋最"红"的"网红"词作者，堪称"中国风"歌词的祖师爷，当时的教坊乐工每得新腔，都非常希望柳三变先生来为他们填词，用他写的词很容易"走红"，因为柳永喜用俚语俗语，够通俗！够直白！够热辣！

比如他写的相思："恨薄情一去，音书无个。早知恁么，悔当初、不把雕鞍锁。向鸡窗，只与蛮笺象管，拘束教吟课。镇相随、莫抛躲，针线闲拈伴伊坐。和我。免使年少，光阴虚过。"唱词十分口语化地道出了闺房女子思念情人的热烈心思：你个"渣男"！居然不来个信，早知道这样，就该把你出门用的雕鞍锁严实喽！

很多歌妓们也都以唱三变词为荣，而能得到柳三变赠词，那更是意味着会身价大涨，但想找柳三变写词的人数不胜数，经常得"取号排队"。

柳永的音乐修养也非常高，据统计，在宋代所用八百八十多个词调中，有一百多调是柳永首创或首次使用。不夸张地说，咱们大宋"华语乐坛"不能没有柳三变！

这是个令苏轼都有点嫉妒其才华的男人，苏轼曾问过一道堪比"我和某某掉水里你救谁"的"送命题"："我词何如柳七？"好在当时有人巧妙地总结

出二人之差别："柳郎中词，只合十七八女郎，执红牙板，歌'杨柳岸晓风残月'；学士词，须关西大汉，铜琵琶，铁绰板，唱'大江东去'。"简单来说，就是柳永词婉约通俗，苏轼词豪放豁达，各有千秋，这才完美解决了这道两难问题！

优秀的创作者们为旺盛的演艺市场贡献了创作心血，有些出色的演艺人士也靠才华获得了高价报酬。如《坚夷志》记载，说浑话的艺人张山人"多颖脱，含讥讽"，他的表演讽刺意味十足，于是"所至皆畏其口，争以酒食钱帛遗之"，有些人怕成为他的讽刺对象，居然上赶着给他送钱帛酒食。

女艺人"红利"

在演艺行业中，优秀的女性从业者层出不穷，不少人因此名利双收。杂剧女艺人丁都赛就是当时的名角，在重大节日时，她便是御前登台献艺的重要角色。在《东京梦华录》中提及的名角还有李师师、徐婆惜、文八娘等多位女性，她们活跃在小唱、嘌唱、杂剧、叫果子（模仿叫卖声的口技表演）等各个领域。

由于演艺业发达，对女性从业人员的需求量也很大，甚至一度导致中下阶层中重女轻男的现象。北宋有人曾经记载："中下之户不重生男，生女则爱护如捧璧擎珠。"

此外，也有人记载南宋时期的杭州"风俗尚侈，细民有女则喜，生男则不举"。但这些重女轻男的家长算盘打得噼里啪啦响，并不是真心疼爱女儿，而是因为能赚钱。宋代洪巽《旸谷漫录》曾说，"随其资质，教以艺业"，"用备士大夫采拾娱侍"，也就是希望女孩子被出得起高价的人看上，把她们打造成赚钱工具。这种由于"资本过热"引发的现象，应该算是宋代发达娱乐业的另一个阴暗面。

乐器也有"氛围组"

发达的娱乐业带来的改变有很多。例如，在唐诗中出尽风头的琵琶类乐器，到南宋时大多仅用于宫廷教坊大乐中。而锣鼓、笙箫等乐器，尤其是鼓异军突起，地位上涨，不仅在宫廷雅乐中被广泛应用，也经常出现在民间俗乐的表演中。这很可能是因为随着民间综艺表演的大肆风行，作为乐器中最能带动观众热情的"氛围组"，鼓、笛、锣的使用场景太广泛了！

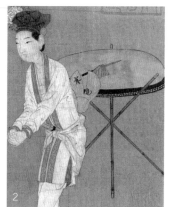

1 南宋 佚名《歌乐图》局部 鼓
2 南宋 佚名《杂剧〈打花鼓〉图》局部 花鼓

在宋代，用拍板、鼓和笛等三种乐器合奏的"鼓板"，是一种非常流行的演奏形式。而坊间说唱表演中的"鼓子词"也因主要以鼓伴奏而得名。

在表演时，鼓、笛都是很重要的伴奏乐器。《东京梦华录》中多次记载，御前表演时"先列鼓子十数辈，一人摇双鼓子……唱讫，鼓笛举"。民间为二郎神庆生所举办的百戏表演，也有鼓板、合笙、矴鼓等演奏。

即便没有伴奏，民间的纯鼓乐表演也很有看头，比如百面腰鼓表演声如春雷，非常震撼："腰鼓百面如春雷，打彻凉州花自开"（苏轼），"腰鼓百面春雷发"（陆游）。《歌乐图》《杂剧〈打花鼓〉图》《周颂清庙之什图》等画作中，都能看到在不同的或俗或雅的表演场合中，出现了各式精致的宋代鼓。

除了音乐表演，端午节赛龙舟比赛，锣鼓乐声也是给参赛选手"打鸡血"的重要伴奏。《东京梦华录》记载："龙船各鸣锣鼓出阵，划棹旋转，共为圆阵，谓之'旋罗'。"元代王振鹏的《金明池争标图》，画的就是这样一个激动人心锣鼓喧天的比赛场面。

元宵节，人们很可能还会看到很多卖焦䭔（一种饼食）的小贩，变身街头艺人随拍子敲鼓，给大伙儿表演一场"街头艺术"："敲鼓应拍，团团转走，谓之'打旋罗'。"南宋还有摆摊猜谜的街头游戏，"商谜者先用鼓儿贺之"，鼓在人们带货的场合，确实是特别好用的聚人气道具。

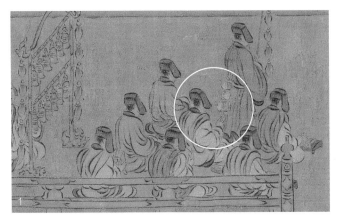

1 南宋 马和之《周颂清庙之什图》局部 雅乐演奏时用鼓伴奏
2 元 王振鹏《金明池争标图》局部 船尾人正在敲鼓为队友助威鼓气

 法国汉学家谢和耐提出，宋代是"中国的第一次文艺复兴"。宋文化的活力辐射至街头巷尾，在以茶馆瓦舍为代表的平民文化土壤中结出累累硕果。人们对平民文艺和娱乐表演表现出极大热忱，综艺的商业化、产业化丝毫不比今天逊色。靠真本事吃饭赚钱，人人平等，这不得不说是宋代超前的娱乐精神。

全能一哥带货上新啦！
——《货郎图》三百件"秒杀"手慢无

"双十一"购物狂欢的快乐，宋人也懂。当时就有一个走街串巷的男人，瞄准了儿童市场，他不仅背负着全村孩子的快乐，也能让大人笑着把钱袋子掏出来。

这个让人忍不住"剁手"的男人，就是南宋李嵩笔下的带货达人——货郎。李嵩画过多幅货郎题材，留存至今的至少有四幅，分别藏于北京故宫博物院、台北故宫博物院、美国大都会艺术博物馆和克利夫兰艺术博物馆。这几幅图画的都是货郎在乡村卖货的场面，其中北京故宫博物院收藏的《货郎图》画卷，是场面最为"壮观"好玩的一幅。

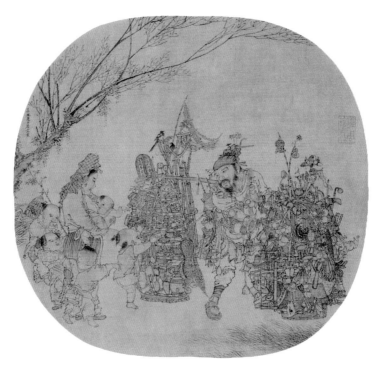

南宋 李嵩《市担婴戏图》（台北故宫博物院）

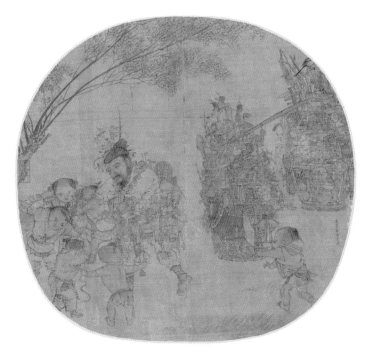

南宋 李嵩《货郎图》（美国克利夫兰艺术博物馆）

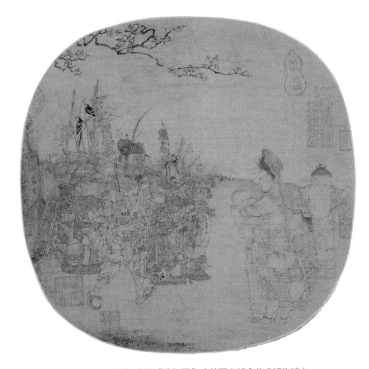

南宋 李嵩《货郎图》（美国大都会艺术博物馆）

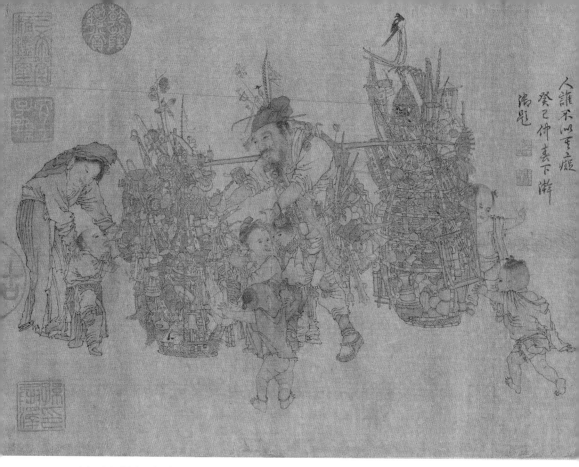

南宋 李嵩《货郎图》（北京故宫博物院）

你想买的我都有

画中的货郎裹着头巾，半挽衣袖，露出健壮的半臂，脚上系着绑腿，这样轻便的装束，便于肩挑重担和行走。架子上放不下的货品，货郎就把它们挂在身上，可见他的体力非同寻常，真真是"力拔货山气盖世"！

左边货山底部的布巾上写着几个小字：三百件。货郎靠自己一人挑起这么多时髦玩意儿，俨然一座小型的百货商场，就差扯开嗓子吆喝"买不了吃亏，买不了上当""买到就是赚到"，完全就是大宋"带货一哥"的架势。

货架上琳琅满目的商品可以分为几大类。生活用品如瓶、碗、缸、杯盘、斗笠、筐箩、笤帚等；食物如瓜果、糕点、萝卜、青菜、黄酒等。而最让孩子们欣喜若狂的，自然是各种玩具：长柄棒槌、风车、噗噗噔（一种发声玩具）、不倒翁、小泥人、雀鸟……

1 长巾上写有"三百件"　　2、3 瓶、碗、笤帚等生活用品

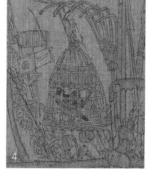

1 瓜果、蔬菜　　　3 风车　　　　　5 不倒翁和泥偶（泥偶类似于"磨喝乐"）
2 风筝　　　　　　4 雀笼

什么玩具最抢手？

宋代玩具业非常发达，《东京梦华录》《梦粱录》《武林旧事》《西湖老人繁胜录》《都城纪胜》等都记载了各种名目的玩具。

宋代的七夕，街市上还有"玩具博览会"，其中有一种"手办"尤其畅销，如《东京梦华录》中提到："七月七夕，潘楼街东宋门外瓦子、州西梁门外瓦子、北门外、南朱雀门外街及马行街内，皆卖磨喝乐，乃小塑土偶耳。"磨喝乐是用泥土做成的玩偶"手办"，南宋金盈之《醉翁谈录》也提到这种玩具"小大不一，价亦不廉。或加饰以男女衣服……"在《货郎图》中右边担架由下往上第四层，就放着一对十分精巧的男女衣装土偶，十分接近于《醉翁谈录》"磨喝乐"的描述。

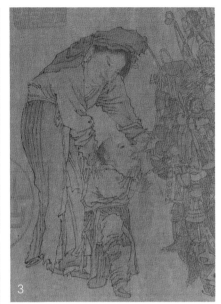

1、2 孩童们争先恐后跑向货郎
3 妇人开心地带孩子挑选玩具

　　玩具的魅力让孩子们欲罢不能，注意力完全被货架上的"爆款"吸引，都争着想要那件心爱之物。他们跑的跑，扑的扑，更有几个稚儿直接摸向自己喜欢的东西，打算上手"秒杀"。购物使人"疯狂"，宋代商品经济发达，"秒杀好物"的习惯恐怕就从那时就开始啦！娃娃们也耳濡目染蓄势待发，场面一时陷入混乱。

　　宋代的苏汉臣也画过一幅孩子们围着货郎抢购的场面，抢购到合心意玩具的孩子们都开心得手舞足蹈。看来宋代的家长对儿童玩具的态度还是比较开明的，放任孩子们买买买。这样无忧无虑的童年，连围观妇女也看得十分开心。

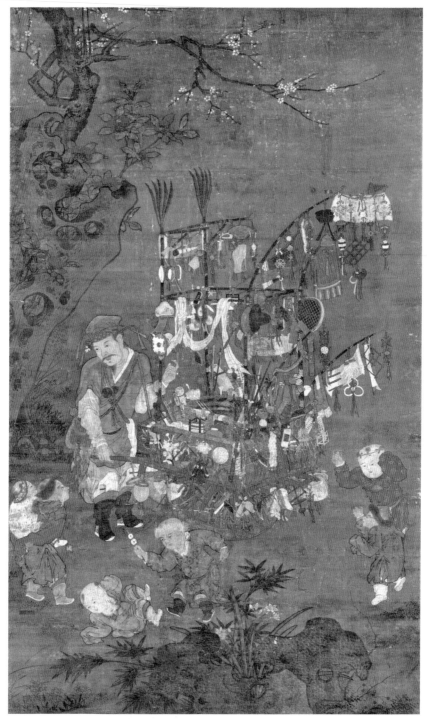

（传）宋 苏汉臣《货郎图轴》

现场带货要 rap？

宋代经济发达，竞争激烈，货郎们想要生意好，光靠产品本身过硬是不够的，还少不了要花式打广告，毕竟酒香也怕巷子深嘛。而图中的这位货郎，很可能还是一位"说唱选手"，精通带货用的"货郎曲"。

《水浒传》中，燕青曾扮作货郎，宋江便闹着要他唱货郎曲，原文是这么写的："众人看燕青时，打扮得村村朴朴，将一身花绣把衲袄包得不见，扮做山东货郎，腰里插着一把串鼓儿，挑一条高肩杂货担子，诸人看了都笑。宋江道：'你既然装做货郎担儿，你且唱个山东货郎转调歌与我众人听。'"

吴自牧《梦粱录》中也提到了这种独特的货郎调："今街市与宅院，往往效京师叫声，以市井诸色歌叫卖物之声，采合宫商成其词也。"清李渔《风筝误·惊丑》中有一句是这么写的："手中只少播鼗鼓，竟是街头卖货郎。"

划重点总结一下，宋代卖货郎说唱货郎曲还少不了手中的"串鼓儿"，也就是货郎鼓，现场带货时，需要手摇货郎鼓，摇出鼓调配合唱词。而李嵩笔下这位"主播"手上正好拿着一只小鼓，嘴巴微张念念有词，也许正在现场带货呢。难怪孩子们如此奋不顾身扑向他，"敢情"也是为了给"主播一哥"捧场呢。

宋代小贩把吆喝玩成了"街头艺术"，连皇帝后妃都抵御不了叫卖声的魅力。《武林旧事》中就记载过一次御前"叫卖艺术大赛"，优胜者直接一战"蹿红"，"金珠磊落"，一夕暴富。

南宋 李嵩《货郎图》局部 卖货郎手上的拨浪鼓很可能就是货郎鼓

不止卖货，咱还是个杂家

到了后来，货郎的说唱叫卖演变出数种"货郎儿"曲牌，《元曲选》中就收录有"转调货郎儿"曲目，蒲松龄也曾作过一篇"九转货郎儿"套曲。民间艺术最终走向了戏曲表演舞台。

宋代普通商家招揽生意时还有一个最常见、最直白的方式：贴小广告！

《梦粱录》中写肉铺悬挂广告："杭城内外，肉铺不知其几，皆装饰肉案，动器新丽。每日各铺悬挂成边猪，不下十余边。"《清明上河图》大街上的酒家食肆招牌广告更是让人眼花缭乱。

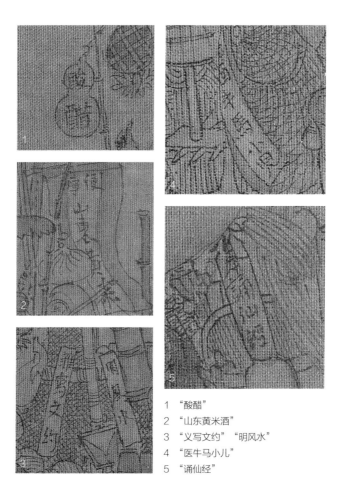

1 "酸醋"
2 "山东黄米酒"
3 "义写文约""明风水"
4 "医牛马小儿"
5 "诵仙经"

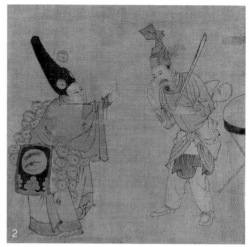

1 货郎身上悬挂的眼睛图案"项链"
2 南宋 佚名《杂剧〈卖眼药酸〉图》

老货郎的货架上也贴了不少广告条。比如宣传热门美食，直接挂上了"酸醋"和"山东黄米酒"的幌子。而有些招幌上的文字，则暗示了货郎的多重身份：

"我"读过书能帮人写文书契约（"义写文约"），"我"略懂风水兼卖经书（"明风水""诵仙经"），"我"还是个兽医兼儿科医生（"医牛马小儿"）。

货郎身上悬挂的眼睛图案，和南宋杂剧宣传页《杂剧〈卖眼药酸〉图》中卖眼药的江湖郎中一样，由此也侧面验证了他身上确实有些医术。

"医牛马小儿"句中的牛马和小儿，看似风马牛不相及，其实都是古代家庭生活的"痛点"。对农业社会来说，牛马是一个家中最重要的生产力和交通工具；古代医疗条件有限，儿童容易夭折，子孙后代的身体健康可是头等大事。老货郎掌握了这两样"硬核"医学技能，他的到来，恐怕也能让有需求的家长们甘愿自掏腰包。

江湖骗子？不存在的

但是，如果在现实生活中看到浑身挂满商品和广告的全能型"人才"，大部分人的第一感觉可能是：这是江湖骗子吧？快跑！

不过，李嵩在图中用一句话暗示这个货郎可真不一般，贴在货郎身后的两条长板上的这句话是："旦淄形吼是，莫摇紊前程。"

乍一看字并不好理解，但如果你和李嵩一样是杭州人，请你用杭州方言念一遍，就会发现他化用的是五代冯道一句著名的话："但行好事，莫问前程。"那么，画上那十个字再转译一下就是：

"但只行好事，莫要问前程。"

"旦淄形吼是，莫摇紊前程"
（"但只行好事，莫要问前程"）

这句话可能是货郎行走民间时对顾客表露真诚，也有可能是李嵩对南宋前途不明的政治隐喻。

靖康之变后，宋室南迁至临安，朝廷偏安一隅，许多热血的臣民却始终没有忘记收回北方的土地，岳飞写下过这样的遗憾："靖康耻，犹未雪。臣子恨，何时灭……待从头、收拾旧山河，朝天阙。"

《货郎图》中虽然出现了"山东黄米酒"，但对南宋人来说，山东是一个伤心地，因为在很长一段时间里，山东实际上被金所控制。南宋抗金猛士辛弃疾也是山东人，毕生"志切国仇"。而在《水浒传》中，燕青曾乔装成熟练说唱"货郎转调"的山东货郎，可见北宋末年的山东地区街头很可能有不少像《货郎图》中这样擅长说唱的货郎儿，四处游荡兜售商品。王灼《碧鸡漫志》就介绍过一位北宋熙宁、元祐间的山东籍说唱艺术家"张山人以诙谐独步京师"。据此可

以进一步推测，李嵩画中的这位货郎极有可能在山东待过，并带来山东特产到处售卖,甚至他本人或祖上就是山东籍，被生活所迫不得已离开家乡来到了南方。

宋以后流传下来的画作中，货郎大都各有"专攻"，比如明人画的时令花果货郎，明代计盛画的专卖鸟禽杂玩的货郎，但很难见到李嵩笔下像机器猫哆啦A梦一样全能的货郎形象。这位带货一哥带来的不只是"买买买的快乐"，还囊括了人们热切盼望的现世安稳：富足、丰盛、健康。但唯有画中这句"但只行好事，莫要问前程"，隐约透露出画家对家国、对百姓前途命运的殷切希望。不过这句话藏在这幅喜剧氛围浓厚的《货郎图》中，还是给人带来了实实在在的劝慰：做好眼前的事，未来一切都会好的！

这也许就是李嵩所期待的"明天会更好"的民生理想。

乾隆帝为这幅《货郎图》题了诗，其中一句是："莫笑货郎痴已甚，世人谁不似其痴。"是啊，在生活重担下，也有很多人像这位货郎一样,笑着面对一切，硬挺着撑着，不向未知的恐惧低头。

李嵩《货郎图》中有清乾隆帝御题七言诗:
肩挑重担那辞疲，夺攘儿童劳护持。莫笑货郎痴已甚，世人谁不似其痴。

汴梁美食打卡之旅

——舌尖上的《清明上河图》

北宋年间，翰林图画院的张择端完成了一幅五米多长的画卷《清明上河图》，将汴京的百般繁华，化为长卷上的京城一日。

这幅写实长卷，画尽了大宋街市的纷繁景象。

观览《清明上河图》的方式有很多种，可以看街市上各色人物和车马的熙熙攘攘，可以看汴河沿岸船舶和建筑的奇巧精致，还可以挖掘画面背后深层的政治隐喻，而最潇洒轻松的方式，大概是以"吃货"的身份游览其中，来一场汴梁"高分美食打卡之旅"。

《清明上河图》中商住混合的街道住宅交错分布，店铺众多，各路食店令人眼花缭乱，流动的小吃摊更是随处可见。为了在拥挤的汴京城里抢占商机，很多店家把商铺建在了人流量集中的街道上，小贩们则在著名景点虹桥上见缝插针地摆摊，有的还随身携带"练摊神器"——一种可折叠的便携交足桌。

走在这路况复杂、摩肩接踵的街市，想要充分享受这场美食之旅，就不得

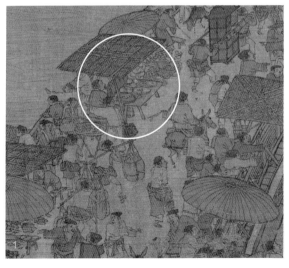

北宋 张择端《清明上河图》局部
1 虹桥上摆摊卖食物的小贩
2 便携交足桌

不请出东京城里的一位资深老饕孟元老，来为我们做"人肉导航"。他在《东京梦华录》中用了相当多的篇幅，详细介绍了汴京的"美食打卡地"。配合《东京梦华录》游览《清明上河图》，犹如手握北宋版"大众点评"高分美食攻略。

街头小吃探店

游《清明上河图》的第一站，不妨先去城内的小吃摊逛逛。

汴梁，北宋知名的"碳水天堂"，面点爱好者的"舌尖胜地"。汴梁人爱吃面点，旺盛的需求也带动了相关产业，从北宋《闸口盘车图》就能见识到繁忙的面粉加工业，一家官营的磨面工坊中，人们正在忙碌地磨面、筛面、装袋、运输。

1 北宋 佚名《闸口盘车图》局部
2、3、4 北宋 张择端《清明上河图》局部 分别是正在打包馒头的路人、小贩正张大嘴巴吆喝叫卖、城门附近一家卖馕的小摊

《东京梦华录》记载，每天清晨就有卖面粉的商人进入东京城内，"用太平车或驴马驮之，从城外守门入城货卖，至天明不绝"。由面粉升级成的馒头在东京城里也很受欢迎，除了最出名的网红"万家馒头"，热卖的还有"独下馒头""羊肉小馒头""孙好手馒头"等多个品类，《清明上河图》里就有位挑夫正在路边打包馒头。

不过，北宋的馒头比我们现在的更"充实"——里面是有馅料的，比如，羊肉小馒头里包的是羊肉，还有蟹肉馒头、鱼肉馒头、笋肉馒头等等。如果你不想要馅料，那就去买《水浒传》中武大郎卖的炊饼。炊饼可不是扁扁的"饼"，而是现代人所说的无馅馒头。

要是你觉得蒸炊吃得不过瘾，不如尝尝烤脆的面食，画中城门附近就有位卖烤馕的小贩。在烤馕冲破天灵的香气中开启一天的旅程，也是相当不错的选择。

甜品小吃来一份

东京人嗜甜，《东京梦华录》就收录有一份"托小盘卖干果子"的甜嘴小吃名单，喜欢原味的可以选旋炒银杏、雪梨、石榴、芭蕉干等小吃，重度嗜糖者可以选那些听起来就甜入心扉的零嘴，比如西川乳糖、狮子糖、霜蜂儿……

大宋甜品的甜味来源，大部分是甘蔗。《清明上河图》中就有一位在街边立桶卖甘蔗的小贩。而甘蔗制成的固体糖，在北宋时也是一种美味甜品。苏东

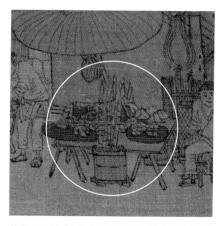

北宋 张择端《清明上河图》局部 桶中插满了甘蔗

坡曾写过："冰盘荐琥珀，何似糖霜美。"令苏大学士欲罢不能的糖霜，就是由甘蔗制成的。糖霜外形酷似现在的冰糖。宋代的固体糖还十分珍贵，当时遂宁所产的糖霜远近驰名，甚至出口到日本、波斯、罗马等地。宋代著名科学家、文学家王灼便是遂宁人，他写的《糖霜谱》详细介绍了利用甘蔗制作液体糖和糖霜的工艺。

随处可见的大排档

除了浅尝各类小吃，还可以去汴河边的茶坊食店物色正餐。画中"大排档"的门面大都是半开放式装修，以便尽可能多地从四方引客。进门以后会有人大声招呼来客，运气好的话还会看到伙计表演传菜绝活，如孟元老在《东京梦华录》里描述："左手杈三碗，右臂自手至肩，驮叠约二十碗。"简直像是伙计浑身上下长满了碗！

北宋的跑堂活儿对伙计的体力、脑力要求都很高，他们必须有惊人的记忆力，牢记客人对食物的冷热、烹调方式、调味浇头等不同要求。如果搞错了，店主人就会亮出"扣工资大法"——"必加叱骂，或罚工价，甚者逐之"。从这样严苛的"KPI绩效考核"来看，汴京食店已经非常重视用户体验。

开店卖食物也会有出头日，不小心还能"修炼"成像现代"老干妈"这样的"驰名商标"。宋代有一名非常传奇的厨娘宋五嫂，凭借一口地道的汴梁话和做鱼羹的手艺，勾起宋高宗赵构对故乡汴京的思念之情。

高宗为表示赞赏，赐她钱千文、银钱百文、绢十匹等物。有了皇帝的亲口认证，"宋嫂"鱼羹店很快成了临安城内的"网红打卡"饭店，生意红红火火。至今在杭州西湖周边，还能看到一些打着"宋嫂"名头卖鱼羹的小店。百年老字号算什么，五嫂鱼羹可是千年老味道！

宋时，女性在餐饮业发光发热的现象不在少数，两宋时期涌现了很多类似"宋嫂鱼羹"这样由"女掌门人"掌控大局的餐饮界"驰名商标"，比如北宋的王小姑酒店、曹婆婆肉饼，南宋的李婆婆杂菜羹、临安王妈妈"一窟鬼茶坊"等，在当时都是非常受欢迎的店铺。《清明上河图》中，也能见到类似宋五嫂这样的女性经商者身影。

北宋 张择端《清明上河图》局部
1 虹桥西面河岸街上的两家小吃
2 虹桥西面河岸上的"大排挡"一条街

"大排档"1号

"大排档"4号

"大排档"3号

"大排档"2号

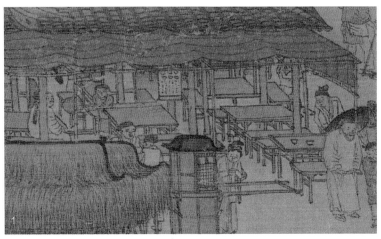

北宋 张择端《清明上河图》局部
1 大排档里的食客与收拾碗筷的伙计
2 汴河岸边酒楼的食客
3 "暴风吸入"的食客
4 大排档里等待上菜的客人

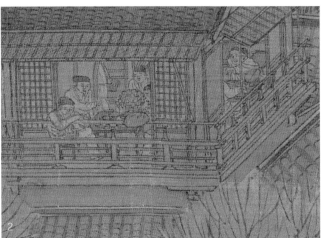

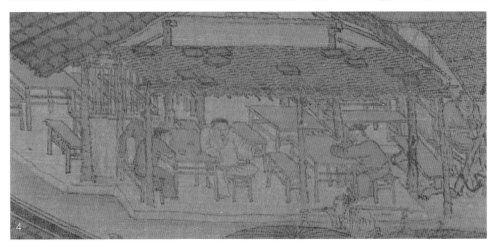

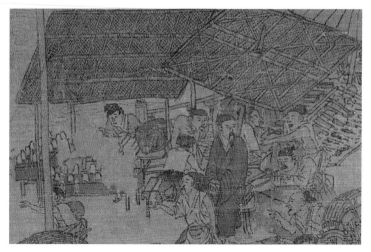

北宋 张择端《清明上河图》局部 在虹桥桥头摆摊的女店家

美味饮品少不了

吃饱了，如果想喝点冷饮，就绝对不能错过城中随处可见的"饮子"店。它们大多紧挨着人流量大的路口、饭馆或住店，牢牢掌握着"流量密码"。

饮子店里卖的是各种解渴的饮品，也称"凉水"，还有类似鸡尾酒的含酒精甜饮。孟元老就介绍了沙糖冰雪冷元子、生淹水木瓜、药木瓜、沙糖绿豆甘草冰雪凉水等多种饮品可供选择。而《武林旧事》中记载临安街上卖的香饮子种类就更多了，比如椰子酒、梅花酒，还有含草药成分的姜蜜水、香薷饮、紫苏饮。

住在这里也不错

吃饱喝足后，推荐你沿着汴河散步消食，看来往穿梭不知疲倦的商船，指不定会遇到闲下来在船上做饭的船夫大哥，和他唠唠鱼鲜的烹调心得也不错。

汴河撑起了汴梁的繁荣生机，它连接着京城与全国各地乃至与外国的供给交换，堪称汴梁赖以生存的大动脉。宋太宗曾说："天下转漕，仰给在此一渠水。"无数船家在桨声灯影中，用摇橹丈量着汴河的宽和长。走得越远，江湖越大，

北宋 张择端《清明上河图》局部
1 虹桥南面，路人正在买饮子。
2 开在十字路口"黄金地段"的饮子店，旁边紧挨着食店。
3 开在旅店门前的香饮子店，客流量较大。

天地越宽。

等到差不多逛累了，可以去客栈办个住店，《清明上河图》中有两家客店可供选择，分别是"王员外"久住和"曹二"久住。久住，意为久久住下，住了别走，走了还会来。在这人口超百万的汴梁每天人流如织，必定有不少需要住店的客人。

外卖不是新鲜活儿

走了一天，又累又饿，却又不想再挪步觅食，此时不妨点个外卖。别觉得不可思议，孟元老就曾说："市井经纪之家，往往只于市店旋买饮食，不置家蔬。"

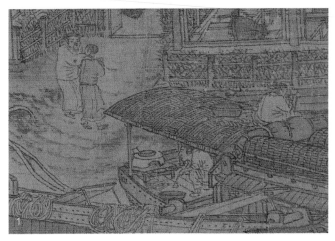

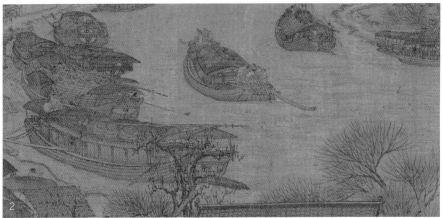

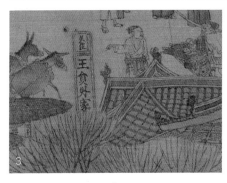

北宋 张择端《清明上河图》局部

1 正在船上做饭的船家

2 生机勃勃的汴河漕运

3 "王员外"久住

4 "曹二"久住

大意是说：我们东京商贩人家不常在家做饭，都在外买吃的，家中不备菜。《东京梦华录》还提到有些所谓的"闲汉"会在餐馆酒肆出没，提供"近前小心供过使令，买物命妓，取送钱物"的服务，这就相当于现在的快递、跑腿。南宋《梦梁录》还记载，餐馆提供"就门供卖"的美食打包业务，甚至如果你想在家置办宴席，也有人"可咄嗟办也"（很快做好），上门时"凡合用之物，一切赁至，不劳余力"，连餐具杯盘也可以一起租给你！

那么，《清明上河图》出现送外卖小哥也就不奇怪了。画中一位戴围裙手捧"大碗菜"的伙计，就是一位正在殷勤送餐的小哥。

北宋 张择端《清明上河图》局部 送餐的小哥

打卡米其林高级酒楼

眼看夕阳西下，这时一定要去《清明上河图》中的两个高级酒楼——孙羊正店和十千脚店打个卡。这两家豪华饭店的大门口都有标志性的彩楼欢门，把大气奢侈写在面子上，并且都装饰有青白色的条纹酒旗和隔离人马的拒马杈子。

孙羊正店是一栋歇山顶的三层豪华装修饭店，一楼是普通座位，顶楼有"阁子"，也就是《水浒传》中常提到的"阁儿"，相当于现在的"VIP豪华包间"，布置得雅致温馨："花竹掩映，垂帘下幕。"包间内还设有隔断，客人的私密性就强了很多。

正店的意思是，他家有官方发的"酿酒牌照"，不仅可以卖酒，还可以产酒。《东京梦华录》记载东京城内仅有七十二家正店，其余商家想要售酒都得从正店进货。孙羊正店一楼就有一间摆满酒桶的开放式储存间，这或许是因为酒的销量较好，以便运送。

只见孙羊正店里的生意如火如荼，画中面向大街的观景包间都已客满，伙计们个个忙得脚不沾地，顶楼的包间里，敬业的"服务生"正在一对一服务贵客，

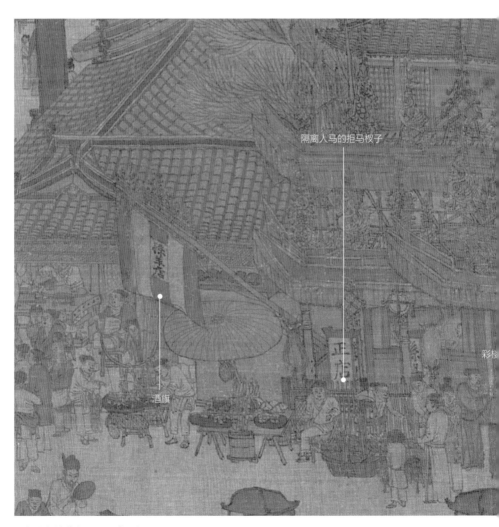

北宋 张择端《清明上河图》局部

就连店大门口的客人也是摩肩接踵，路过的也有多位乘轿的贵人。这家"人气火爆"的"网红"酒家，肉眼可见赚得盆满钵满。

暮色徐徐落下，孙羊正店附近的广告灯箱也会渐次亮起，门口错落的栀子灯映得人面如桃花，此时万不可错过这一场灯烛荧煌的宴席。孙羊店门口，有好几对父母抱着孩子，正在物色零食、小玩具，画面温馨有趣。

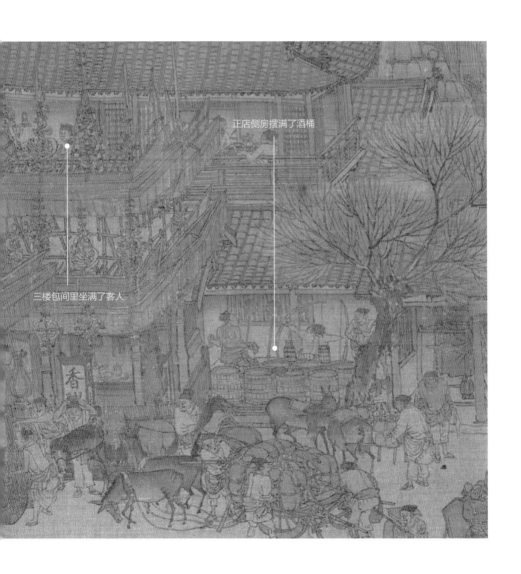

正店侧房摆满了酒桶

三楼包间里坐满了客人

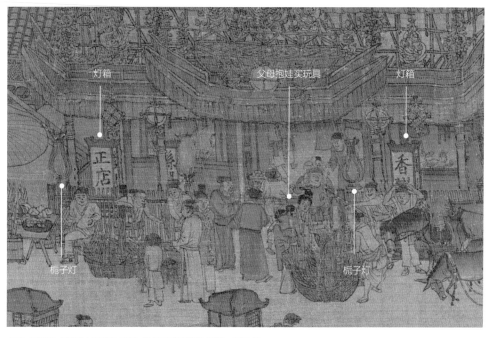

灯箱　　　　　　　　父母抱娃买玩具　　　　　　灯箱

栀子灯　　　　　　　　　　　　　栀子灯

北宋 张择端《清明上河图》局部 孙羊正店附近的灯箱、栀子灯

好酒好菜一起来

至于脚店，可不是洗脚城的意思，除正店以外的售酒酒店都可称为脚店。"金樽清酒斗十千，玉盘珍羞直万钱。"想必十千脚店的名称也由此而来。脚店门口还悬挂着"天之"和"美禄"（出自《汉书》"酒者，天之美禄"）两个显眼的招幌，这极富内涵的店名和广告，把酒文化诠释得倒有几分文艺气息了。

北宋文人饮酒风气十分兴盛，好几位著名才子，一杯落肚，便满口锦绣出名句。北宋著名的"红杏尚书"宋祁（因

北宋 张择端《清明上河图》局部 十千脚店门口挂着两个招幌："天之"和"美禄"

"红杏枝头春意闹"而闻名）就有一段关于酒的好词：

"少年不管，流光如箭，因循不觉韶光换。至如今，始惜月满、花满、酒满。"

倘若北宋最懂吃的"网红"文人苏东坡也在场，必定要拉你喝个不停：

"醉笑陪公三万场。不用诉离殇，痛饮从来别有肠。"

想要在汴京沽酒买醉，除了酒楼和脚店，河岸两边还有小巧别致的酒家可供你挑选。比如下图这座酒家，正门门口有摆摊的小贩，南面的门则靠近河岸，方便来往的船家靠岸后，直接从这里入门买酒歇息。店主看似选址低调，其实是发动赚钱天赋另辟蹊径啊！

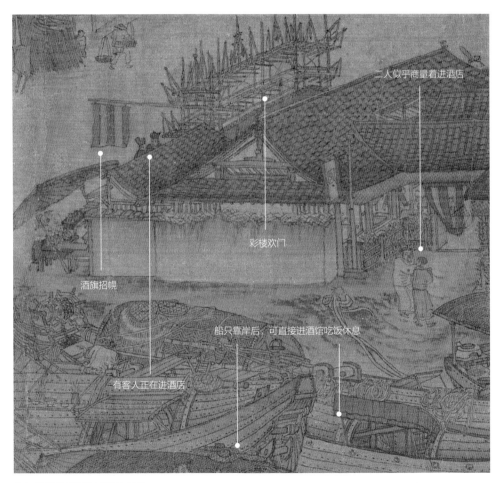

二人似乎商量着进酒店

彩楼欢门

酒旗招幌

船只靠岸后，可直接进酒馆吃饭休息

有客人正在进酒店

北宋 张择端《清明上河图》局部

北宋 张择端《清明上河图》局部
一家小型酒楼悬挂着"小酒"酒旗，门口装饰有迷你的彩楼欢门。

宋朝的酒有"小酒"和"大酒"之分。大酒是冬酿夏售的，经过至少半年的窖藏后味道更醇厚好喝，价钱较为昂贵。小酒则是随酿随卖的散酒，制作周期短，味道稍逊色，但普通老百姓也消费得起。

上了好酒，没有好菜怎么行！

高档酒店里面的选择非常多，比如百味羹、头羹、新法鹌子羹、三脆羹、二色腰子、海鲜等等。

还有些菜名看着挺生猛的：假炙獐、假野狐、假蛤蜊、假河豚……其实啊，这些都是伪"野味"。当时很多酒馆饭店流行用葫芦、面筋等食材做出味道不错的伪荤菜。

北宋的酒楼商家极有服务精神，如果你不满意本店菜色，可以叫外食进店来吃，甚至外面的小贩也被允许进来散卖一些特色美食。大小店相互依存，有肉一起吃，有钱一起赚，客人也吃得满足和开心！

北宋 张择端《清明上河图》局部
正往孙羊正店送食物的小哥

夜里继续嗨

流光容易把人抛，吃吃喝喝的时间总是过得太快了。转眼间暮色已深，可别想着立马睡觉，精力好的当然是接着嗨！

宋初官方宵禁已名存实亡，汴梁的夜生活就更精彩了。不过，在京讨生活也有不容易的地方，《东京梦华录》记载："盖都人公私营干，夜深方归也。"也就是说，很多忙于公私差事的打工人要到三更半夜才下班。好在深夜时分，大街上还有提茶瓶卖茶的人。下班买一碗热茶入腹，这种妥帖足以抚慰"打工人"一天的疲劳，精神恢复了，就有余力继续逛夜市和鬼市了。

东京的夜市分布在州桥、朱雀门、马行街。州桥夜市当街便有叫卖水饭、熿肉和干脯的，王楼前有肉脯、鸡皮、包子、腰肾鸡碎等，每种单价不过十五文。朱雀门有卖现煎羊白肠、抹脏、姜辣萝卜等。夏天有卖麻腐鸡皮、麻饮细粉、沙糖冰雪冷元子、水晶皂儿。冬天有卖现烤猪皮肉、野鸭肉等。这些买卖每天直至夜里三更才结束。

即使是在寒冬腊月大风雪天，另一个夜市马行街上也有红丝、水晶脍、煎肝脏、胡桃、螃蟹等美食"随时待命"。这种色味俱全的诱惑，叫人见了真恨不得肚量能扩大十倍。

汴京的夜市三更散去，鬼市却刚刚开张，至天明大家才各自散去，不过鬼市卖的不是美食，而大多是古董字画这类考验眼光的东西，所以还是建议看看就好，不懂的人莫要冲动消费。

到了五更，新一天的早市又热热闹闹开场了……

在汴京的闹市中，轮回往复上演着《清明上河图》中的"美食十二时辰"，这是汴京人用舌尖和鼻息体验过的汴梁味道。许多年后，南下避居的孟元老用回忆重新砌成了梦中的那座东京城，而汴梁美食香气也一直萦绕于那座梦里故乡，令人无法忘怀。

文艺青年居家躺平指南
——《槐荫消夏图》送清凉

有道是，中午不睡，下午崩溃。宋代文艺青年们大概对此深有体会，所以在努力工作的同时，也不忘适时躺平。

王安石喜欢在夏日午后小憩，沉浸在"檐日阴阴转，床风细细吹"的梦乡中，案牍工作的辛劳便一扫而空。宋高宗朝的进士晁公溯形容这种舒适的躺平是："午窗睡美无人唤，梦逐游丝自在飞。"翻译过来就是："关机"勿扰，做梦中……

"午睡达人"陆游，找到机会就必须躺会儿，喝醉了躺，下雨了要躺，身体不适那更要躺，正如他的诗所写："颓然一熟睡，如获万金药。"躺平午睡就像他的万能良药。

宋代有一幅《槐荫消夏图》，就完美诠释了陆游笔下"槐楸阴里绿窗开，天与先生作睡媒"的惬意。槐树浓荫下，一位高士平卧在榻上闭目酣睡，因为

南宋 佚名《槐荫消夏图》

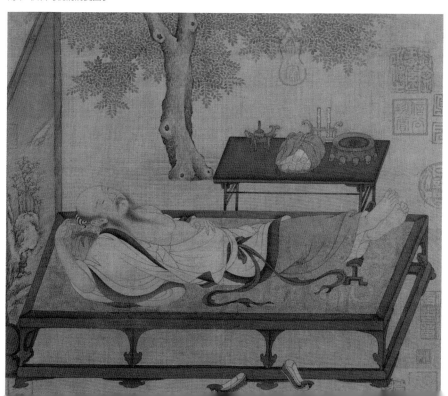

暑天炎热，他毫无顾忌地袒胸露乳，光脚交叠，生动演绎了宋代文艺青年热爱的宅家躺平姿势。还有人喜欢在自然唯美的环境里躺平。《薇省黄昏图》中，一位白衣士人在厚铺茅草的凉亭里，侧卧榻上，眺望远处青峰。此刻，庭院中紫薇树花繁叶茂，仲夏时节的暑气氤氲，蒸腾出缕缕花香，不是隐居胜似隐居，真是神仙般的日子。而在《草堂客话图》里，画中主角为了避暑，甚至躺在瀑布下的凉亭中，向大自然借来一方清凉。

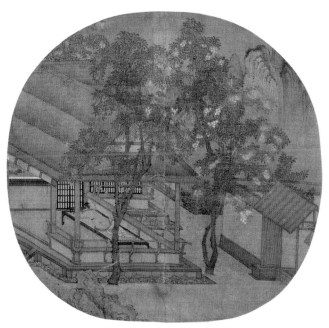

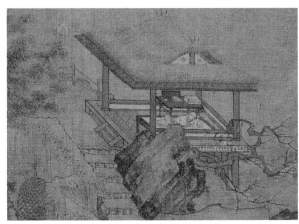

1 南宋 赵大亨《薇省黄昏图》
2 南宋 何筌《草堂客话图》局部

躺平也要仪式感

对于文人来说，无论躺在哪里，读书的"氛围感"始终不能少。《槐荫消夏图》中，长桌上放着书卷、笔架、砚台、砚滴，传递出浓浓的文艺范儿。画中砚滴融合了鱼类和爵形青铜器前尖后翘的造型，就很符合宋人的审美。宋代皇家偏好收藏象征礼乐文化的青铜器，北宋最资深的青铜器收藏家就是宋徽宗本人。宋王朝为了恢复古礼，甚至曾经仿造出大量青铜礼乐器。而规模化收藏古董、研究文物的"金石学"也正是从宋代开始，欧阳修的《集古录》和赵明诚的《金石录》，都是宋代具有开拓意义的金石学著作。

从《槐荫消夏图》的复古摆设不难看出，这位躺平人士的身份品位可不一般。而桌上堆叠的书卷看起来工作量不小，不知道他是已经完成了今日 KPI 而痛快小憩，还是打算好好睡一觉起来再战。总之，在这一刻，天大地大，午睡最大。

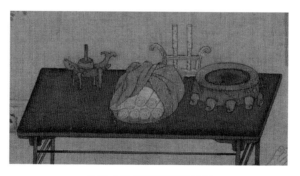

南宋 佚名《槐荫消夏图》局部

躺平两件套

当然，要想躺得好，就不能少了宋人"躺平"两件套：榻和凭几。宋代开始流行垂足而坐的家具，待客时用椅，居家独处时用榻，这几乎成了广大文艺青年们的默契选择。《槐荫消夏图》中的榻非常轻便，可以随处移动，想放哪里就放哪里。人们躺在这方不大不小的榻上，似乎就通向了放肆躺平的隐秘梦乡。

和睡榻配套使用的，通常是用来倚靠的凭几，也被宋人称为"懒架"，这个名字非常好理解：懒得动了就架起它，既可以用来支起手臂，也可以枕在头下，

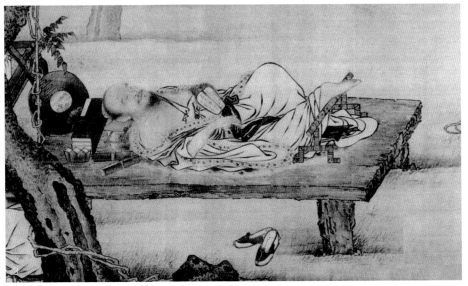

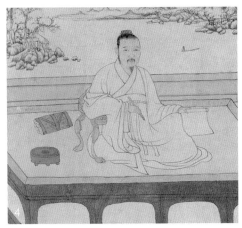

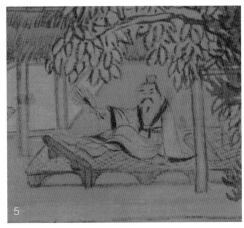

1　南宋 赵大亨《薇省黄昏图》中的懒架　　　3　元 刘贯道《梦蝶图》中的懒架　　　5　元 王蒙《夏山高隐图》局部

2　南宋 佚名《槐荫消夏图》中的懒架　　　4　元 佚名《倪瓒像》局部

或者放在脚底，哪里舒服搁哪里，实乃居家躺平万能好物。

　　睡榻、懒架这对"躺平"两件套，是躺平工具中的"真香"款，不仅在宋画中十分常见，到了元代都还很有"存在感"。元代刘贯道《梦蝶图》中的士人躺平的翘脚姿势就和《槐荫消夏图》中如出一辙。而元代《倪瓒像》中，出了名的清高兼有洁癖的倪大师特意坐榻凭几摆 POSE；另一位山水画大师"元四家"之一的王蒙，也为《夏山高隐图》的高士安排了几乎同款 POSE 同款坐榻。此时的"躺平"两件套，更像是文艺青年们交换高雅志趣的一种密码：大哥好品味！你我乃同道中人！

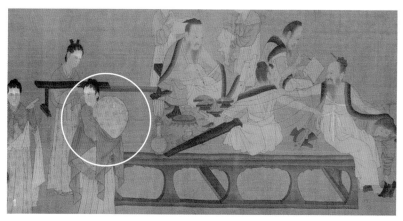

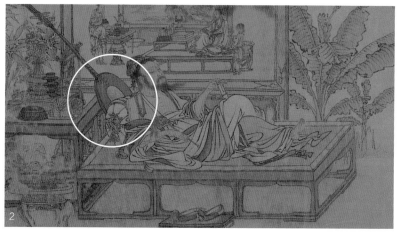

1 南北朝 杨子华《北齐校书图》局部　　　　2 元 刘贯道《消夏图》局部

软枕

除了懒架，经常和睡榻配套使用的还有隐囊。隐囊常用锦缎等丝织物做成囊形，中间塞入棉絮，囊面刺有花纹绣面，枕起来柔软舒适，中看又中用。在南北朝的《北齐校书图》中，仕女抱着一件几乎半身大小的隐囊；到了宋代，《槐荫消夏图》中的布制囊枕尺寸变得更加"迷你"，这很可能是保留了隐囊形状的软枕；而元代《消夏图》中的圆枕形状又更接近《北齐校书图》的设计。

诗人张耒在《局中昼睡》中说："烧香扫地一室间，藜床布枕平生事。"软乎乎的枕囊，也是助力人们躺平午睡的绝佳伴侣，且比起懒架或瓷枕来说，还另有妙处。有些人会在软枕内塞入中草药来治疗慢性病。如黄庭坚午睡的爱用物有"茵席絮剪茧，枕囊收决明"，诗里说的这种决明子枕囊有明目功效；陆游有诗"枕囊贮菊愈头风"，这种放入菊花的枕囊则可以用来治头风，他另一首诗也提到"采得黄花作枕囊"，看来陆游对菊花枕囊的爱是非常长情的。陆游"带货"，值得拥有！

软枕至今在居家软装中还能看到。中华泱泱数千年历史，经历了数次改朝换代和审美变迁，但在如何躺得更舒适这一点上，大家倒是达成了共识。

1（传）南宋 李嵩《焚香拨阮图》局部
士人背靠一座有弧度的古朴养和
2 明 仇英《林亭佳趣图》局部
主人公靠在涂有红漆的养和上

养和与屏风

还有一种可供榻上靠背，符合人体工学的木制工具，名叫养和。在《焚香拨阮图》中就有士人背靠着一座有弧度的古朴养和，正舒舒服服坐着听阮。养和不仅在宋代比较常见，到了后代还实现了外观升级。明代仇英《林

亭佳趣图》中的养和，外层涂上红漆，两侧还"长"出了俏皮可爱的小小飞檐，典雅精致，又有妙趣。

不过，如果让宋代文艺青年们集体票选出居家躺平不可缺少的好物，那占据榜首的估计会是屏风。

唐时白居易就非常喜欢屏风，为了不让头部受凉，他经常将小屏风置于榻

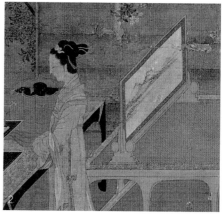
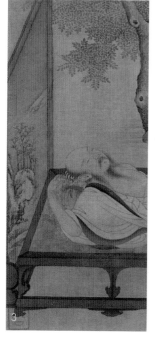
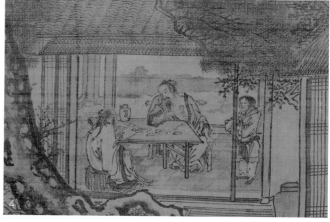

1 南宋 赵伯骕《风檐展卷图》局部

2 （传）北宋 王诜《绣栊晓镜图》局部

3 南宋 佚名《槐荫消夏图》局部

4 南宋 夏圭《山居留客图》局部

上防风。（《貘屏赞》："予旧病头风，每寝息，常以小屏卫其首。"）宋人对屏风的喜爱也丝毫未减，欧阳修外出旅行必须随身带着他心爱的枕屏，睡觉时放在床头才能安心。（《书素屏》："念此尺素屏，曾不离我身……开屏置床头，辗转夜向晨。"）

宋画如《风檐展卷图》《绣杌晓镜图》中也能看到这种放置于榻上的小巧玲珑的枕屏。《槐荫消夏图》中的士人，更是把一座插屏放置于榻前挡护头部，不知是不是也在学白居易，以防头风病。

屏风之所以能收获文艺青年的狂热喜爱，不仅源于它的实用性，还在于屏风上的画通常也寄寓着主人的志趣。白居易在《素屏谣》中说："吾不令加一点一画于其上，欲尔保真而全白。……我心久养浩然气，亦欲与尔表里相辉光。"简单来说，就是皓白素屏和我满身的浩然之气更配！

而在《槐荫消夏图》中，屏风上的雪景寒林山水画，似乎能为炎炎夏日里的画中人吹来镇定心境的凉风，同时也寄托着他的畅游山水之梦。在家中观看山水画，寄托林泉之思，北宋郭熙管这叫"不下堂筵，坐穷泉壑"，也就是哪都不去，宅在家中"卧游"——坐看画中的山光水色，这可不就是古代静态版的"风光纪录片"吗！

宋画中很多都表现了士人喜欢在家中放置山水屏风，他们把林泉雅好化为山水屏风，即使在梦中，也能任由灵魂逍遥遨游于山水间。这是宋人"盗梦空间"式的家居时尚表达，似乎这方山水能改变现实中受酷热煎熬的心境。

"硬核"消暑

除了在屏风上手绘冬景图以制冷的"精神胜利法"，宋人还有一些实用的"硬核"消暑方法，在没有空调的古代，也能把燥热的午后躺平时光，过出优游自在的滋味。

例如，《槐荫消夏图》中密密匝匝的槐叶，想必让很多"吃货"联想到一种叫"槐叶冷淘"的美食：把槐叶调汁和面，再用冰水浸淘面条。杜甫在诗中曾称赞这种面条"经齿冷于雪"。大夏天来一碗绿色凉面，不仅双眼清凉，也能一洗腹内暑热，那真是单份价格的双重享受。

宋代的冰块保存技术已经非常发达，很多冷淘美食和夏日特饮在街边小店

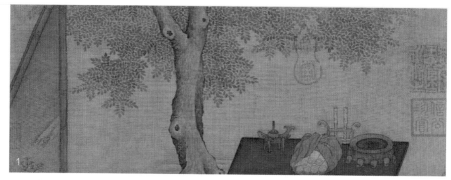

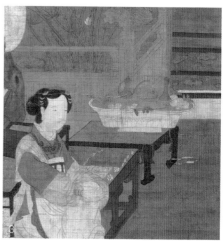

1 南宋 佚名《槐荫消夏图》局部 槐叶密密匝匝
2 元 刘贯道《消夏图》局部 冰盘
3 宋 佚名《宫沼纳凉图》局部 冰盘

就可以买到。《东京梦华录》和《梦粱录》记载两京食肆上售卖的"银丝冷淘"
和"丝鸡淘"很受欢迎。当时一种类似今天的刨冰冷食——冰酪，深得大诗人
杨万里的青睐，他吃过之后忍不住作诗代言："似腻还成爽，才凝又欲飘。玉
来盘底碎，雪到口边销。"因此，在宋元绘画中看到利用冰块制冷冰镇食物也
就不奇怪了。

宋代《宫沼纳凉图》和元代《消夏图》中的冰盘就是古代版的制冷"神器"，
在盘中垒起冰块，能使盘中瓜果饮品变得冰爽，同时也能降低室温，让夏天躺
平的快乐从口腹蔓延到身心！

纳凉"黑科技"

还有些创意"怪客"为了消暑，发明了一些纳凉"黑科技"。北宋刘子翚在《夏日吟》诗中就提到富贵公侯家的"神器"："扇车起长风，冰槛沥寒雨。"由此描述可以推测，这种"扇车"和"冰槛"，已经能够做到自动物理降温。这让人不由得佩服宋人的超强创造力，为了凉快，也是拼了！

此外，还有不少平价亲民的躺平纳凉"神器"，比如扇子和竹夫人，这两样在宋代纳凉图和诗文中频频现身，也算是"爆款"单品了。宋画中的夏日消暑好物，也能看到折扇的影子，《蕉阴击球图》中支颐着的女子，面前就放着一柄半收拢的折扇。

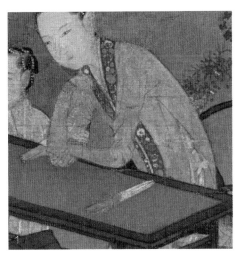 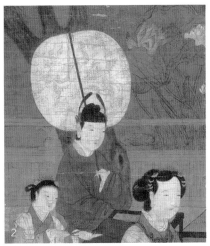

1 宋 佚名《蕉阴击球图》局部 折扇　　2 宋 佚名《宫沼纳凉图》局部 扇子

竹夫人是一种竹编而成的镂空柱形寝具，睡觉时搂着它能减少皮肤之间的接触，透气凉爽。苏轼在诗中曾提到床头放的"竹几"（"问道床头惟竹几"），黄庭坚喜欢的过夜好物"青奴"（"我无红袖堪娱夜，正要青奴一味凉"），都是竹夫人的别称。

宋人对竹制寝具的喜爱还体现在竹席上。高档竹席叫作簟，李清照名句"红藕香残玉簟秋"的"玉簟"，就是指冰凉透骨、光滑如玉的竹席。《边韶昼眠》

中的主人公身下，就是一张编制细密的竹席。夏天在竹席上午睡，更加凉爽舒适，能很大程度上提高睡眠质量。

甚至看起来燥热的动物皮毛经过特殊处理，也能变身为耐用柔软的夏日凉垫。比如《云仙杂记》记载，有种用猪毛编织成的壬癸席，光滑且凉快。宋代《柳荫高士图》中高士身下的夏用豹皮席，颠覆了动物皮毛只能用来取暖的印象，这种豹皮席很可能也是经过某种特殊工艺处理过的纳凉好物。

竹帘也是宋人的"高配版避暑神器"。《纳凉观瀑图》中，主人公坐在瀑布前的凉亭内，将竹编的帘子垂于四周，近距离享受大自然馈赠的凉爽。

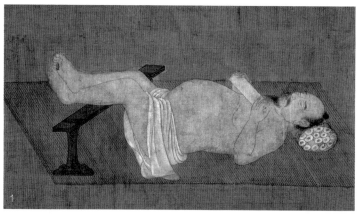

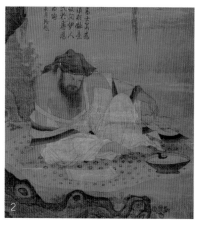

1 宋 佚名《边韶昼眠》

2 南宋 佚名《柳荫高士图》局部 高士夏季用豹皮席

3 南宋 佚名《纳凉观瀑图》局部 竹帘垂在四周，主人公静享清凉。

奢华出奇迹，夏日送寒意

要想夏天躺得好，消暑乘凉少不了。宋人消夏最豪奢的享受，莫过于在家中修建凉亭水殿，毕竟谁不喜欢纯天然的"氧吧"和凉风呢？

北宋赵士雷的《荷亭消暑图》中，一位清瘦的白衣士人，悠哉走向一座三面环水、设计别致的水亭，令人向往不已。此画情景，基本吻合《武林旧事》中的描述："禁中避暑，多御复古、选德等殿，及翠寒堂纳凉……寒瀑飞空，下注大池可十亩。池中红白菡萏万柄……又置茉莉、素馨、建兰……等南花数百盆于广庭，鼓以风轮，清芬满殿。"

宫中纳凉，在大池上修建豪华水殿，池中有水芙蓉，庭院放置花盆，又"鼓以风轮"送香风，竟能令身处其中的人"三伏中体栗战栗"，在夏天冷得瑟瑟发抖，水殿水堂的凉爽度"秒杀"现在的空调房，还不耽误看风景、闻花香，这才是顶奢级的享受！

而在一幅宋代佚名的《荷亭消夏图》中，荷叶团团，绿树成荫，三五好友正结伴游园，还隐约可见一小伙在众目睽睽之下不顾形象，大大咧咧地躺在凉亭榻上午睡，此刻林中的蝉鸣和伙伴们絮絮叨叨的"唠嗑"，对他来说都是绝佳的催眠曲。

不过，可能有人会疑惑，家中大搞开放式装潢，冬天睡觉不冷么？夏天通风当然很重要，但冬天防冻也不能少啊。小孩子才会做选择，而宋代人选择全都要！

这种兼顾冬暖夏凉的家居设计就是格子门，也叫落地长窗，冬天装上用来保暖，夏天整片拆除，可以保持通风和光线，很多水阁、水堂甚至主屋都采取这样的设计。赵士雷《荷亭消暑图》中的豪宅，有一间临水而建的屋子同样也是"落地长窗"的隔断设计，屋内放着一张榻，方便主人夏日在此快乐躺平，赏花赏月赏荷香。

刘松年的《溪亭客话图》中，古松下的溪水边建有水榭亭台，四周挂起格子门，坐在里面的文士相对闲谈，好不惬意。他的《四景山水图》系列中的冬景，则演示了装上格子门保暖的灵活功用。

在发达富庶的经济和相对宽容的政治生态的滋养下，宋代文艺人士的"躺平"看起来游刃有余，几乎修炼成了一门生活美学，贯穿到吃穿用度、自然环境以及极具人文关怀的居住环境上。

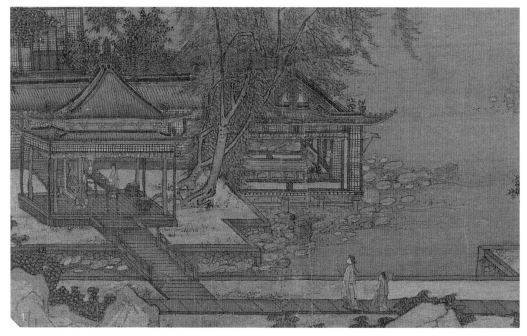

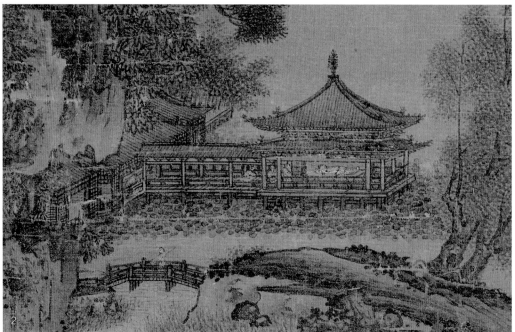

1 北宋 赵士雷《荷亭消暑图》局部 白衣人与仆人一起，朝着设计别致的水亭走去。

2 宋 佚名《荷亭消夏图》局部 三五好友结伴游园，其中一人正躺在凉亭榻上午睡。

1 南宋 刘松年《溪亭客话图》局部 水榭亭台四周挂起格子门
2 南宋 刘松年《四景山水图·冬》局部 装上格子门以保暖

　　正如《槐荫消夏图》中浓密高树和山水屏风宣誓着士人灵魂正嬉游于方外，但累累书卷又将主人公心系尘务的勤奋态度表露无遗。

　　好好休息，是为了更好地出发。这也许是这位胸怀抱负的士人修炼出"躺平哲学"的终极奥义。

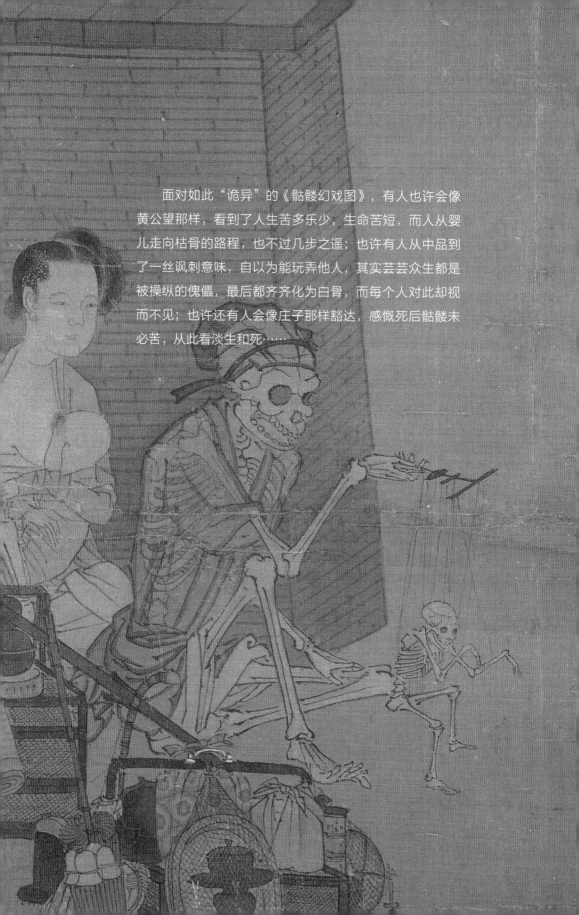

面对如此"诡异"的《骷髅幻戏图》，有人也许会像黄公望那样，看到了人生苦多乐少，生命苦短，而人从婴儿走向枯骨的路程，也不过几步之遥；也许有人从中品到了一丝讽刺意味，自以为能玩弄他人，其实芸芸众生都是被操纵的傀儡，最后都齐齐化为白骨，而每个人对此却视而不见；也许还有人会像庄子那样豁达，感慨死后骷髅未必苦，从此看淡生和死……

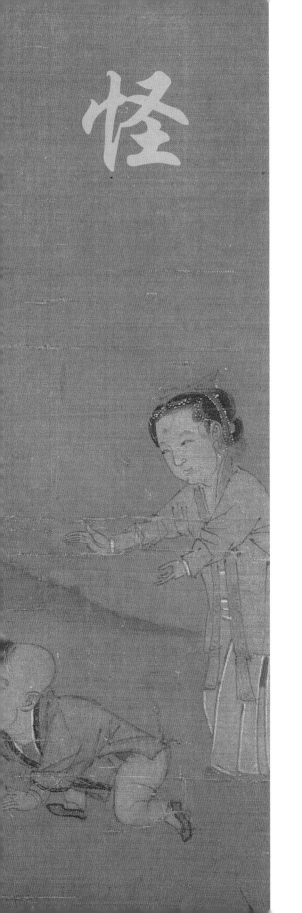

怪

第五章　鬼神谈

明明见了鬼，居然还这么淡定

——《骷髅幻戏图》别有深意

作为宫廷画师，李嵩历经了宋光宗、宁宗、理宗三朝，一生作品很多，不过《骷髅幻戏图》却是他留给世人最大的谜。

这幅画给人的第一感觉可能并不讨喜，但绝对震撼眼球。

这幅画融合了作者擅长的货郎图和婴戏图主题，画面相当有冲击力。其中最让人印象深刻的，是一个身穿透明长衫、头戴纱质幞头的大骷髅。他的左手

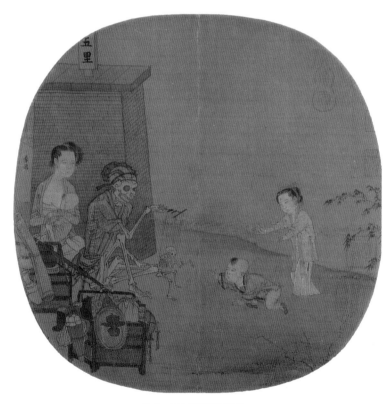

南宋 李嵩《骷髅幻戏图》

悠闲地搭在腿骨上，右手用丝线操纵着一个小骷髅，正在表演宋代流行的"悬丝傀儡戏"。而被操控的小骷髅蹑手蹑脚，鬼鬼祟祟，活脱脱是鬼中"喜剧人"。初生的孩童，琐碎的世俗生活细节，以及枯骨的死意在画中相逢，凸显出这位骷髅君自由穿越生死两界的奇幻感。

两女的忒胆大

如果在现实生活中真"见了鬼"，不得把人吓得魂飞魄散？

但面对大骷髅戏小骷髅的诡异场景，画中的幼童不仅无所畏惧，反而被深深吸引住了。在场的两位女子竟然也表现得十分淡定：左侧怀抱婴儿哺乳的妇女目视前方，凹出微笑唇，仿佛在说：

"看你能玩出什么花样。"

右侧的小姐姐虽然伸手拦阻，却更像是担心孩子磕碰，面对眼前的骷髅怪象，基本也是坦然无视。

1、2 南宋 李嵩《骷髅幻戏图》局部

骷髅君到底啥来头？

被小姐姐们"选择性无视"的骷髅君，到底是什么来头？关于这个问题，李嵩在画中提供了几个线索。

首先，骷髅君表演的悬丝傀儡，是宋代很流行的玩具。宋代传世或后代摹宋的很多婴戏图和货郎图中都出现了傀儡，特别受儿童欢迎。比如《货郎傀儡图》中，幼童热情地扑向货郎手里的傀儡玩具；《傀儡婴戏图》和《傀童傀儡图》中，都有一名幼童熟练地操作着穿着精致的小傀儡，引来小伙伴一起围观。

不过，他们玩的都是滑稽可爱的仿真人傀儡，估计没人敢玩骷髅傀儡这种"奇葩"的玩具，而"骷髅君表演骷髅傀儡戏"，目前更是独一份。

1（传）南宋 佚名《傀儡婴戏图》局部
2 宋 苏汉臣《傀童傀儡图》局部

（传）北宋 李公麟《货郎傀儡图》
货郎手提傀儡玩具吸引小朋友注意，货架上还挂了两个供售卖。

其次，骷髅旁边的那副货担可不简单。

货担上的生活用品均为居家旅行必备好物：近处的货架上绑着一把伞，担中放着几个花布包裹叠放的盒子，货篮提梁拴着的网袋内套着盏托，远处的货担上则系着草席、水瓶等日常物件。

由此可以推测，这位表演傀儡戏的骷髅君，很可能是一位带着家当走街串巷、流动表演的艺人。

还有一个很隐晦的信号可以印

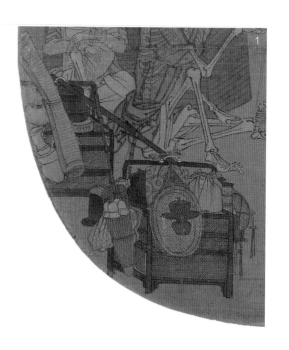

南宋 李嵩《骷髅幻戏图》局部
1 骷髅君货担里的生活用品
2 写有"五里"的墩台

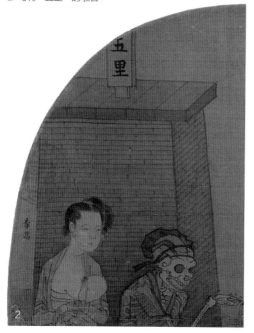

证他这个身份，那就是画中那块插着"五里"木牌的砖砌墩台。

这种墩台叫作里堠，是宋代常见的道路标记或界碑，暗示了骷髅君四方游走的生活，等这一场演出结束，他就要赶赴下一处里堠所在地。《都城纪胜·市井》里就有介绍卖艺的"路岐人"在靠墙的空地下流动"摆摊"演出的情节。

这位四处卖艺的骷髅君，坐姿率性慵懒，眼神"放空"，咧嘴开怀，似乎正沉浸在快乐中。常言道死后万事皆空，这骷髅，难不成还能感觉到开心？

如果让庄子来回答这个问题，他的答案一定是 YES。

《庄子·至乐》中讲述了这么个故事：有一天，庄子在赶路途中遇到一个骷髅，便敲了敲骷髅问道："骷髅啊，你是因为贪生又不得长寿才变成这样的吗？还是国破家亡被人杀害呢？是做了坏事，没脸面对父母妻儿吗？还是因为挨饿受冻呢？又或者你真的寿终正寝了吗？"

庄子唠叨完，还心很大地把骷髅带回去当枕头睡觉。夜里，骷髅托梦对庄子说："您说的那些都是活人的烦恼。死后再也不用受到人间规矩的束缚，也不必被四季寒暑所累，有您想象不到的快乐！"

庄子并不相信，还想要把骷髅复活，却被骷髅果断拒绝："我现在过得比君王还快乐，您就别搞事情了。"

衣食无忧，快乐到头

与庄子遇到的这位超脱的骷髅相比，《骷髅幻戏图》中的骷髅君更懂得凡人的快乐。比如在吃穿用度上，他可没亏待自己。虽然走街串巷，但他身上的透明纱帽、纱衣看起来走线细腻，质感不俗；而且他身旁货担上的物件也都是

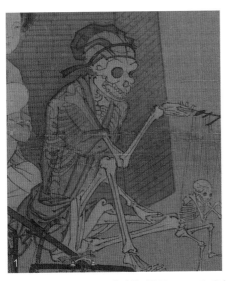

1 南宋 李嵩《骷髅幻戏图》中的骷髅君　　2 南宋 李嵩《货郎图》中的货郎
从穿着打扮来看，左侧的骷髅君明显要比右侧的货郎经济条件更好。

些精致玩意儿，可见这位纱帽骷髅君的经济收入与现在的白领应该差不多，至少不是颠沛流离的普通江湖艺人。

就连在他身边围观的妇女也都是头戴珠玉，发髻精致，面部妆容整洁；扑向他的小孩子身着红色肚兜，外面罩一件滚边纱衣，脚上还穿着一双精致的小

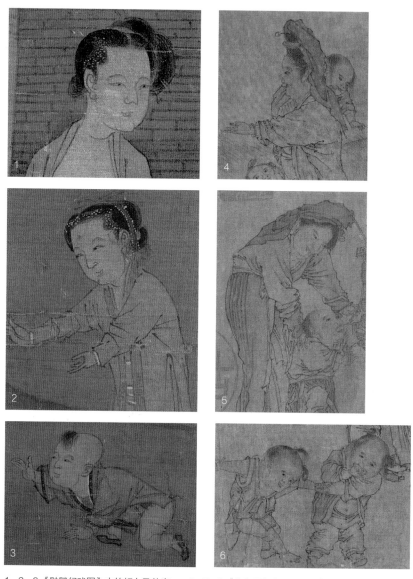

1、2、3《骷髅幻戏图》中的妇女及幼童　　4、5、6《货郎图》中的妇女及幼童
从穿着打扮来看，左侧人物明显要比右侧的经济条件更好。

鞋子,可见画里的这群人即便不是大富大贵,但绝对达到了衣食不愁的小康水平,比《货郎图》里朴实无华的贫民和光脚追逐的小孩子实在强太多了。

有这不俗的身家托底,所以即便四处卖艺,骷髅君也满脸含笑,知足常乐。但在元代著名画家黄公望看来,这位宋代"白领"却带了一担"苦和愁"。他借《骷髅幻戏图》题写了一首小令:

"没半点皮和肉,有一担苦和愁。傀儡儿还将丝线抽,弄一个小样子把冤家逗。识破也羞那不羞?呆你兀自五里已单堠。"

曲末题署:至正甲午春三月十日大痴道人作,弟子休休王玄真书,右寄醉中天。

黄公望晚年和很多禅师、道士都有过交游,后来还入了全真教,自称"大痴道人"。这首小调很有劝世的意味,似乎在告诉世人:画中骷髅带的一担子看似琳琅满目,但也不过是身外之物,仍旧逃不过普通人的"苦和愁"。

无论是庄子还是黄公望,其实都是借骷髅言志,就像 20 世纪的朋克青年们喜欢穿骷髅 T 恤、戴骷髅项链,表达自己特立独行的个性。其实在宋代也有一群挺"朋克"的青年喜欢骷髅图案,还爱写骷髅诗,不过,他们不是为了彰显个性,而是在"做功课"。

如全真教创始人王重阳曾写过诗诀:"子午卯酉时,须作骷髅观。"意思是每天要定时对着骷髅修行,达到"没有世俗欲望"的境界。但是,修道之人

难道真要在卧室里摆一具人体骨架？要真这样，这学成的大概是医学而不是道学了。于是他们找到了一个更便捷的方法：对着骷髅图来观想修行。

王重阳和学生"全真七子"之一的谭处端，就多次画过骷髅图，这个做法比李嵩还要早。而且他们流传下来的骷髅诗中，也多次提到了骷髅画。谭处端还写有一首《骷髅歌》，其中四句是："须明性命似悬丝，等闲莫逐人情去。故将模样画呈伊，看你今日悟不悟。"诗中提到，他画了幅骷髅图劝诫世人：

人这一生，性命如悬丝，莫要随波逐流。

黄公望看《骷髅幻戏图》，则留下了这样的感悟：

"傀儡儿还将丝线抽，弄一个小样子把冤家逗。识破也着那不着？"

骷髅操弄着悬丝傀儡，扮演出喜感的样子逗弄世人，周围却无人识破。黄公望这一生，的确吃过被人愚弄的苦头。他曾经为官，中年被祸事牵连入狱，这位性情中人出狱后，从此看破红尘，隐逸山林。他一心画画兼修行，还留下

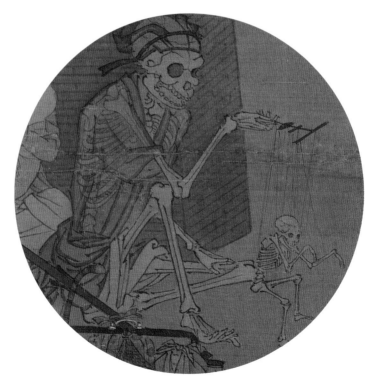

《骷髅幻戏图》中的大骷髅操弄着悬丝傀儡小骷髅

在虎跑石上飞升成仙的传说。黄公望看骷髅幻戏，就看出了"幻"中真相，大骷髅自以为手拿"主角剧本"操纵他人，殊不知自己也是被人玩弄。

画骷髅，写骷髅，终不过是骷髅

到这里就能推理出，在与李嵩相近的时代，骷髅诗、骷髅画都不算罕见，往往还带有警喻世人的意味。写骷髅诗如谭处端、黄公望，作骷髅画如李嵩，都曾亲历过百般滋味，一笔一画，写出各自的曲折。

李嵩画过的骷髅图，应当不止一件。明代《孙氏书画钞》里还收录有一篇《题李嵩画〈钱眼中坐骷髅〉》：

"尘世冥途，鲜克有终；丹青其状，可以寤疑。夫物之感人无穷，而人之嗜物不衰。顾青草之委骨，知姓字之为谁？钱眼中坐，堪笑堪悲。笑则笑万般将不去，悲则悲惟有业相随。今观汝之遗丑，觉今是而昨非。"

可惜，这幅《钱眼中坐骷髅》已经失传。不过按文中描述，推测主体画面可能是这样的：一副骷髅一本正经地端坐在铜钱眼中。世人为金钱所累，即便是化为骷髅也不愿放下，引人发笑，又令人悲叹。而这令人又悲又笑、困于"钱眼"中的不自由，不正是《骷髅幻戏图》中那一担放不下的"苦和愁"吗？

同为骷髅，庄子遇到的骷髅独自潇洒，李嵩笔下的骷髅沉浸于世俗快乐，但他们同样见证过现世人们沉甸甸的苦愁与悲喜。画家李嵩"导演"的这场骷髅幻戏，其实是充满开放性的大戏。

面对如此"诡异"的《骷髅幻戏图》，有人也许会像黄公望那样，看到了人生苦多乐少，生命苦短，而人从婴儿走向枯骨的路程，也不过几步之遥；也许有人从中品到了一丝讽刺意味，自以为能玩弄他人，其实芸芸众生都是被操纵的傀儡，最后都齐齐化为白骨，而每个人对此却视而不见；也许还有人会像庄子那样豁达，感慨死后骷髅未必苦，从此看淡生和死……

宋代有句很著名的偈语："千江有水千江月。"月亮是那个月亮，画也是那幅画，但每个人于不同空间、不同时刻，都可以拼凑出属于自己的阴晴圆缺，映照出心中的悲喜体悟。这也许是《骷髅幻戏图》施展出的最大集体"幻戏"。

不得不说，"幻戏"这两个字，表达得真是太妙了。

大哥很忙！春节无休在线捉鬼
——《中山出游图》和钟馗的那些事儿

就在大宋人民喜迎新春佳节，期盼即将到来的小长假之际，有位捉鬼"公务员"却迎来了业务量暴增的加班生活。

他就是大宋民间的辟邪高手，人们心中的捉鬼英雄——钟馗。

宋时，钟馗的辟邪镇宅效果已经广为人知，这与唐玄宗的推广脱不开关系。

北宋《梦溪笔谈》记载，唐明皇李隆基有次在病中午休时，梦见一蓝袍大鬼制住一小鬼，然后把它吃掉了（"刳其目，然后擘而啖之"）。蓝袍大鬼自称钟馗，是位武举落败的寒士，发誓要为陛下清除天下妖孽。梦醒后，唐明皇居然腰不酸、腿不疼，能走能跳，自动不药而愈。于是命吴道子画下梦中的钟馗。

自此，每到年尾，唐明皇都会亲自下场"安利"，给臣子赠送钟馗画像，表达自己对下属身体健康的祝福。有幸得到钟馗画像的臣子，比拿到指标全优的体检报告还高兴，纷纷毕恭毕敬呈上谢表，"谢赐钟馗表"后来演变成一种公文，内容的最后都要诚恳表示君臣情深：收到画像荣幸之至，被陛下您惦记着，微臣惶恐，真是太感激了！

信钟馗，百邪不侵

到了宋代，无论是宫廷还是民间，对钟馗带来的镇宅驱邪效果都深信不疑。北宋神宗时，依然沿袭了在除夕日给大臣赐钟馗像的习俗；南宋宫廷下属机构投上面所好，也会进贡钟馗主题的屏风，《武林旧事》载："……殿司所进屏风，外画钟馗捕鬼之类。"

不只画像，扮钟馗、钟馗表演在宫中也很流行。除夕日，在宫中驱邪仪式大傩仪中，钟馗和钟小妹是很重要的主神。宋徽宗年间，从每年三月初一开始的一个多月时间，会向公众定期开放金明池，这期间皇帝会登上金明池的宝津楼欣赏百戏演出，钟馗捉鬼表演"舞判"便是其中一个备受瞩目的御前重磅节目。

而在民间，钟馗的"驱鬼业务"更是开展得如火如荼。南宋时，早在农历十月，钟馗就已经和诸门神、春帖、桃符等过年吉祥物，一起出现在杭州城大街上，提醒民众该置办年货啦。《武林旧事》中说："都下自十月以来，朝天门内外竞售锦装、新历、诸般大小门神、桃符、钟馗、狻猊、虎头，及金彩缕花、春帖幡胜之类，为市甚盛。"

吴自牧《梦粱录》中也记载，农历十二月街上有乞丐打扮成钟馗"打鬼队"，沿街敲锣打鼓驱邪讨钱，这种风俗称"打夜胡"（"街市有贫者，三五人为一队，装神鬼、判官、钟馗、小妹等形……俗呼为'打夜胡'……"）；到了年底，纸马铺还会印钟馗像进行售卖（"岁旦在迩，席铺百货，画门神桃符、迎春牌儿，纸马铺印钟馗、财马、回头马等……"）。民众为了图个吉祥，该掏钱时还是得掏钱。

孟元老在《东京梦华录》中也记载，到了年底，汴梁大街上到处都在卖钟馗像："近岁节，市井皆印卖门神、钟馗、桃板、桃符……"过年如果没有钟馗的加持，这年味仿佛就少了点什么。可谓是无钟馗，不辟邪；信钟馗，百邪不侵。

那么，钟馗坐镇家宅的威力到底有多大？美国弗利尔美术馆收藏的一张《村舍驱邪图》，就从侧面回答了这个问题。画中的村民正在展示一幅足有一人高的钟馗头像，在场妇女有的被吓得遮住眼睛，有的老妇似有感应般在口中念念有词，小儿却觉得新奇有趣，兴致勃勃转头和人交流观后感。这幅画真实再现了宋以来民间钟馗信仰的流行，钟馗只凭怒目圆睁的"大头照"就能大杀四方，辟邪驱鬼效果实在深得民心。

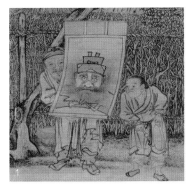

1、2（传）宋 佚名《村舍驱邪图》局部

明末清初以后，钟馗还取代另外一位辟邪专家"张天师"，成为民间端午驱邪的主角。感谢敬业的钟馗再次担起捉鬼辟邪的重担，除了春节，又多了一个端午节假日得加班啦。

从耿直大汉到宠妹狂魔

由唐至宋，随着钟馗驱邪信仰在民间大行其道，他的个人形象也发生了一些变化。

在唐代卢肇编著的《唐逸史》中，钟馗是一位性格耿直的大汉，人狠话不多，逼急了连自己都不放过，他因武举不中觉得没脸返乡，悲愤之下，哐哐撞阶石而死（"因武德中应举不捷，羞归故里，触殿阶而亡"），其性格刚烈强悍可见一斑。虽然唐代的钟馗像早已失传，但据见过吴道子所绘钟馗图的郭若虚描述，画中钟馗是一位凶狠的捣鬼大汉，左手制住小鬼，右手指头用力挖其眼睛。唐代以来，这种暴力挖鬼眼的"抉目"场面，是钟馗留给人们的最初印象。

到了五代和宋代，画家笔下的钟馗稍微少了一些凶残的戾气，出现了鬼百戏、钟馗出游、钟馗送嫁、寒林钟馗、钟馗舞等富有生活气息的题材图样，五代宋初石恪《鬼百戏图》（已失传）就是一例。据北宋《德隅斋画品》记载，这幅画中有数十大小鬼为钟馗夫妇演奏乐曲（"钟馗夫妇对案置酒，供张果肴，前有大小鬼数十，合乐呈伎俩"）。此时的钟馗不仅能抓鬼，还活脱脱是一位

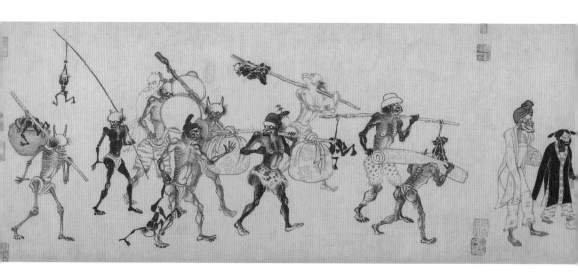

鬼中"霸总"，能指使小鬼为自己所用。

可以说，宋代画师创作的钟馗图中，钟馗不仅有家人，有时还会率领众鬼搞团建出游，还是与众鬼共娱的"鬼霸总"……这些都丰富了这位行走阴阳两界鬼使的性格，令他显得活泼逗趣，身上的人间烟火气也更加浓厚。

尤其钟馗与妹出行的题材，充分表现了钟馗作为霸道大哥"宠妹狂魔"的温情一面。在宋代《宣和画谱》、元代《存复斋集》《画鉴》等典籍中记载或流传于世的，有周文矩《钟馗氏小妹图》、石恪《钟馗小妹图》、程坦《钟馗小妹图》、苏汉臣《钟馗嫁妹图》以及元代王振鹏《钟馗嫁妹图》等画作，描绘的都是钟馗携妹出行或嫁妹的故事。

1 元 颜辉《钟馗月夜出游图》局部　　2 宋末元初 龚开《中山出游图》

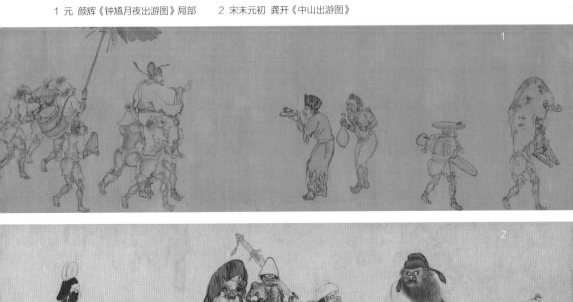

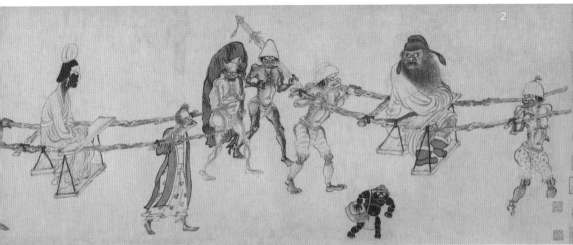

宋末元初龚开的《中山出游图》应该是众多钟馗带妹出游图中最让人印象深刻的。画中钟馗身着官服，怒目圆睁，双手抄袖，端坐于轿辇上，回顾紧随其后的小妹。众位小鬼丝毫不敢怠慢，有抬轿辇的、扛行李的，有抱着猫咪的，有吊着小鬼的，还有身材健壮的鬼仆扛着一把宝剑，都亦步亦趋跟在钟馗和钟小妹身边。

送嫁为何哭丧脸？

不少学者认为，《中山出游图》其实是表现钟馗亲自送妹出嫁的场景。"嫁妹"谐音"嫁魅"，实则蕴含了驱魅辟邪的意思。鬼中"总裁"送嫁办婚事，还不得大操大办，搞得风风光光的！像苏汉臣《钟馗嫁妹图》中的众鬼，个个兢兢业业，抬着豪华礼箱为钟小妹送嫁。

但从《中山出游图》中，却看不出太多的祥瑞与喜庆，反而处处透着诡异的"不祥之兆"。

第一个怪异之处，就是穿衣不吉。

按南宋《梦粱录》记载，女子结婚时流行穿"销金大袖，黄罗销金裙，缎红长裙，或红素罗大袖缎"样式的吉服，并有珠翠特髻、珠翠团冠、四时冠花、珠翠排环等首饰装扮。而宋代女子平时喜穿的衣服，也大都是四时花卉、蝴蝶花鸟这类吉祥纹样。

咱们钟小妹身上的珍珠耳环，以及双髻鬼少女上身长褙的钱币纹样，倒确实可以和喜庆沾点边。除此之外，画中出现的其余动物花纹，则跟吉祥没有半

（传）宋 苏汉臣《钟馗嫁妹图》局部

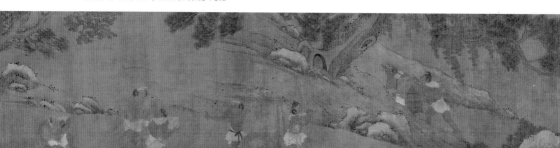

点关系，甚至不看不知道，细看吓一跳。

　　惊吓指数稍小的，比如抱猫婢女上衣的蜻蜓昆虫纹，钟小妹裙子上疑似螺旋状有触角的怪虫花纹。小妹旁边鬼婢女的纹样就更邪气了，惊吓指数直线上升，有蜈蚣、蛇、蝎等端午毒虫，甚至还有瘆人的成对老鼠，全都是寓意不祥或让人避之不及的毒物、怪物。

　　这哪是什么姐妹出游争奇斗艳，不愧都是鬼，大家的审美一个比一个吓人。身穿"有毒"纹样的衣服，很可能是暗示她们"以毒攻毒"的驱邪能力。

　　再说出游队伍的第二怪，就不得不继续点名钟小妹和诸位鬼妹。客观来说，她们的妆容实在有点惊悚，脸的下半部和脖子都黑不溜秋，跟涂了墨水一样，这难道是鬼界的时下流行趋势？

宋末元初　龚开《中山出游图》局部
1 鬼婢女身上的金币花纹
2 抱着枕头的鬼婢女身上衣服花纹：上衣为蝎子，裤上为老鼠。
3 抱猫鬼婢女上衣花纹疑似蜻蜓
4 钟小妹耳戴珍珠耳环
5 钟小妹裙上的螺旋虫样花纹

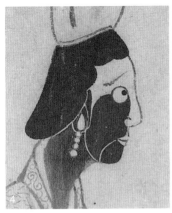
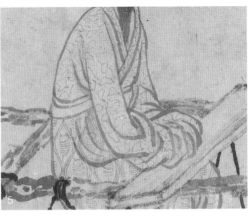

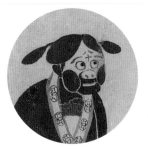
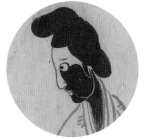

黑脸 1 号　　　　　　　黑脸 2 号　　　　　　　黑脸 3 号

其实，早于宋代约四百年的北周，还真流行过所谓的墨妆。《隋书·五行志上》载："后周大象元年……朝士不得佩绶，妇人墨妆黄眉。"唐人宇文氏《妆台记》也提到："后周静帝，令宫人黄眉墨妆。"可见，黄眉必与墨妆相配。那么，墨妆的"墨"是涂在哪里呢？明代张萱《疑耀》中说："周静帝时……宫人皆黄眉黑妆。黑妆即黛，今妇人以杉木灰研末抹额，即其制也。"也就是说，妇人美妆的"墨"是抹在额头上的。

但在有些保守人士看来，这种涂在额头上的墨妆妖里妖气，可不是什么好兆头，他们称呼为"服妖"。但咱们钟小妹可不怕什么妖不妖，除了额头和鼻子，整张脸都涂得乌漆墨黑，这不就是"妖上加妖"？她和一众鬼妞不愧为反容貌焦虑先锋，把叛逆写在脸上：我不要你们觉得好看，我要我觉得好看。而龚开在画的跋文中管这个叫作"五色胭脂最宜黑"，他认为黑能碾压一切颜色，什么红脂白粉，都不如黑色最适合！

第三怪，就是这个队伍似乎没什么送嫁或出游的喜悦感。如果说鬼 Boss 钟馗带领众鬼集体团建出游，那大家应该感到开心才对，至少主角钟馗和钟小妹应该毫无压力；而如果是送嫁，那大伙更不会摆着一张苦瓜脸。

但画中钟馗回看妹妹的眼神略显错愕，而小妹更是耷下了眉毛，似乎正打算向哥哥吐露心中隐忧。其余小鬼有交头接耳的，有正在发呆的，抱着猫咪的鬼妞正皱眉转头和鬼少女窃窃私语。队伍后方，头戴巾帽的小鬼指手画脚，面对扛着酒壶和行李袋的小鬼们小声絮叨。

Boss 还坐镇在场呢，众鬼却鬼鬼祟祟，"各怀鬼胎""拉小群"聊天，这是不把钟馗大哥放在眼里吗？放肆，实在放肆！

众小鬼摆着一副苦瓜脸

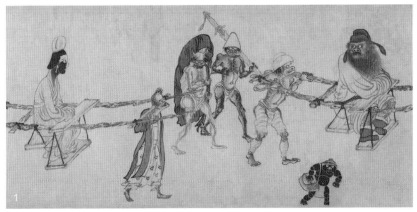

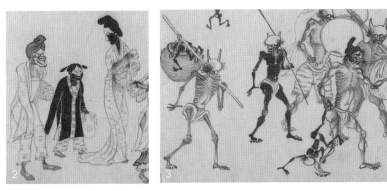

1 钟馗回头看向钟小妹　2 窃窃私语的鬼婢女　3 窃窃私语的鬼仆们

饿鬼吐槽，真想撂挑

想要弄清其中缘由，不妨看看龚开为此画写的前半段跋文：

"髯君家本住中山，驾言出游安所适？谓为小猎无鹰犬，以为意行有家室。阿妹韶容见靓妆，五色胭脂最宜黑。道逢驿舍须少憩，古屋何人供酒食。"

也就是说，这次出游途中，大家遇到了个大麻烦。饥肠辘辘的众鬼在半途遇到驿馆，本想充饥补充体力，可惜"古屋何人供酒食"，饿肚子这个事情，鬼都忍不了！难怪大家情绪不安，互相吐槽。

说完了众鬼遇到的异象，龚开跋文的后半段却画风突变，转向了一个能人志士时逢污浊、壮志难酬的故事：

"赤帻乌衫固可亨，美人清血终难得。不如归饮中山酿，一醉三年万缘息。却愁有物觑高明，八姨豪买他人宅。待得君醒为扫除，马嵬金驮去无迹。"

这段话提到了唐玄宗末年安史之乱的历史背景，"美人清血终难得"可能是在暗示美人杨玉环一族祸乱朝政，以至怨声载道。曾经为唐皇驱鬼的钟馗，非常愿意再次出征，为君王扫清身边的奸佞，只可惜壮志难酬，他阻挡不了马嵬兵变，也阻挡不了大唐由盛转衰，从此再也没有重回荣耀，以致"马嵬金驮去无迹"。

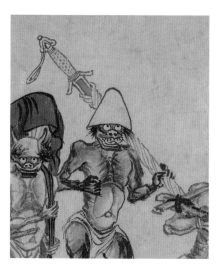

带着长剑的鬼仆

很明显，龚开画这卷画，不只在说钟馗，也在说世道；不只是说唐，也暗喻宋末的现实。

宋元之交，世道纷乱。《中山出游图》中，众鬼穿毒衣以求"辟邪"，以及鬼妞们墨妆"服妖"，都共同暗示这是一个连"鬼"都惶惶不安的乱世。跋文中的那句"古屋何人供酒食"亦直白道出，在这样一个兵荒马乱的年代，人们抛弃了安身立命之所，失去了平静的生活。

许多有志之士纷纷投入救国浪潮，龚开就曾经力主抗金，结交爱国志士陆秀夫，投奔到南宋名将赵葵、李庭芝幕下。然而，世道沉疴早就积重难返，崖山一战后，陆秀夫背负幼帝跳海，身死殉国。入元后，龚开不满元朝统治，却又无可奈何，于是选择低调行事，避而不仕，虽然潦倒困顿，但始终心系故国，还曾为故友陆秀夫写下悼念诗。

英雄在坏世道中蹉跎岁月，最终孤寂老去。就像《中山出游图》中钟馗随身携带的宝剑，始终被包裹在粗布中，没有用武之地，再也没有机会展露其锋芒。

前路茫茫，加班不休

前路该去哪里，送妹出嫁、出游，还是去帝王身边为他清君侧？回头望向至亲妹妹的钟馗，此时也没了答案。

历数唐宋以来的钟馗画，这幅《中山出游图》是非常特别的。

龚开借由钟馗携妹出游的故事，塑造了一个另类钟馗，一个似乎不是那么全能的鬼霸王。他也会有局促不安的时刻，也会流露出困于迷途的茫然。

虽然南宋遗民龚开心中的故国王朝，最终也重复着大唐的命运，但人们对钟馗的信仰不灭，一直流传了下来，从宋到元，到明，到清……只要人们需要，他就在。钟馗总会在一些关键的节日闪亮登场，24 小时在线专业驱邪，给人们带来心灵安慰。

人间恶鬼除不尽，钟馗加班永不休！

迎面撞了鬼神

你能想象，除夕夜走在大街上，撞见判官、钟馗、土地神、灶神迎面向你走来的场面吗？你大概会疑惑，这是不是穿越进什么玄幻小说里面了？不要惊讶，宋代就有这样堪比"万圣节"的狂欢仪式——除夕的"大傩仪"。在这个驱邪仪式上，千余名宫人头戴面具，打扮成各方神明，浩浩荡荡从宫中游至大街。

这种神话大片类型的奇幻场面对宋人来说，可能早就"习惯"了。宋朝历代君主大都笃信道教，建造了大量宫观，宫观内部装饰有鬼神绘画，以此劝戒世风，慑伏人心。宗教鬼神画由此在宋代得到了极大发展，宋朝《圣朝名画评》"鬼神"一科中，刘道醇提到鬼神画的品评法是"观鬼神者尚筋力变异"，后来的《宣和画谱》也列举了不少擅长"道释""仙佛鬼神"的宋代名家。南宋邓椿的《画继》对擅长画仙佛鬼神的画家，也单独辟出分类进行介绍，可见当时出现了许多针对鬼神题材的绘画理论。

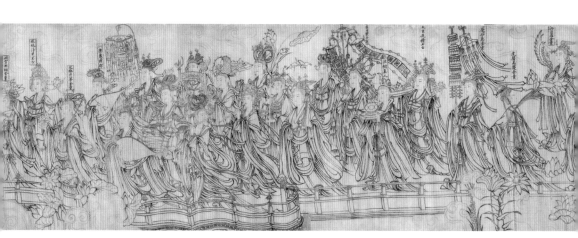

北宋 武宗元《朝元仙仗图》局部

当时的人们走进一些寺庙宫观，会有种"看大片"的特殊体验，既能见到《朝元仙仗图》中神仙大队人马列队朝拜元始天尊这样的 2D 宏大修仙场面，还能看到有点恐怖片氛围、阴森残酷的地狱变相图。相传早年吴道子就是这类地狱变相图的个中好手，竟吓得屠户再也不敢卖肉造杀业（"两市屠沽，鱼肉不售"）。

人气王二郎神

不过，如果有人怕自己心脏扛不住地狱变相图，也可以选择观看热血的神妖混战类"魔幻大片"，比如讲述二郎神搜山故事的《搜山图》。

作为颜值与实力并存的男神（"风貌甚都，威严俨然"），二郎神早在唐代一些地区就已经稳坐神明宝座，到宋代经过朝廷的"官方加持"，更是拥有超高人气。崇宁二年（1103），徽宗加封二郎神为昭惠灵显王；政和七年（1117），赵佶又下诏修建供奉二郎神的神保观，实在给足了"咖位"待遇。

《东京梦华录》记载："（六月）二十四日州西灌口二郎神生日，最为繁盛。"二郎神生日当天，送到二郎神庙的供品不计其数，百姓们为烧头炉香争抢得不亦乐乎，场面一度失控；更有艺人在现场表演上杆、跳索、道术、相扑等"百戏"神技热场子。这些人还真把二郎神当自己人，不怕在神明前"班门弄斧"；如果再给艺人们一个机会，他们可能还会在二郎神庙前"蹦迪"。

南宋《道子墨宝》册页中的二郎神形象

明 佚名《搜山图》摹本中的二郎神形象

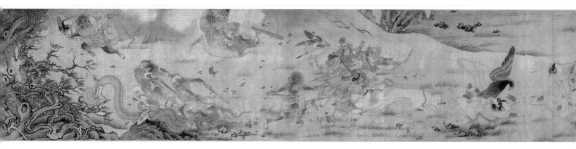

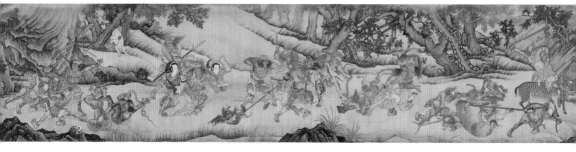

二郎神的传说在民间一直广泛流传，而二郎神搜山的故事，则可以从保留了宋元时期民间传说的元杂剧《二郎神醉射锁魔镜》中窥见其大致原貌。这部杂剧讲的是，二郎神和哪吒比武，不小心射破了"锁魔镜"，被镇压的九首牛魔王和金睛百眼鬼由此逃脱，于是二郎神和哪吒率领部下组成"正义联盟"，搜寻扫荡了黑风洞，最终成功捉拿九首牛魔王和金睛百眼鬼。

搜山图

所谓搜山图，画的正是二郎神率领手下众将，杀得"气腾腾万道光，鬼怪山精遍地亡"的搜山场面。实际上这是典型的正义主角犯下过错，最终通过"搜山"将功折罪战胜邪恶的英雄主义故事。

早在宋初，太宗皇帝就对"二郎神搜山"主题图像很有兴趣。郭若虚《图画见闻志》里记载了一则靠画"上位"的

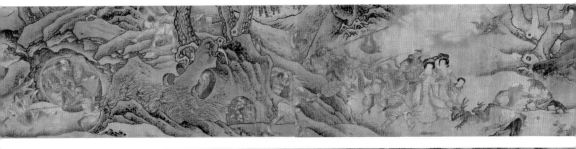

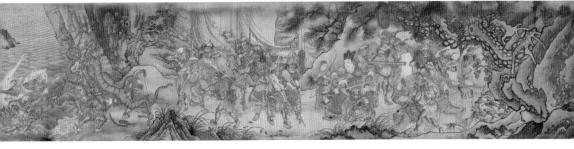

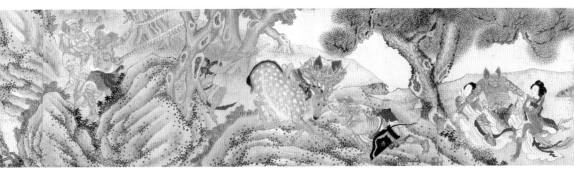

1 南宋 佚名《搜山图》残卷
2 明 佚名《搜山图》摹本
3 明 郑重《搜山图》局部
4 明 李在《搜山图》局部

小"八卦"：契丹画家高益画《鬼神搜山图》进贡给宋太宗，太宗一看非常喜欢，于是赐给高益国家美院的编制，任命他为图画院待诏。

这则故事是现存最早对"搜山图"的文字记载，在之后的《宣和画谱》里，还留下黄筌《搜山天王像》和范宽《四圣搜山图》的作品记录，疑似都和"二郎神搜山"故事母题相关，可惜这些图都已失传。

不过，皇帝的喜爱早已为它打开了知名度，后人对这个题材的喜爱也丝毫未减，宋末、元明以后，又陆续涌现了多个版本的《搜山图》长卷，目前存世的约有十多种。其中，宋末版是现存版本中可追溯时间最早的一幅，只可惜是一幅残卷，图中少了二郎神的形象。

《搜山图》少了主角二郎神，可不就相当于可乐鸡翅没加可乐，糖醋排骨忘了放糖。照理说，宋末版没那个味儿了，价值会大打折扣，但其实它的魅力一点不减，反而意外造就了不一般的戏剧效果，可以说是"一直被模仿，从未被超越"的版本。

正因为缺失了主神部分，超级英雄从舞台退场，二郎神不再以一个主宰一切的大男主身份现身"抢镜头"，也促成画中的搜山事件，从一幅"英雄叙事"的长卷，戏剧性地转变为众多小人物命运的聚焦，形成强烈反差。

跟一般长卷从右往左的展开方式不同，有学者认为，宋末版《搜山图》源自壁画摹本，从左至右分别呈现了神兵搜捕追击妖精，直捣妖精巢穴，最终大获全胜的场面。

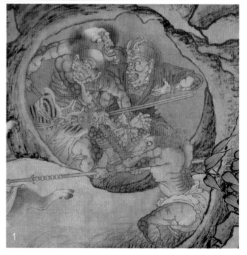

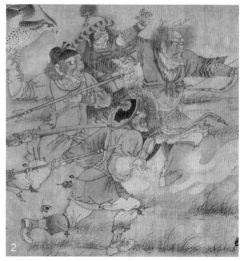

南宋 佚名《搜山图》局部
1 神兵神将肌肉饱满壮实，健壮有力。
2 众神将怒目圆睁，满脸杀气。

神仙撑腰，杀气难消

宋代刘道醇曾说："画鬼神者……必求诸筋力焉，以考其精神，究其威怒。"这卷《搜山图》的作画人正是通过夸张的凸起线条，强调手臂肌群、肌腱关节的肌肉，勾勒出壮实的肌肉质感，营造出神兵神将们健壮的"肌肉男"气质，完美体现了"筋力""精神""威怒"等特点。

南宋 佚名《搜山图》局部

1 蟒精在仓皇之下露出原形，抱紧大树。

2 猴精被抓，即将迎来致命一击。

3 小猴精藏在洞中，被上下夹击。

　　然而，即使拥有健壮体魄且自带神仙光环，这些神兵神将也很难令人心生崇敬，因为他们面目狰狞，看起来凶神恶煞，气焰嚣张，满身的杀气和过于简单粗暴的搜山方式，更是让人心生反感和憎恶。虽然这场"天降正义"的诛邪灭妖行动是"上面"下的命令，他们的背后有神仙撑腰，但如果和一些现实掠影发生重叠，难免让人想到——这不就是官军欺压平民的翻版写照？

　　面对神兵神将的威压怒势，手无寸铁的妖精们毫无招架之力，只能四处逃窜，狼狈不堪。蟒精本已修成人形，在惊慌失措下不小心暴露出原形；一只成年猴子仓皇逃窜之间挣脱了一只鞋子，却还是被神兵抓住了头顶，眼看就要迎来带刺长棒的致命一击；另一只小猴精藏在洞中，却不知身后早已被神兵放火烧了洞，面对前后夹击，无处可逃的它即将被神兵的长枪刺穿身体。

　　家园正遭受大扫荡，覆巢之下无一完卵，女妖更是首当其冲成为最惨暴力

受害者。

画卷右边几名温顺的"女子"被多名身披兽皮的神兵举起狼牙棒恐吓，推搡着挤成一团，犹如一群惊弓之鸟。不远处，一名身穿红色抹胸的"女子"胸口被利箭射中，眼看她这束手就擒的状态，已经难以维持人形，下半身竟原形毕露显现出诡异的兽脚；地上的女子则被神兵放出凶悍的猎鹰擒住头部，皮肤早已被利爪刺透，渗出斑斑血迹，一旁的猎犬还对她狂吠不止，她只能趴在地上，彻底放弃抵抗。一众女妖被欺侮凌辱，十分凄惨不堪。

无论是修炼成人的女妖，还是山精野怪，都无可避免地遭受追捕和杀戮。树精被残暴拖行，衣冠不整的猴老被棒击，现出原形的猴精也被暴力吊起抬走，透过画面，似乎能听到妖精们凄

南宋 佚名《搜山图》局部
1 画卷开头几名温顺的"女子"被神兵恐吓，推搡着挤成一团。
2 女子被猎鹰擒住头部，渗出血迹，身后的猎犬狂吠不止。

楚的哀嚎声响彻山谷。它们无力挣扎，在神将们狰狞面目的映衬下，更显得可怜弱小无助。这种弱势群体被无差别暴力集体屠杀，让人不由得心生怜悯。

妖精的人性

就连《西游记》的作者吴承恩在看到明代李在版《搜山图》中妖精们被降服的场面时，也忍不住流露出对妖怪群体陷入绝境的同情：

"猴老难延欲断魂，狐娘空洒娇啼血。"

一"猴老"，一"狐娘"，牵动了吴老对弱势群体的悲悯之心。

而令观者感动的，还有妖精们生死攸关时，闪现出超常的"人性"之光。一名虎精率领几只野怪，手脚并用，护住几位女子奋力突围，可惜寡不敌众，身边的女妖还是被神兵发出的冷箭射穿了头颅和身体。

另一边的野猪精想要用身体掩护柔弱的女伴逃走，却被一个神兵发现，从蛇团混战中暴起冲出，挺剑刺来。它们逃，他追，它们插翅难飞，野猪精和女伴此命休矣！就连力量弱小的野猫、野兔、野獾、飞雀、小蛇等，也在奋起嚎叫飞扑，尽力发出自己的声音与神兵神将相抗衡，为救出同伴争取时间。

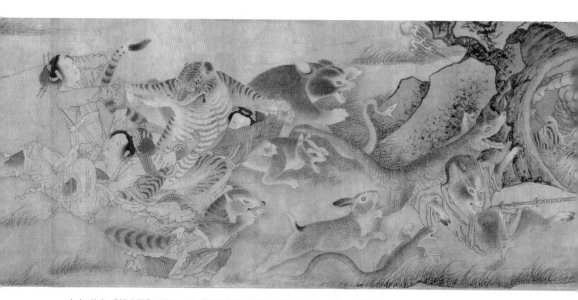

南宋 佚名《搜山图》局部 一名"女子"被利箭射中胸部，另一名女子被射中头颅。
虎精率领几只野怪奋力护住几位女子突围，同伴们正在发出声音，与神将对抗。

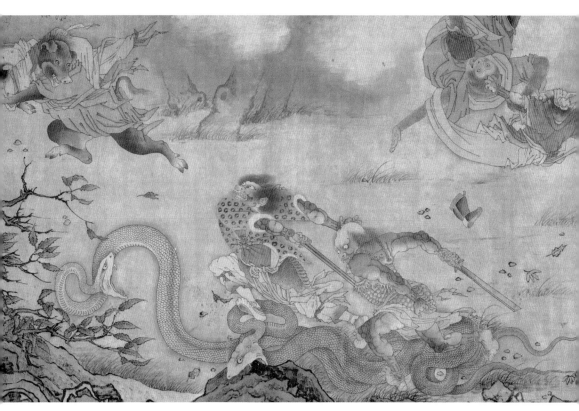

南宋 佚名《搜山图》局部 野猪精用身体掩护女伴逃走，却被神兵发现，挺剑向它们刺来。

　　这些山精野怪手握"反派剧本"，本该迎接被正派天兵碾压打垮的结局，却在反抗中闪现出另类的悲情英雄高光：即使被对方压倒性的势力逼到生死绝境，它们也要拼了命庇护弱小，保护同类。而这种人道主义光辉，在打着"正义之师"名义出征的天兵们身上却荡然无存，他们手段残忍，暴力杀戮，对待弱小和女子也毫不留情。当所谓的正义和暴力结为联谊，嗜血的正义变成压倒弱者的最后一根稻草，那么正与邪的评判标准究竟是什么呢？

历史并未远去

　　《搜山图》中，神将和妖精的服饰也各有玄机。神兵神将身穿相同形制的

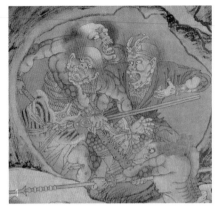

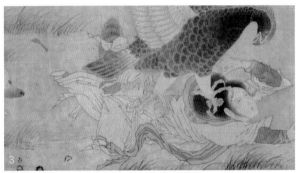

南宋 佚名《搜山图》局部
1 神兵神将身上的统一"制服"
2 头戴兽毛毡帽的神兵
3 女子的小脚

甲胄,如同官兵"制服",有位神将头戴近似蒙古装扮的兽毛毡帽。而妖精们身上的袍服看起来更接近汉人打扮,被猎鹰抓住的女子跌落绣鞋时露出小脚,从侧面印证了她的汉族女性身份。这卷《搜山图》以多处服装细节暗示了双方泾渭分明的立场,而这种衣着上的细节还原刻画,令人忍不住猜测,宋末版的作者可能是对现实的某种隐喻。

北宋末至南宋,社会、民族矛盾不时酿成激变,农民起义、边境摩擦令朝廷疲于应付,尤其靖康之变更是令宋人从繁华之梦中重跌清醒,徽、钦二帝被俘,皇族宗室女眷也连累受辱,这一段挥之不去的耻辱,一直压抑在宋末人们的记忆深处。宋末版的作者大概想借由魔幻故事的外壳,隐喻当年深刻的社会矛盾,而画中的暴力氛围和现实细节,或许也正映射出那些埋没于历史深处的伤痛。

猴子翻身成大佬

"搜山"题材也在文学领域焕发新生。吴承恩在《西游记》中,利用"搜山"的故事外壳,创造了另外一个逆转二郎神"大男主"地位的平行世界。

孙悟空被压在五行山下,五百年后回归花果山,从别人口中得知二郎神对花果山进行了搜山,导致山中的猴子猴孙死伤惨重,曾经的家园更是毁于一旦:

"青石烧成千块土,碧砂化作一堆泥。洞外乔松皆倚倒,崖前翠柏尽稀少。"

孙悟空情不自禁破口大骂:

"可恨二郎将我灭,堪嗔小圣把人欺。"

此情此景,让孙猴子恨得牙痒痒,直想以暴制暴刨了二郎神家祖坟("行凶掘你先灵墓,无干破尔祖坟基")。

借由悟空之口,吴承恩表达出在受害者"猴精"悟空眼中,代表神仙集团利益的二郎神搜山灭妖,行的并不是什么正义之道,而是戕害他人家园,"把人欺"的罪恶。

虽然不知道吴承恩是否见过多种版本的《搜山图》,因而获得一些创作灵感,但有证据显示他确实见过明代李在白描版的《搜山图》,他细品之后还特意写了一首《二郎搜山图歌》,前几句毫不掩饰对这幅图的喜爱:

"李在唯闻画山水,不谓兼能貌神鬼。笔端变幻真骇人,意态如生状奇诡。"

吴承恩无疑记住了《搜山图》中那只被侮辱被损害的"猴老",并在《西游记》中,成功地将民间流传的搜山事件完成了解构反转,人们崇敬的二郎神和本应在搜山事件中断魂殒命的"猴老",一个沦为了配角,而另一个则化身为超强战神美猴王。在吴承恩的《西游记》中,开局是块石的悟空,成佛全靠一身过人的本事,搜山事件对他并没有造成实质的伤害。这只迷倒后世的神话英雄命运反转的苗头,可能早在宋末元初版的那卷《搜山图》中就已经埋下了伏笔。

你在《搜山图》中,看到的是斩妖除魔皆大欢喜的英雄史诗,还是触目惊心的平民遇难史?也许你更愿意选择自己喜欢的那个故事。甚至,也会有人根本不相信这只是一个普通的故事,因为在历史深处,"正义联盟"打着降妖伏魔的旗号出征的戏码,一直在循环往复地上演,让人有种现实和魔幻突破次元壁的荒谬感。只是,倘若故事成为现实,身在其中的人,无法选择自己的命运。

主要参考文献

专著

[1] 孟元老 . 东京梦华录 [M]. 侯印国，译注 . 西安：三秦出版社，2021.

[2] 孟元老 . 东京梦华录 [M]. 郑州：中州古籍出版社，2010.

[3] 沈括 . 梦溪笔谈 [M]. 上海：上海古籍出版社，2015.

[4] 陈元靓 . 岁时广记 [M]. 许逸民，点校 . 北京：中华书局，2020.

[5] 陶榖，吴淑 . 清异录·江淮异人录 [M]. 孔一，校点 . 上海：上海古籍出版社，2012.

[6] 罗烨 . 醉翁谈录 [M]. 上海：古典文学出版社，1957.

[7] 陈元靓 . 事林广记 [M]. 北京：中华书局，1999.

[8] 王应麟 . 困学纪闻 [M]. 上海：上海古籍出版社，2008.

[9] 蔡絛，曾敏行 . 铁围山丛谈·独醒杂志 [M]. 李梦生，朱杰人，校点 . 上海：上海古籍出版社，2012.

[10] 周密 . 齐东野语 [M]. 黄益元，校点 . 上海：上海古籍出版社，2012.

[11] 邵伯温，邵博 . 邵氏闻见录·邵氏闻见后录 [M]. 王根林，校点 . 上海：上海古籍出版社，2012.

[12] 吴自牧，周密 . 梦粱录·武林旧事 [M]. 傅林祥，注 . 济南：山东友谊出版社，2001.

[13] 西湖老人等 . 西湖老人繁胜录：外四种 [M]. 北京：中华书局，1962.

[14] 朱彧，陆游 . 萍洲可谈·老学庵笔记 [M]. 李伟国，高克勤，校点 . 上海：上海古籍出版社，2012.

[15] 张彦远 . 历代名画记 [M]. 朱和平，注译 . 郑州：中州古籍出版社，2016.

[16] 刘道醇 . 圣朝名画评·五代名画补遗 [M]. 徐声，校注 . 太原：山西教育出版社，2017.

[17] 赵佶，等 . 宣和画谱 [M]. 俞剑华，注释 . 南京：江苏美术出版社，2007.

[18] 郭若虚，邓椿 . 图画见闻志·画继 [M]. 杭州：浙江人民美术出版社，2013.

[19] 脱脱等 . 宋史 [M]. 北京：中华书局，1985.

[20] 陈振 . 宋史 [M]. 上海：上海人民出版社，2020.

[21] 陈师曾 . 陈师曾中国绘画史：彩图珍藏版 [M]. 北京：北京联合出版公司，2016.

[22] 徐建融 . 中国美术史 [M]. 杭州：浙江人民美术出版社，2020.

[23] 佘城 . 宋代绘画发展史 [M]. 北京：荣宝斋出版社，2017.

[24] 徐复观 . 中国艺术精神 [M]. 沈阳：辽宁人民出版社，2019.

[25] 汪圣铎 . 宋代社会生活研究 [M]. 北京：人民出版社，2007.

[26] 伊永文 . 宋代市民生活 [M]. 北京：中国社会出版社，1999.

[27] 田银生 . 走向开放的城市：宋代东京街市研究 [M]. 北京：生活·读书·新知三联书店，2011.

[28] 包伟民 . 宋代城市研究 [M]. 北京：中华书局，2014.

[29] 朱瑞熙等 . 辽宋西夏金社会生活史 [M]. 北京：中国社会科学出版社，1998.

[30] 谢和耐 . 蒙元入侵前夜的中国日常生活 [M]. 刘东，译 . 北京：北京大学出版社，2008.

[31] 斯波义信 . 宋代商业史研究 [M]. 庄景辉，译 . 杭州：浙江大学出版社，2021.

[32] 程民生 . 宋代物价研究 [M]. 南昌：江西人民出版社，2021.

[33] 扬之水 . 两宋茶事 [M]. 北京：人民美术出版社，2015.

[34] 沈冬梅 . 茶与宋代社会生活：修订本 [M]. 北京：中国社会科学出版社，2015.

[35] 薛凤旋 .《清明上河图》与北宋城市化 [M]. 香港：香港中和出版有限公司，2015.

[36] 虞云国 . 水浒寻宋 [M]. 上海：上海人民出版社，2020.

[37] 郑振铎 .《清明上河图》的研究 [M]. 杭州：浙江人民美术出版社，2020.

[38] 李有强 . 中国传统垂钓文化 [M]. 上海：上海人民出版社，2019.

[39] 傅伯星 . 大宋衣冠：图说宋人服饰 [M]. 上海：上海古籍出版社，2016.

[40] 巫鸿 . 中国绘画中的"女性空间" [M]. 北京：生活·读书·新知三联书店，2019.

[41] 李芽，陈诗宇 . 中国妆容之美 [M]. 长沙：湖南美术出版社，2021.

[42] 伊沛霞 . 内闱：宋代妇女的婚姻和生活 [M]. 胡志宏，译 . 南京：江苏人民出版社，2022.

[43] 方闻 . 心印：中国书画风格与结构分析研究 [M]. 李维琨，译 . 上海：上海书画出版社，2016.

[44] 石守谦 . 风格与世变：中国绘画十论 [M]. 北京：北京大学出版社，2008.

[45] 石守谦 . 山鸣谷应：中国山水画和观众的历史 [M]. 上海：上海书画出版社，2019.

[46] 石守谦 . 移动的桃花源：东亚世界中的山水画 [M]. 北京：生活·读书·新知三联书店，2015.

[47] 迈珂·苏立文 . 山川悠远：中国山水画艺术 [M]. 洪再新，译 . 上海：上海书画出版社，2015.

[48] 姜斐德 . 宋代诗画中的政治隐情 [M]. 北京：中华书局，2009.

[49] 高居翰 . 诗之旅：中国与日本的诗意绘画 [M]. 洪再新，高昕丹，高士明，译 . 北京：生活·读书·新知三联书店，2012.

[50] 余辉 . 百问千里：王希孟《千里江山图》卷问答录 [M]. 北京：人民美术出版社，2020.

[51] 宫崎法子 . 中国绘画的深意：图说山水花鸟画一千年 [M]. 傅彦瑶，译 . 长沙：湖南文艺出版社，2019.

[52] 徐小虎 . 画语录：听王季迁谈中国书画的笔墨 [M]. 上海：上海三联书店，2022.

[53] 张聪 . 行万里路：宋代的旅行与文化 [M]. 李文锋，译 . 杭州：浙江大学出版社，2015.

[54] 梁建国 . 朝堂之外：北宋东京士人交游 [M]. 北京：中国社会科学出版社，2016.

[55] 艾朗诺 . 美的焦虑：北宋士大夫的审美思想与追求 [M]. 杜斐然，刘鹏，潘玉涛，译 . 上海：上海古籍出版社，2013.

[56] 扬之水 . 唐宋家具寻微 [M]. 北京：人民美术出版社，2015.

[57] 傅伯星 . 大宋楼台：图说宋人建筑 [M]. 上海：上海古籍出版社，2020.

[58] 胡德生 . 中国古典家具 [M]. 北京：文化发展出版社，2016.

[59] 孙可，李响 . 中国插花简史 [M]. 北京：商务印书馆，2018.

[60] 邓小南，杨立华，王连起，等 . 宋：风雅美学的十个侧面 [M]. 北京：生活·读书·新知三联书店，2021.

[61] 黄小峰 . 古画新品录：一部眼睛的历史 [M]. 长沙：湖南美术出版社，2021.

[62] 陆萼庭 . 钟馗考 [M]. 上海：上海古籍出版社，2017.

论文

[1] 王琳，宋凤，陈业东 .《千里江山图》卷中的宋代乡村聚落景观特征探源 [J]. 美术学报，2020，122（5）.

[2] 姜向阳，马知遥 .《千里江山图》中"山水人居"式的景观图像意涵 [J]. 国画家，2019（3）.

[3] 郑虹玉，王卓男 .《千里江山图》中的宋代园林意境营造探析 [J]. 建筑与文化，2020（3）.

[4] 邹赜韬 . 江翁之意：宋元文人的垂钓与垂钓工具重构 [J]. 古今农业，2019（3）.

[5] 陈新 . 渔钓图与宋画中的文人理想 [J]. 中国国家博物馆馆刊，2018（12）.

[6] 王天乐 . 中国山水画中"一叶扁舟"的叙事模式 [J]. 中国美术研究，2020（4）.

[7] 单国强 . 古代仕女画概论 [J]. 故宫博物院院刊，1995（S1）.

[8] 李婧怡 . 宋代女性形象的深层次解读：以图像史料为证 [J]. 书画世界，2020（3）.

[9] 段海燕 . 从"瓦肆、勾栏"看宋代商业音乐文化 [J]. 兰台世界，2014（34）.

[10] 徐忠奎 . 宋代说唱音乐的商业性特征研究 [J]. 音乐传播，2013（2）

[11] 闫锦 . 李嵩《花篮图》的图像意义 [J]. 美与时代（中），2019（12）.

[12] 魏华仙 . 宋代花卉的商品性消费 [J]. 农业考古，2006（1）.

[13] 汪圣铎 . 宋代种花、赏花、簪花与鲜花生意 [J]. 文史知识，2003（7）.

[14] 唐毅 . 宋画中的时尚审美表达 [J]. 美术教育研究，2020（3）.

[15] 陈晶 . 宋代流行的"一年景"文化：对宋代器物图案兼备四季花卉装饰手法的解读 [J]. 东方收藏，2010（7）.

[16] 田志伟，刘瑜 .《中山出游图》中钟馗之妹及其侍从服饰、纹样研究 [J]. 艺术设计研究，2019（4）.

[17] 施贤明 . 文人画题跋与元人群像论析：以《中山出游图》为例 [J]. 汉语言文学研究，2019，10（2）.

[18] 李昊 ."钟馗样"研究 [J]. 南京艺术学院学报（美术与设计版），2007（3）.

[19] 陈曼玉，邓莉文 . 宋代文人集会茶事图中"点茶法"器具研究 [J]. 家具与室内装饰，2020（10）.

[20] 薛颖 . 元祐文人集团文化精神的传播：以《西园雅集图》的考察为中心 [J]. 美术观察，2009（8）.

[21] 金维诺 .《搜山图》的内容与艺术表现 [J]. 故宫博物院院刊，1980（3）

[22] 程茜 . 中日文化交流史上的"潇湘八景"：以绘画为中心 [D]. 北京：北京外国语大学，2016.

[23] 贺海锋 . 潇湘八景：宋代地域性山水风格研究 [D]. 北京：中央美术学院，2019.

[24] 黄佳茂 . 情境、观看与塑造：山水画境中的人物表现及画意表达 [D]. 杭州：中国美术学院，2018.

[25] 李欢欢 . 北宋士人行旅探究 [D]. 武汉：华中师范大学，2018.

[26] 徐越群 . 宋元山水画中的"渔隐"题材研究 [D]. 南京：南京艺术学院，2019.

[27] 张亮亮 .《宋画全集》中的车、轿图像研究 [D]. 杭州：浙江大学，2018.

[28] 单亚梅 . 中国画中的隐逸形象 [D]. 南京：南京艺术学院，2020.

[29] 刘杜涵 . 传世宋画中的女性形象研究 [D]. 兰州：兰州大学，2020.

[30] 卿源 . 宋代褙子考析及其文化内涵 [D]. 无锡：江南大学，2021.

[31] 时玲玲 . 宋代女性图像研究 [D]. 南京：东南大学，2019.

[32] 马欣 . 南宋四幅镜像梳妆仕女画图像分析 [D]. 武汉：华中师范大学，2016.

[33] 李莉 . 宋代女词人词作中的器物研究 [D]. 苏州：苏州大学，2018.

[34] 秦开凤 . 宋代文化消费研究 [D]. 西安：陕西师范大学，2009.

[35] 马欢欢 . 北宋开封娱乐业研究 [D]. 武汉：华中师范大学，2012.

[36] 陈曦 . 论宋代市民音乐文化之消费 [D]. 武汉：武汉音乐学院，2012.

[37] 吴从芳 . 宋代伎艺人研究 [D]. 成都：四川师范大学，2015.

[38] 刘项育 . 宋代文化市场研究 [D]. 武汉：华中师范大学，2007.

[39] 杨旭红 . 宋代男子簪花礼俗研究 [D]. 沈阳：辽宁大学，2016.

[40] 杨帅 . 宋诗中的"瓶中插花"现象研究 [D]. 重庆：西南大学，2018.

[41] 赵悦君 . 从"画中画"看宋人对山水屏风的使用习惯及取向 [D]. 北京：中国社会科学院研究生院，2020.

[42] 陈潇涵 . 夏盛平暑：夏季节气视角下传统室内陈设艺术研究 [D]. 长沙：湖南师范大学，2020.

[43] 夏菲 . 宋代文人绘画中的家具研究 [D]. 苏州：苏州大学，2013.

[44] 季孟飞 . 两宋都城的酒楼茶肆研究 [D]. 昆明：云南大学，2017.

[45] 孙刘伟 . 北宋东京饮食文化研究 [D]. 郑州：郑州大学，2019.

[46] 成琳岚 . 二郎神原型的历史探析 [D]. 昆明：云南大学，2013.

[47] 黄思思 . 山间鬼神藏：对比分析搜山题材绘画中的动物神怪 [D]. 北京：中央美术学院，2020.

[48] 庞晓博 . 传统搜山题材绘画研究：以北京故宫藏《搜山图》为中心 [D]. 开封：河南大学，2013.